張徹談香港電影

張徹　著

目錄

回顧三十年前

——中國戲曲的影響

一、一個電影人的回顧

這本小書正確的書名，應是「一個香港電影人回顧香港電影三十年」。這當然太囉嘛，休說書名，做小標題也嫌長了，故不得不簡化。雖說如此，讀者還是只能作為一個電影人的回顧來看。

說是「小書」，因我不能寫出「巨著」，這是性格和職業使然。寫巨著必須能靜，而電影導演是動態的工作，且我已做了電影導演四十年！今年（一九八八），剛好是我的執導四十周年，拍了多少片呢？大陸的同行會嚇一跳，到目前為止有九十三部。如此長期的職業習慣，年已六十六歲，要改變靜下來著書立說做學問，大概已沒有什麼可能。職業的選擇，本源於性格，當然是性格好動惡靜，愛熱鬧不耐寂寞使然。故我近年常對朋友說，我不能適應老年。雖然我在上海成長（原籍雖是浙江青田，但對形成我的性格似無多大關係，除了遺傳），我卻一樣沒有。泡上海澡堂，我不耐煩，打麻將也坐不住，甚至交的朋友也永遠比我年輕。與同年齡的朋友聊天懷舊，我連這種習慣也沒有。

這當然是短處而非長處，不能適應老年，六十六歲仍不捨得放棄電影且不去說他，做學問是今生無望了。還有，拍電影，做導演是很辛苦的工作（不全是指身體，精神的壓力更重），能長時期做下去，必定本身熱愛電影，也是說性格中必有創作衝動。這也同做學問背道而馳，做學問要冷靜理智、細心耐

8

煩，才能有所成就。

為了補救這種性格缺陷，在我稍成熟的年紀（大概三十過後吧），我便強制自己，每天不論多忙多興奮（有創作衝動的人都容易興奮），一定要有一個時間靜下獨處，寫作也好，讀書也好，只是沉思也好，必須要有一段靜的時間。否則，人必會流於膚淺，不會培養出觀察和分析能力。我之一直保持寫作習慣

（儘管在這方面並無成就），便由於此。

解釋清楚這些，讀者才不會期望這是一本充滿影片資料、影人資料、年份時間的書。有創作衝動的人，永遠不會是良好的資料搜集者，對數字年份日月，不會留意更不會記得。「詩少反為讀書多」，這「讀書」是指做學問，故陶淵明是大詩人，可以「好讀書」，但須「不求甚解」，就是非做學問的讀法。讀書對一個從事創作的人，只是涵養氣質，而不是鑽研做學問。創作是直覺感受的事，若塞滿一腦子資料、數字，反而會阻塞靈機。

故而這是一本直覺的書，雖有觀察，雖有分析，只是根據直觀感受，而非依據資料數字。憑直觀主流可能明顯突出，但決不會「完備」，更不能期望從其中找到香港電影的詳細資料。不過，我想會能從中看到香港三十年來電影的全貌，一枝一節或有疏漏，來龍去脈卻清清楚楚。

9

還有一點，在香港以及海外特別是東南亞的讀者來說，可能不是問題，但對於大陸讀者卻不能不說明。本書中會常常說起我自己，不僅是從個人角度回顧之故，講香港電影，尤其是六十年代和七十年代，無法不牽涉到「張徹」。這在香港及海外華人，三十歲以上的除非絕不看電影，還絕不看報刊上的娛樂新聞，否則對這一點自能瞭解。即使二十幾歲的，想也很少在小時候沒有看過張徹的影片。但名氣是因地而異的，第一次世界大戰後，美國著名女影星寶蓮高黛（Paulette Goddard）嫁給德國的雷馬克（Eric Remarque）（寫《西綫無戰事》（Im Westen nichts Neues）的名作家），我在一本雜誌上看到她說：「在美國，人家問寶蓮高黛身邊瀟灑的男人是誰？在德國，人家問雷馬克身邊漂亮的女人是誰？」我三十多歲未回過大陸，第一次回去，拿起電話報姓名：「張徹。」接綫生問：「徹字怎麼寫？」我愣了一會，才能想出回答：「徹底的徹。」因為這種情況，我至少已二十年以上未遭遇過！所以不得不作個多餘的說明，以免大陸讀者誤會我在標榜自己。

二、粵語「殘」片

香港的電視播映時間長，在深夜播放的，常是「粵語長片」。因為那大多是三十年前的黑白粵語片，

香港人愛說俏皮話，便稱之為「粵語『殘』片」（「殘」字和「長」字聲音有點相近）。那時候，華語電影的中心，還未從過去的上海轉移到香港，粵語片受狹窄的地方性所限，只以香港的小市民（香港中上層人士還只看西片）以及南洋老華僑只懂廣東話的為限。再加上水準低影響到市場狹窄，市場狹窄不能投入較大資金，又影響到水準低落，在這一種循環之下，今日看來，自不免被視為「殘片」，而那時的知識分子，對本地的電影不屑一顧，更不會投入去工作了。

其水準低至慘不忍睹，自是勢所必然。

市場和水準的循環，越來越成惡性循環，以致當時的粵語片有「七日鮮」之說，就是七天拍完一部戲！

當然，每一行一業都會有具理想抱負的人，也有人想力爭上游，那時也有少數粵語片從業員，不肯甘於「七日鮮」，花多點時間，用多點心思和金錢，希望拍出較好的影片，但終限於市場規律，不能形成主流。另一個原因，正如保守社會常見的現象，認為藝術作品的提高水準，只是加進主題意識，而且常又流於說教。清末和民國初年「文明戲」（話劇前身）如此，那時的粵語片也如此。說教自與提高藝術水準無關，且常背道而馳，結果當然是白費一番努力。

那時的粵語片種，自也以「文」「武」分成兩大類。「文」的是所謂「文藝片」，內容是愛情加上

舊式倫理，除了少數滑稽「喜劇」，多數以「催淚」為目標，且是「催」婆媽之「淚」；又喜歡硬放進點「意識」，善有善報，惡有惡報之類。一對青年男女相愛，而感情被描寫得不合實際生活，受了惡婆婆或是「社會的錯」（這句當時常出現於粵語片裡的對白，現在已成香港人嘲諷的俏皮話）之類壓迫，也必然先苦後甜，痛哭流涕一陣之後，再大團圓結局。此外，就是粵劇（所謂「廣東大戲」）的舞臺紀錄片，這倒也拍得不少。

「武」的一類，少數是古裝武俠片，跟唱「大戲」那麼做，依靠粵劇的所謂「龍虎武師」（京戲叫「武行」），打舞臺上的套子，翻翻跟斗，毫無「實戰」感覺。故事取材多數是清末為背景的廣東民間傳說，除了出身少林寺的一班英雄，方世玉、洪熙官、胡惠乾等等，拍得最多的黃飛鴻（也淵源出自少林），拍了近一百部，撰此文時主角關德興猶健在，九十高齡。黃飛鴻是「洪拳」大宗師，香港習國術者以「洪拳」最多，且多數出於黃飛鴻弟子林世榮門下。林世榮開設的武館，據說便在今之香港駱克道。香港習國術普遍，關德興飾黃飛鴻卻不諳洪拳，為免被識者所笑，就找林世榮的一個弟子劉湛做武術指導，此為中國影片有「武術指導」之始。劉湛的兩個兒子：劉家良、劉家榮，後來都是香港名武術指導，也都同我合作過，現在皆是香港知名的導演。影星劉家輝則是劉湛義子，他上銀幕的第一部片，也是我導演的。

粵語「武」片在精神上能夠復興，第一是由於李小龍，他是廣東人，雖自創「截拳道」，而武功的底子，是來自香港僅次於洪拳的大流派「詠春」。他曾受業於「詠春」，可能是最後一個大宗師葉問門下。第二次是張徹拍攝一系列少林片，自《方世玉與洪熙官》開始以至《少林寺》、《少林弟子》等等。不過，李小龍和張徹的影片說的仍是國語。粵語片的真正復興，尚有待於著名喜劇演員和導演許冠文的冒現。後來，「武」片也用粵語，張徹的少林片只是在香港搭景，到張鑫炎以少林寺實景拍《少林寺》，再造成一次轟動，甚至對大陸也有頗大影響，可說是源遠流長了。

因為不是寫正式電影史，不妨順便說些題外話。我是全不會「打功夫」的，連一套拳也不會打，老年人晨運打太極我也無此習慣（真是太少老年人習慣），但對國術卻有「紙上談兵」式的理論研究興趣。開始是洪拳，這自然是受劉家良、家榮昆仲的影響。因為我覺得他們的拳術實用，不同於原來粵語「殘片中的舞臺式武打，但國術界人對理論和國術淵源向不去研究，知識分子卻又從宋代以來就「重文輕武」。說到這一方面，似題外而實非題內，但中國電影要為外國人普遍接受，不能靠我有人有的東西，偶然得獎也只影響及少數知識分子。要在一般觀眾中起作用，還得靠特殊的「中國功夫」，而李小龍和成龍皆是這方面顯例，正如日本之打開國際市場，也是靠他們的「武士道」影片（如宮本武藏的一系列影片，《羅生門》、《七俠四義》，黑澤明導演在國際影壇上，也憑「武士道」電影成名），此乃人無

我獨有之故也。我們這些香港動作片的開拓者，從幕後支援推動的邵逸夫、鄒文懷，到帶兵上陣的胡金

銓和我，也正如香港影評人石琪所說：「把動作片從世界最壞拍到世界最好」。國際影壇之視香港片，

也一直把動作片作為主流。從六十年代到七十年代，國際影壇上談及香港導演，也總以胡金銓、李翰祥

和我三人作為代表人物，如從一九六四年起每年出版一次的《國際電影指南》便是如此。這三人中除了

李翰祥外，我和胡金銓都是專拍動作片的。

動作片以傳統的「中國功夫」為主，這自然與資本主義或任何主義無關。國內從張鑫炎拍《少林寺》

起（我的那部雖拍在前，但未在國內放映過），引進了動作片，其從未作正確評估，相信還是傳統「重

文輕武」的影響（台灣也是如此，從來動作片都難獲獎）。另一方面也是國內武術本身存在一些問題，

而香港動作片的精英分子，由於台灣市場的影響（到執筆時為止，香港去大陸拍片的人，其所有影片皆

不能在台灣放映），也少有能去國內拍片的。國內武術方面的問題，基本是由於清朝禁民間習武。我不

是治史的人，但想來清史時代雖近，治史的困難卻大。由於清朝是少數民族統治（這是歷史事實），故

君主常湮沒歷史真相，越漢化深的皇帝如乾隆，由於「內行」之故，起的破壞作用越大，禁民間習武這

件事以此也未受到世人注意。嚴禁民間習武的結果，便是武術用於實際的傳統中斷，只存在於舞臺的「武

戲」和江湖賣藝中，那就成為表演，耍的是花拳繡腿！甚至近年流行的武術比賽，也是以表演決勝負，

而非以搏擊決勝，這是全世界所無之事。西洋拳、空手道（日本）、泰拳（泰國）、跆拳道（南朝鮮，即南韓），哪有冠軍不是「打」出來之理？面對敵人來個大轉身、劈叉、翻跟斗，豈不是暴露弱點於敵，完全違反了武術原理？由於廣東離清朝的統治中心最遠，且易於去南洋國外，加上清朝統治力較薄弱（所以辛亥革命也自廣東發源），故武術的傳統尚能保存。雖然如此，習武也多在夜間，如今廣東人仍稱習過武的人為「食（吃）過夜粥」，即因夜間習武，一些人愛吃粥作宵夜之故。

我對洪拳發生興趣，除劉家良、家榮昆仲外，也交了不少朋友。如趙威，他也是家傳之學，父親趙教，與家良、家榮的尊人劉湛是師兄弟，同在林世榮門下習武，今尚健在。其子國基，與我來往甚多，功夫很好，看他的身材，就想起《水滸傳》（一百二十回本）對燕青的形容：「十分膀闊腰細」。然而他私底下卻是完全現代化的青年。我根據這些朋友的拳腳兵器，找資料查書研究。例如棍法，中國的棍法出自槍法，原是從實際戰場上演化而來，應使用白蠟桿，所謂「大桿子」，取其夠長（長而必須要直）和有彈性，不易折斷。這細讀《水滸傳》也能明白，決不是戲臺上那種手執棍中間耍棍花的用法（舞臺上連槍也常如此耍法，長度也大為縮短，與「丈八槍」相去太遠，雖然古尺較如今為短），而現在大陸的「國術」也不免如此。洪拳的黃飛鴻是棍法大師，如今我見劉家良、家榮昆仲、趙威、國基父子，用棍猶有遺風，威猛具殺傷力，可由之而想見古戰場上的長槍大戰。按洪拳中人的說法，是楊五郎在五臺山出家，

乃變楊家槍法為棍法。其實這自然只是民間傳說。楊家將的故事本在民間傳說中經過誇大，有無五郎其人，有無五臺山出家其事，都大有問題。據史說「世傳楊家槍法出於李全妻楊氏」，李全和楊氏是何許人？李全於宋史有傳，是南宋後期在金人佔據下的北方游擊隊首領，楊氏是另一支游擊隊首領楊安國的妹妹。楊安國被稱為「安兒」，是金人所謂「紅襖賊」，與金人作戰身死，叫他「安兒」，想必年紀不大，楊氏就嫁給了李全。兩支游擊隊合一，李全縱橫山東和江蘇北部，曾為南宋收復過十二州府，李全被任為「京東總管」。那時蒙古已與金作戰，李全後來投向蒙古。本來宋與蒙古聯盟，以他的投向而聲威重振。但此人卻在歷來一般民眾間毫無名氣，以致連楊氏嫡傳槍法，亦被依附在楊家將名下。李全這個人物甚是重要。他的傳在《叛臣傳》中，共佔兩卷，另一著名的叛臣張邦昌卻只半卷不到，足見他攻佔了宋的淮南，故他的傳在《叛臣傳》中，共佔兩卷，另一著名的叛臣張邦昌卻只半卷不到，足見李全後來也是作戰而死，可能死後經楊氏傳下槍法，而李全當時以武藝著稱，人號之為「李鐵槍」，足見他也擅槍法。李全妻楊氏所傳下的槍法，是由於丈夫的傳授？還是「本門功夫」？就無法查考。她姓楊，與楊家將有無關係？是否楊業的後代？還是全無關係？也無法查考。總之，楊家槍法是由「李全妻楊氏」直接傳下，時在南宋末，與北宋的楊家將有無關連？都是疑問。

中國武術由於清朝的嚴禁，傳統中斷，廣東還保留下部份傳統，但也因轉入地下，可靠的史料缺乏，

只剩一些民間傳說。國內關於少林寺等等坊間傳聞，更是經神化渲染，變成「異能」一類，而少見實際效用，看得見的則盡屬表演性的，以此表現在電影中，少林寺實景的新鮮感既過，也就後勁不繼。還有一個弊病亦因脫離實際而生，就是總喜歡拍女子、老人和小孩。女子和老人可能智慧極高，但講用體力的武術總不如少壯男子。小孩更不消說，這類影片到海外，到國際上，便缺乏說服力。台上演戲自然可以如此安排，但拍成電影總是真實點較好。楊氏可能從她哥哥或丈夫學到「槍法」，由此傳給別人，但作戰仍是要靠她哥哥安兒，丈夫李全的。我前面說到的「詠春」，創始者也是女子，名嚴詠春，故稱為「詠春拳」，但她創出拳法，結果「夫傳妻藝」，真正建立一派拳術的還是她丈夫梁博濤，弟子也都由梁博濤傳授，後來的名家如梁贊、陳華順（梁贊弟子，業錢莊，因此外號「找錢華」）全都是男子。這派拳法因是女子所創，特別斯文，故梁贊是教書先生，陳華順是錢莊伙計。我前面說的李小龍的師父葉問，畢業於香港一間基督教會學校——浸信會書院，受過高等教育。

我對洪拳是看到實際而自己去研討理論，對詠春則是先由理論引起我的興趣，葉問由於他本身是知識分子，可說是國術界中唯一能把實際與理論結合的人，不只拳術精湛而已。葉問早已逝世，我認識的僅是他弟子或再傳弟子（其中與我合作甚多的影星狄龍便是其中之一），而對於葉問，我只看過他的著作。詠春與一般拳法，尤其是「長槍（槍手）大馬（馬步）」的洪拳，幾乎背道而馳，故特別適合女性

或斯文男性。通常拳法要馬步穩固，故必是兩腿分開以降低重心所在，使不易被敵人打倒。但詠春認為兩腿分開的姿勢，對女性不雅，改其馬步是兩腿並攏，腳尖向內，求轉動靈活而不求穩固。詠春全無大動作，講求「短勁」，要在「一張八仙桌內定輸贏」，即是動作範圍不出一張八仙桌大小，故極斯文也極適合女性。最重要的，是「詠春無鬥力之法」，「詠春無擋架之法」（擋架便要鬥力），完全不同對方比較氣力，講究「來留去送」，如何留來勁，送去勁，借力打力。故我以為國內如必要拍女性動作片，僅次洪拳流行的拳種（因此要找人去國內傳授應不困難），以其十分實用，且不具攻擊性，專重應付對方的攻擊而臨機應變，是很好的自衛術，尤其是女子自衛術。

就應拍詠春，才能表現女性的特色，也較具說服力，才不會像臺上唱戲或是體操表演。詠春拳在香港是人攻擊，故詠春甚少「拳套」，只有「小念頭」、「尋橋」、「標指」三套，而着重「散手」，便於應付對方的攻擊而臨機應變，是很好的自衛術，尤其是女子自衛術。

　　說了一大篇，對粵語「殘」片可能是題外話，對電影卻不是。粵語「殘」片還有一個古怪處，即常拍清裝片而不見辮子，只是戴一頂瓜皮小帽或乾脆包塊黑布，其粗陋至此，原因據說是南洋華僑不喜歡看見辮子，而香港便要遷就新加坡市場。老華僑因為當初受外國人嘲笑留辮子而對辮子起自卑感，事或有之，但後來年輕一代的電影觀眾怎會如此？這個古怪的保守觀念，要到我拍《刺馬》才被打破。那時「嘉禾」初從「邵氏」分出，兩方面竟不約而同想拍這個題材（張汶祥刺馬新貽，乃清朝巨案之一），但都

18

不敢打破辮子一關，遂改成古裝片來拍，結果這兩部戲都不成功。我那時在邵氏，向邵逸夫先生說，這題材是可以拍的，但必須用清裝拍，才予人真實事件的感覺。辮子在今日南洋觀眾中決不是問題，並由我為邵先生代筆寫信給新加坡力爭。結果，這部片當時很成功，至今仍常有人懷念（已事隔十幾近二十年了），算是我重要作品「名片」之一，就此打破了觀眾不喜歡看有辮子的「神話」，從此國語的清裝片，由於可以有辮子而較多拍攝，因為戴頂瓜皮小帽或包塊黑布的粵語「殘」片方式，在後來稍具水準的影片都不予採用的。

三、中國戲曲的影響

電影是由外國傳來的，但任何外來的東西，要在本土生根且能進一步發展，必然要吸收若干本土傳統。例如日本電影也同樣師自西方，但日本電影的特色，便是吸收了「武士道」的傳統，包括「劍道」、「柔道」等等的傳統（他們沒有「重文輕武」的宋朝和禁止人民習武的清朝，故這些武術傳統，都完整地流傳下來），在國際影壇上自樹一幟。

中國也有傳統武術，更有傳統戲曲，但似少有人在論中國電影時談到這一方面的影響。武術傳統因清朝之禁民間習武而中斷，其影響只留存在香港一部份動作片中。至於傳統戲曲的影響則很大，即使是傳統文學對中國電影的影響也不小，如《西遊記》、《水滸傳》、《三國演義》等，都不止一次被部份（全部故事太長）拍成電影，惟與其說是直接從小說搬上銀幕，還不如說是由這些小說演繹的傳統戲曲改成電影為正確。這類電影的人物形象是根據戲曲（小說中記述諸葛亮年紀很輕，出山時年僅二十七歲，但誰會把諸葛亮演成一個年輕小伙子？）摘取的片段也根據戲曲的折子戲。《紅樓夢》除了最近的一套電視片外，其實也根本出於高鶚續作）？至於傳統小說中原來文學上層次較低的《楊家將》、《說岳》、《七俠五義》等等，則全根據戲曲，更不消說了。至於香港的粵語「殘」片，其中幾乎有一半是傳統粵劇的舞臺紀錄片，只是僅僅加上佈景而已。那一年，其中又有一半是武打片，「武打」又幾乎全仗傳統粵劇中的所謂「龍虎武師」，動作幾乎同戲臺上完全一樣。早期的國語片，武打佔的比重不大，其用「龍虎武師」打舞臺上的套子則並無二致。等到國語片「起飛」，則前面所說的三位主持，胡金銓、李翰祥和我，全都愛好傳統戲曲且多少有點研究，受到的影響也都很大。

香港的國語片，第一步「起飛」，便是由於拍攝傳統戲曲「黃梅調」。在邵逸夫主政下的邵氏公司，

開始注入大量資金來拍國語片，第一部大成功的是李翰祥導演的《江山美人》。以前國語片在香港的賣座以「萬」為單位，此後才以「十萬」為單位（《江山美人》似是收入四十餘萬元），而到李翰祥導演的《梁山伯與祝英台》造成高峰，全香港的影片，成了「黃梅調」的天下，可說傳統戲曲影響最大也最表面化的一個時代。

這裡，可以說一點小小內幕，傳統戲曲向以京戲為主，有人（不記得是誰，但當時我在場）問邵逸夫，既拍傳統戲曲，為何不拍京戲而拍黃梅調？邵先生說：「京戲不是自然發音，不懂的普通人不能接受，黃梅調是自然發音。」我從未發覺過邵先生研究傳統戲曲，但這話極有見地，我也從未聽到任何「專家」發覺這一點。崑曲和高腔綁子發音比京戲更遠離自然，故其衰落也更早。如我內人全不懂傳統戲曲（她是出生在香港的），可以看越劇而全不能接受京戲，也是越劇是自然發音而京戲不是之故。我年輕時是所謂「票友」，能登臺，唱的是鬚生，平日研究的也是鬚生，經邵先生一語道破，我從此對京戲的興趣轉向武戲。至今仍然深信京戲的前途（如果還有的話）在武戲而不在文戲。

胡金銓也對京戲興趣濃厚，他拍的打鬥場面受京戲影響很大，也拍過京戲的折子戲《三岔口》，是他和另三個導演合導的《喜怒哀樂》中的《怒》這一段，演劉利華的陳慧樓，根本就是舞臺上唱武丑的，

21

自然也在臺上唱過《三岔口》。他出身於「厲家班」，是屬慧良的師弟。我之所以喜愛和研究京戲，從我本身能登臺唱鬚生可知。我早期拍的動作片，都屬古裝武俠片（胡金銓至今還是拍這一片種），動作其實還是以京戲作基礎，不過改變了粵語「殘」片一成不變的打戲臺上的套子，而較著重於實戰感覺。

我也拍過京戲折子戲，我在一九七零年以《報仇》一片得亞洲影展的最佳導演獎（影星姜大衛也同以該片得最佳男主角獎）。這部片便以京戲《界牌關》為中心，雖只有一齣戲，但全片貫徹《界牌關》的悲壯感，成為我重要作品「名片」之一，至今還被人常提起我拍的「盤腸大戰」，（《界牌關》是描寫羅通盤腸大戰，一向在民間流傳甚廣），如黃霑為《張徹近作集》（一九八六至一九八八）寫的序亦有此說。

後來我較多拍清裝和民初裝片（《報仇》也是民初裝），故受京戲的影響較小，尤其是拍少林這一系列片。爾後，李小龍崛起，他的拳腳功夫則與京戲全然無關。大陸的動作片，包括少林片，甚至武術，則一直與京戲關係密切。近年的成龍、洪金寶、元彪走紅香港，這三人都是學京戲出身（成龍更已打進國際市場，他學的是「武淨」）。他們的師父于占元，本是從前在大陸唱武生的。成龍的成名作《醉拳》的導演袁和平，也是從小學京戲的，他的父親袁小田，又是過去在大陸唱武生的，幼承家傳，京戲對中國電影的影響之大可見。

世無憑空無根之學，也無憑空無根的藝術，總必有其文化根源。中國人拍、中國人看的中國片，也不可能「全盤西化」，而無中國傳統文化的影響。現在海峽兩岸實際上交流日增，常有人說相對香港來說，台灣人與大陸人彼此更相像，雙方的電影之相似處亦比香港電影更多，這確是實情。不過，這不能理解為香港電影較為西方化，事實相反，香港電影之能較適合於海外，反是因為較多中國特色，舉世皆知「中國功夫」，便由於香港電影！如促成香港電影「起飛」的三個人，胡金銓、李翰祥和我，都未曾留學外國學電影，反倒是現在台灣電影導演留學外國學電影的多。除了胡金銓英語流利（英文如何我不能判斷，因本身英文程度不高），李翰祥和我英文都不行。李小龍曾在美國受教育，卻是以「中國功夫」揚名天下。

袁和平、成龍、洪金寶、元彪沒有一個英文好，許多香港重要的導演、演員等亦然。留學外國學電影的當然有，但比例不大。新加坡受英語教育的人，比例較香港人為多，但新加坡一直比香港保守，尤其是電影方面，如新加坡本身也製片，相信也是像大陸和台灣多，而像香港少。故香港之「不像」，並非是西化，說是現代化較為正確。節奏快，少清規戒律，服從市場規律，即表達某種訊息也不出於說教方式，現代化豈非應該如此?!如說「走群眾路綫」，則比起大陸或台灣來，香港所走的，是實實在在的群眾路綫。

23

四、國語片「南下」

在四十年代末期和五十年代初期，大陸的人來香港的漸多，上海電影界的人來香港的也多了。（我自己並不在其列，我那時在台灣拍我第一部影片《阿里山風雲》，這部片唯一的重要處，是在台灣脫離日本治理後，第一部由中國人拍的影片。這影片本身並無足取，我那時也才二十六歲，全無經驗。尚可一提的只有我作曲的《高山青》，是該片插曲，至今已四十年還有人唱，但我在作曲上的「成就」也到此為止。此後我在台灣從政，惟一挫便去，來到香港。）這時香港已逐漸代替上海作為華語片的重心。

當時，香港最重要的電影公司是「永華」，老闆是李祖永，在當時來說，他已算挾重資投入電影了。李祖永是外行，卻還算對電影有相當的理想和抱負，而幕後為他籌劃的人是張善琨。此人對上海有一階段的電影和香港初期的電影很重要。惜乎他仍不免是那時的「海派」人物，一生擺不脫綽頭主義。他以日本佔領上海的時候，作為中日合作的「華影」負責人，被列入漢奸名單。南走香港後，到李祖永組成「永華」時，便成為李祖永的軍師，而「永華」的第一部巨片《國魂》，也以此綽頭多過實際，資金主要花在招來大批上海的有名影星參加拍攝（這一點對上海影人來香港倒起了作用）。其他的製作，普通而已，尤其外景場地頗為簡陋，只是劉瓊（飾演文天祥）在天牢中朗誦《正氣歌》，這一段頗有個人風格。該

24

片的導演卜萬蒼，是我不大佩服的享盛名的前輩之一（另一位是馬徐維邦，我從來不覺得他拍過什麼好戲，包括他的名作《夜半歌聲》，其中不倫不類的「歌劇」，看了令人汗毛站班，全片顯然硬抄西片《歌劇魅影》）。卜萬蒼雖被稱為「大」導演，惟從來「大」而無當，《國魂》便是顯例。

「永華」另一部重要影片是《清官秘史》，導演是朱石麟，沒有《國魂》大而成績遠好過《國魂》（自然不能以今天的標準來看）。然後來，「永華」的全盛時代過去，主要是經濟日陷困境，開支和收入不相稱，不合市場規律，永遠是不行的。「永華」曾向台灣求助，實際得到沒有？多少？我都不知道；但這不重要，重要的是，一切政府補貼，都對文化、藝術工作有害無益，因為結果總是重在向「上面」報銷工作，離群眾越來越遠，終成無根之物。台灣最後為「永華」做了件事，派出當時的國民黨中央電影公司總經理戴安國（當時的董事長是蔣經國先生）來為「永華」清理債務，把「永華」順利移交新加坡的「國泰」，負責接收的人是鍾啟文。「國泰」在香港稱為「電懋」，一度成為香港國語片的主力。但鍾啟文此人只得「小心謹慎」四字之長，事事對新加坡奉命唯謹。（我曾在「電懋」負責過編劇，為其把對新加坡的送往迎來，請客吃飯之頻，不勝其煩。曾退回請帖，聲明以後決不參加。）而新加坡又是謹慎保守，並不予以充足資金，「電懋」終告結束，「永華」片廠歸了「嘉禾」，以迄於今。

25

在「永華」走下坡時，張善琨已脫離「永華」，自組「長城」公司，前後拍了三部片，在當時都很重要。

這三部片是《蕩婦心》、《一代妖姬》和《血染海棠紅》，導演都是岳楓，在當時說可謂最佳人選，男女主角都是嚴俊和白光，白光因此而大紅。後來，張善琨退出「長城」，由袁仰安接手改組為「新長城」，惟以後一般人仍稱做「長城」，是改為原名，還是「簡稱」？則我不清楚。張善琨退出後又組「新華」，張善琨直到去世，始終不能再振，他夫人童月娟接辦「新華」，也是毫無起色。

但在經費支絀下總是在因陋就簡，雖然一部《桃花江》紅了鍾情，卻是投機之作，水準低劣。

五、「左派」公司

我在左派上加了引號，是表示「所謂左派」之意。袁仰安接手改組「新長城」，和後來的「鳳凰」等，習慣上被稱為「左派公司」，與在「自由影人總會」旗下的所謂「右派公司」對峙。實際上，它們並無什麼意識形態之「左」「右」可分，基本上都拍商業電影，惟「左派」可能得到若干資金方面的支持，與中國大陸有相當聯繫。在我這「外人」看來，聯繫也並不緊密，資金情況則與新加坡之於「電懋」相仿，與「電懋」可謂半斤八兩，稍後就都不足以適應香港電影「起飛」看來也似非充裕。因此，在這一個階段，與「電懋」可謂半斤八兩，稍後就都不足以適應香港電影「起飛」

26

的形勢。

在這個階段，中國電影始終是女明星的天下，在上海已成名的周璇回去大陸，香港只剩個李麗華、白光和鍾情都是曇花一現。「長城」、「鳳凰」拍紅了夏夢、石慧、朱虹等，「電懋」則有尤敏、林翠、葛蘭、李湄、樂蒂等。袁仰安不久淡出，他導演的作品重要的只有一部《阿Q正傳》。這部片是勢必男演員為主的，演阿Q的是關山，但隨後也無大作為（後來轉入「邵氏」）。其他常做「男主角」的張揚、趙雷、王豪等，更只是「配菜」，反正有個女主角就配上個「男主角」，全無性格或個人風格可言。比較差強人意的，只有「長城」、「鳳凰」的傳奇，「電懋」的陳厚，較有個人特點，故也比當時的「男主角」們較有號召力。傳奇後來改居幕後工作，陳厚則已去世。

香港電影「起飛」之後，「電懋」終因市場規律而結束，「長城」、「鳳凰」仍繼續存在，直到近年改組為「銀都」機構。我對那時的國內情況隔膜，不敢妄言國內電影的影響如何？有多少？好或壞？但以香港而言，卻是停滯不前，觀眾也幾乎淡忘。原因何在？是否國內的政策越收越緊？也因不清楚未敢妄說，惟並無充裕資金可供「起飛」，則從外表都看得出來。近年中國政策趨於開放，少林寺以我的一系列影片與跟隨拍的人，可說為之做了長期宣傳。海外的人都想看到真正的少林寺，以此張鑫炎導演

27

的《少林寺》一時大為轟動，影片的素質和男主角李連杰的身手也可觀，但結果是驟興驟衰。「銀都」

院線上映的大陸影片，如陳凱歌的《黃土地》、吳天明的《老井》、謝晉的《芙蓉鎮》（皆指導演）等，

近年在香港頗得好評，尤其是《紅高粱》和其導演張藝謀更大受注目。惟在營業上都不能算作成功，收

入最高的《芙蓉鎮》也只得港幣七百餘萬元，且還是映期拖得很長，如在香港別的院綫已早下片了。目

前香港其他院綫，七百萬元僅僅勉強及格，中型片收一千萬元才算過得去，大型片非兩千萬元以上不能

謂為佳績。這種未能適應市場，「走羣眾路綫」，問題究竟何在？還大大有待研究。

至於當年香港電影「起飛」的情況，則是第二章的事了。

28

「邵氏」的勃興——香港式的好萊塢

一、邵逸夫

邵逸夫先生（他是我老上司，二十年的老闆，理應尊敬，但為行文方便，以下略去「先生」的稱呼）名仁楞，字逸夫。他的名字鮮為人知，是中國人所謂「以字行」，原因可能是仁楞二字雙聲疊韻，不好唸（故他的英文名字是Run Run）。「楞」還可能有人不認識。但他兄弟幾位，多數以字行，他大哥邵醉翁，二哥邵邨人，都是字而非名（名字我不知道），只有三哥邵仁枚是用名字（字山客）。為什麼多以字行？

原因以我不知其名而不清楚。惟據仁楞、仁枚這兩個名字看來，當是以仁字排行，要第三個字是木旁。他們的下一代則以「維」字排行，第三字加金旁，如邵邨人的兒子維鎮，邵逸夫的兒子維銘和維鍾。

邵氏公司的前身是上海的「天一」公司，由邵醉翁主持，後來老二邨人和老三仁枚、老六逸夫，離開上海分途發展。邵邨人在香港，由一家現已拆卸的北河戲院做起，發展成整條院綫，也從事製片業務，和「電懋」分庭抗禮，惟處在弱勢。故「邵氏」非待邵逸夫而後有，香港原有的「邵氏」，稱為「邵氏父子」（指邵邨人和他的兒子維鎮）公司，邵逸夫主政後的「邵氏」，稱為「邵氏兄弟（指他和邵仁枚）公司」。

「父子公司」退出製片業務後，成為一個戲院集團，現在是「嘉禾」院綫的一部份。

32

邵邨人是忠厚長者，但也是老式生意人，他能從一家小戲院做到擁有一個戲院集團，自是有老式生

意人的一套克勤克儉工夫。然而，這一種性格是不能促成電影「起飛」的，故即與「電懋」相較也處於

弱勢。且他對電影只是當作生意來做，對電影本身也缺乏熱忱和認識。邵逸夫就完全不同，他少年時在

他大哥的「天一」公司做攝影師（這也是鮮為人知的事了），對電影本身有興趣，而又有很高的天資去

領悟一切（經前面述及的），他對傳統戲曲是否自然發音問題的見解，可以看出，他顯然並未在傳統戲曲

方面下過工夫），做生意的本領自也不弱，他和他三哥仁枚，離開上海之後，是去星馬闖天下的，兩兄

弟在新加坡和馬來西亞創立了一大片事業，屬下戲院數以百計，還有遊樂場、房地產等等，規模之大，

遠非在香港的邵邨人所可比擬。

隨着香港的繁榮，社會各方面進步發展神速，香港政府又不同台灣、新加坡、南韓（南朝鮮）等多

事干預電影，香港電影本已具備了「起飛」的條件。邵邨人的性格自不能促成「起飛」，鍾啟文也不是，

故要待邵逸夫自新加坡來香港「邵氏」主政，而「起飛」才得實現。沒有他，香港電影也終會有一天「起

飛」，不過時間會較晚，面貌也會不同。也許要待雷覺坤（「金公主」院綫負責人）、潘迪生（曾一度是「德

寶」院綫的負責人）而後「起飛」，天下事總是「時勢造英雄」，也必然有「英雄造時勢」的成份。

邵逸夫之成為使香港電影「起飛」的人，正是時勢與英雄的配合。第一，他本人的性格、天資和對電影的熱忱；第二，他的錢，由於他在新加坡的財力龐大，新加坡和香港的銀行融資相通，他可以在香港銀行無限額透支（據他那時親口告訴我）；第三，他是新加坡兩個平起平坐（他和邵仁枚）的老闆之一，並不需要惟新加坡之命是從（如鍾啟文，甚至作為他二哥的邵邨人），而他也有自己獨立的見解。香港在所有中國人社會（新加坡也是中國人社會）中最不保守，政府也少干預，本是具有「起飛」的較佳條件，但若處處聽命於新加坡，則無異把較有利的條件降低同新加坡一樣，這也由於邵逸夫之來得以打破。

邵逸夫當年治事之勤，是我生平罕見，他坐的勞斯萊斯是名貴豪華的車，車裡有酒吧，他改裝成小型辦公桌，連途中的時間都不浪費。他每天早上從家裡到公司，照例就在車裡寫下交辦的事，拍紙簿上寫着蠅頭細楷，鄒文懷每天都會拿到這樣一張條子，何冠昌和我（那時我在邵氏還未任導演，擔任的是編劇主任，作為他重要幕僚之一。鄒和何是所謂「宣傳部主任」和「副主任」，卻全然「名不副實」，他們實際亦多數執掌公司大權）亦如是。一直到我改任導演，我才不再收到這樣的條子。下班回家，邵逸夫在車裡則多數看劇本。勞斯萊斯是奢華的車，但對他來說，並非奢侈（雖說他擁有不同型號的這名牌車共三輛之多，此外，還有平治六〇〇和林肯大陸型各色名車），他利用坐車的時間做事，那種名車確是行駛得較為平穩。

34

邵逸夫的勤力之另一收穫，是健康良好。雖然他每天上午九時必到辦公室，卻數十年練拳不輟。練的是什麼拳？我沒看見過，不知道。但那決不是老年人晨運耍的溫和的太極拳之類。他告訴我每天練拳時要「扎馬」（站馬步）四十分鐘，必渾身見汗才罷。六十歲以上還對熟朋友表演踢腳，說「試試對我肚子打一拳！」每天必做甩手運動一百下，如起身略晚時間不夠，就在到了辦公室看試片時（他每天到辦公室第一件事，是看各導演昨天拍的毛片，即國內叫做樣片的。）不坐下，站着看，同時做那一百下甩手運動。他晚上常會有應酬，平時也並不很早睡，但每天早九時上班前，都要做兩小時以上的運動，數十年如此，勤力和毅力都非一般人所能，故如今八十餘歲的高齡，仍是健步如飛，我後來怕和他一起走路，因為我這方面十分差勁，小他十七歲之多，還常常要他放慢腳步或停下來等我，未免慚愧後生。到七十歲以上時，他改練氣功，對這我不懂也不大信，不敢妄說。

邵逸夫絕頂聰明，領悟快。一句話只要說一半他已明白你的意思，極其冷靜理智。這在有時候會成為缺點，因會看來顯得無情，影響人對他的向心力（「嘉禾」首腦諸人之脫離「邵氏」獨立，這是主要原因之一），但他對於金錢的態度，確極理智，且不能用豪侈、節儉這些話來解釋。在私生活上，錢多到他那樣，已難分什麼叫侈？什麼叫儉？他初到香港來時，每部片投入的資金，十倍以上超過當時一般影片的成本，建設「邵氏影城」的投資，更是當時的天文數字。他是那種善於運用錢，而非「愛」錢，

認為錢越多越好那種。在香港一度地產炒得很熱的時候，有人願意出四十億港幣，再另予一塊同樣大小的地（地點自較僻遠，但對電影製片廠說，這一點並無關係），來換取「邵氏」廠地。他對我說：「張徹，四十億那麼多錢擺在前面，自然心動。但我再一想，我這樣年紀（那時他在七十歲左右），這些錢不過是銀行裡一個數字，我怎麼用得到？就不想麻煩了。」面對這樣巨額的金錢，態度如此理智，小地方更不用說。有一次他對我談起他夫人，他說：「我對六嬸（我一向稱他六先生，稱他太太為六嬸）講，鑽戒不是。他深明錢「生不帶來，死不帶去」之理，也無意多積聚錢留給子孫，他曾對我說：「只要他們不太亂來（指他兩位公子維銘和維鍾），到他們下一輩也用不完，我再多弄錢給他們幹什麼？」故他到處去玩玩，散心，飛機坐頭等，酒店住最好，帶人陪伴，不要買鑽戒！」因為前面那些是實際享受而晚年在捐錢為公益方面，十分慷慨，香港每年藝術節他例必捐款。另外還捐款給學校、建醫院。只近來捐給國內學校的，便數以億計。故現代的「資本主義」和「資本家」，已全然不同於十九世紀，這一點，香港新華社的許家屯先生，可能最明白。

36

二、「邵氏」興衰

我在「邵氏」工作超過二十年，在現代人來說，是很「老派」的伙計了！我參與「邵氏」之興。而在眼看已無可可為時才離開，「眼看他起朱樓，眼看他樓塌了！」不過，我倒並無有些「邵氏人」滿腹牢騷或感慨多多。也許是因為我把這件事的因果看得通透，但比我不容易而看得更通透的人還要推邵逸夫！這是他用大半生時間經營的自己的事業，卻如此提得起，放得下！頗有梁武帝「自我得之，自我失之」的氣概。

基本上，「邵氏」的興衰，是美國影都好萊塢（港譯「荷李活」）興衰的縮影。香港產業發達的過程自遲過過美國也快過美國，故「邵氏」興於好萊塢已日趨衰落之時，而興衰過程也比好萊塢「濃縮」了。這是隨着社會經濟發展而興，隨着社會經濟更進一步發展而衰。所以我前面說，邵逸夫來香港時，香港電影已具備了「起飛」的條件，而好萊塢與「邵氏」的衰落，也非任何個人力量所能阻止。明乎此，自不會有牢騷和感慨。然而邵逸夫是當事人，能如此提得起放得下卻非容易！最近，「德寶」已與「邵氏」在商談續租「邵氏」院線的問題。有說「邵氏」將收回自營，我是覺得不大可能，因不合邵逸夫的性格。此書出時，這事當已「塵埃落定」，且看我判斷對否。

37

好萊塢與「邵氏」之興，是由於社會經濟發達，人們需求大量娛樂，故產生了「製造夢境的工場」（許多人如此形容好萊塢，後來也同樣用這話形容「邵氏」）。但產業更進一步發展時，人們的娛樂方面廣了，科技的發展也與之配合，「外」可旅遊，「內」可看電視，對大量生產的工場（片廠）式電影便不能感到滿足。因此，電影便須改變其生產方式。故好萊塢與「邵氏」都不免就衰。我在二十年前去美國，看好萊塢當年的「大公司」片廠都在紛紛改拍電視，而如今「邵氏」片廠也由「港視」使用在拍電視，正是如出一轍，反沒有一些「邵氏」舊人那麼「感慨萬千」，就因為早知總有那麼一天，勢所必然，就不知來得遲早而已。

為什麼電影廠都改拍電視？好萊塢與「邵氏」皆然。就是因為電視要每天長時間播映，需要大量製作，正好承接了當年電影的工場式生產。邵逸夫之難能處，便是「邵氏」的電影事業結束，卻不是他個人事業的結束，他從香港最重要的電影公司首腦，變成香港最重要的電視公司（電視廣播有限公司）的首腦。這一方面由於他本身的條件、地位、財力；一方面也恰巧「港視」的董事會主席出缺，選他繼任，也還是「英雄」、「時勢」的道理。

現在電影觀眾不接受工場式的大量生產，要看這種工場產品，在家裡看電視好了，何必坐車買票到

38

電影院裡看？因此，電影就必須每一部片是一件新事實，才能不同於工場生產式的電視，故而從美國到香港，都從「大公司」演變成獨立製片人的制度，由「大公司」來選擇適合的予以財務及發行的支持，美國的「八大公司」後來和香港的「嘉禾」、「金公主」等皆如此。那「邵氏」為什麼不能這樣做呢？

這是由於性格問題。香港這種做法，是從「嘉禾」開始，鄒文懷和邵逸夫的性格基本不同（這要在第三章裡說）。邵逸夫當然看得出電影的趨向，何況我還一再向他建言，他每次聽的時候似都動容，未必不以為然，但事後總不見實行。他習慣於親自掌握一切，不大能放手。我想突破這一點，曾組織了半獨立的「長弓」公司拍戲，結果在權力和金錢的支配上都出現甚多問題，終於仍不能不宣告結束，重回「邵氏」。

以後，我明白「邵氏性格」很難與獨立製片人制度並存，也不再向他進言。老實說，以製片人的立場而言，很少有人能高明過邵逸夫自己，要把「權力下放」給不如己者，確是一件難事。但今天是個必須將「權力下放」的世界，鄒文懷若講勤力，遠遜於邵逸夫，可能就因為這一「缺點」，鄒文懷能把「權力下放」給許多不如己者，缺點就成了優點。

從另一個角度看，駕馭若干獨立製片人也不是件容易的事，鄒文懷和雷覺坤（「金公主」負責人）們，

39

也有他們的頭痛問題。邵逸夫如肯做，花精神來做，自應不會遜於鄒、雷，但他那時已年逾七十，可能也如搬遷「邵氏」廠地一般，「不想麻煩了」。問題在他並無理想的接班人，他兩位公子維銘和維鍾，我都認識而並無深交，從表面看，兩位都是翩翩佳公子，教育程度一流，聰明且有風度，但兩位似都無意接班，且似對電影並無熱忱。他們兩位在新加坡，不大肯來香港，而且逐漸收縮「邵氏」在新加坡和馬來西亞的電影生意，改變向別方面發展。當然，我這是皮相之談，究竟是他兩位無興趣而邵逸夫讓方逸華接班？抑是他兩位因方小姐之故才缺乏興趣和熱忱？這是他邵家家務，外人無法知道也不必深究。

還有很重要的一點，是「人治」和「法治」的問題。邵逸夫現已年逾八旬，做「港視」的董事局主席仍勝任愉快，原因是「港視」是「法治」，在邵逸夫出任主席前已有完備之制度。邵逸夫主持重要會議，決定大計，他頭腦敏銳依舊，開會決策是不須體力的，故雖八旬老翁亦勝任愉快。「邵氏」一貫是「人治」，過去一直由他躬親細務，七八十歲了，自不能且也不願如此做，接班人自很難有他同樣才具，則衰落自是必然。

「邵氏」之興與衰，代表了香港電影很長的一個階段，這一節只是緒論，下面將分節來述。

40

三、清水灣建「影城」

邵逸夫初來香港時，香港最好的片廠是仍在「電懋」手中的「永華」。其實，它也不夠施展，廠地周圍也無發展的空間。後來「嘉禾」之採用獨立製片人制度，除了鄒文懷本人性格等因素外，「永華」之不能作為工場式生產基地，亦是原因之一。其他的「堅成」、「華達」則連「永華」都不如，且各有其主，租用別人的地方，不能暢所欲為，自然不合「邵氏性格」，故必須自己建廠，但建廠需要時間，故開始只好以「片」為單位，先投入重資在個別影片中求突破，第一部「起飛」的《江山美人》，就是在「堅成」片廠拍的。

這裡須補述一下，在第一章所講的階段中，有一部重要的影片《翠翠》，改編自沈從文的《邊城》，導演是岳楓，《蕩婦心》等三片的男主角嚴俊，也在片中兼任男主角。這部片拍紅女主角林黛，李翰祥和胡金銓也都參與工作。以後來的表現來看，他們兩位可能幫了嚴俊不少忙。因為似乎有點超越了嚴俊本身的水準。這自然是我的猜測，並無根據，總之，《江山美人》由李翰祥導演，林黛主演，獲得巨大的成功。胡金銓也參與這部片的工作，出力多少？我就不知道了。

這部片是「黃梅調」，開始變華語片在香港以「萬」計的收入為以「十萬」計，記得是收入四十多萬，

41

自此香港影壇一時成為「黃梅調」的天下，無片非「黃梅調」，而「邵氏」也以此打響了招牌。其中最主要的一部，也是李翰祥導演的《梁山伯與祝英台》，自然也是「黃梅調」，「男」女主角是凌波和樂蒂；其所以「男」字要加引號者，因為凌波是女性而反串梁山伯。凌波原名小娟，本是廈語片演員（廈門話即閩南語，台灣本省話即屬之），初只在幕後代唱。此片一出便紅極一時，成為「黃梅調」時代的首席明星。一次訪問台灣時，使台北被譏為「狂人城」，可見觀眾的瘋狂程度，據鄒文懷自己對我說，用凌波在幕前演出，是由於他的建議。

中國片本重女角，男主角只是例行「配菜」，在這一個階段，則連男主角都不存在，均由女演員反串，可說是女性電影的巔峰時期。我在「邵氏」導演唯一一部「黃梅調」片《蝴蝶盃》（也是我一生唯一的一部「黃梅調」片），可能是唯一的一部用男人演男主角的「黃梅調」片。堅持原則（男人演男人，女人演女人）的結果，此片營業平平，事實上我也全不合適導演這類影片，藝術上亦無足取。我隨後提出「陽剛」口號，做成二十年來香港電影以男角為主的風氣，或說我「重男輕女」，實在是對當時風氣的一種反抗，徹底打破了觀眾只要看女主角的神話。

那時我從台灣來到香港，籍籍無名，導演了一部黑白「文藝」片《野火》（也是我的第二部影片，

42

《蝴蝶盃》是第三部），小本經營，成績亦不見佳，那部片且與「緋聞」糾纏在一起。一時間，我似乎在香港電影界無立足之地，就改名「何觀」寫影評（那一階段，我以寫稿為業，其他文字也悉用筆名），結果卻以影評又受到電影界的注目，逐漸知道「何觀」便是張徹。說來湊巧，「電懋」的製片主任宋淇聽聽鍾啟文的言論：「只要戲好，黑白標準銀幕（「邵氏」已用彩色闊銀幕）也一樣，邵氏投資太重，一定會崩潰！」我知「電懋」已決無可為，一年約滿，便不再續，過了「邵氏」。

前一天，鄒文懷後一天，分別找我，提出的職位都是負責劇本。我那時已看出「邵氏」比「電懋」可為，但前一天已答允了宋淇，我只在「電懋」簽一年，一年後返「邵氏」。進了「電懋」之後，聽聽鍾啟文的言論。

我在影評中除了評影，也提出許多對國片的主張，其受到電影界有意革新的人注目，亦多半由此。

我那些主張，後來逐一實現，第一件實現的是配音。

當時國語片仍是現場同步錄音，我以為香港的年輕人越來越說不好純正國語，男性尤其如此（女性學習語言的能力通常優於男性）。國語片必須現場錄音，則繼續靠在大陸長成後來港的演員。在影片中常出現超齡現象，新人難以出來。故我主張放棄現場錄音，改用事後配音，此一主張影響直至如今。恰巧那時「邵氏」在清水灣建廠，也恰巧「黃梅調」正風行，影片中的「對白」是唱出來的，要先收好聲

43

帶，臨場放聲帶對嘴唱，故現場錄音部份也大為減少。邵逸夫和鄒文懷正為片廠是否要隔音設備（現場

錄音需要，不現場錄音就不須）和部份導演爭議未決。我那時仍在「電懋」，但已「身在曹營心在漢」，

經常與鄒文懷接觸，他來和我商量，我力主不要隔音設備，「破釜沉舟」，改為事後配音。他們兩位接

受了我的意見，「邵氏」在清水灣新建的片廠，便沒有隔音設備。

「邵氏」一口氣建了六個廠棚，規模已遠超過「堅成」、「華達」和「永華」。其後，啟德機場標

售廢飛機庫，何冠昌（現在「嘉禾」製片方面的負責人，從當年開始，便一直是鄒文懷的左右手）看到

機會，建議標下這些飛機庫，一下又為「邵氏」添了四個廠棚，共計有十個廠棚。飛機庫全部是金屬構成，

若需用隔音設備，根本就不可能，因此「邵氏」的廠棚驟然增加了將近一倍，對工場式生產，自然大有

幫助。

在全盛時期的「邵氏」，以後廠棚陸續增加到十五個，辦公大廈、黑房、宿舍、餐廳，應有盡有，

成為名副其實的「影城」，員工多至一千七百餘人，還不計合約導演、演員在內。後來又發展到整座山

頭直延伸到海邊，建立了外搭景十一個場地，步行穿越「邵氏」，快步走也要四十分鐘以上，形成中國

電影有史以來空前的電影王國，Run Run Shaw 名震國際影壇，好萊塢雖有更龐大的電影公司，不僅現已

衰落，且從無人能獨資擁有。

這次大肆擴充外景場地，說來又與我有關。我當時在拍《十三太保》，是我所拍影片中規模甚大之一，取材「殘唐五代」李克用和他義子的故事，這也看得出傳統戲曲的影響，片子前段是京戲《雅觀樓》。但這中段是京戲《太平橋》，惟後段的「五馬分屍」不知傳統戲曲中有無，至少我在京戲中並未看到。但這事是見諸正史的，李存孝確被「車裂」，就是俗語所謂「五馬分屍」。為這部戲我搭了汴梁城的外觀，包括一條河和跨越其上的太平橋、李克用的軍營，要供五匹馬分頭奔馳，為拍「五馬分屍」的鏡頭，我搭了三百尺高的高臺俯攝，自然範圍很大，這當然不是片廠所能容納，必須外搭，結果引起問題。拍攝中途，外搭景的附近村子死了幾個人（自然是病死的），村民認為是「汴梁城」煞氣太重所致，要求拆掉。但戲卻未拍完，最緊張的一天，村民聚眾一兩百人，而且有人持械。我這組外景，那天在現場的演職員有三百多人，且也有「械」（道具刀槍甚多），幾乎形成械鬥之局，戲自然不能不停拍。後來幾經談判，才延請僧道做法事和解，戲才能續拍。這件事很轟動，美國人辦的《讀者文摘》曾有記述。

這部戲以規模大而成為我的「名片」之一，在以後也頗有影響（「無綫」電視翡翠台也拍過同名電視劇集《十三太保》），觀眾至今仍記得「五馬分屍」的鏡頭。我自問這個鏡頭也拍得好，但全片我自

45

認為屬「大而無當」之類。「無綫」電視拍電視劇集《十三太保》時，曾特別聲明沒有「五馬分屍」，

以避免「血腥」云云。其實我那一組鏡頭全無「血腥」，李存孝（由姜大衛飾）在營帳中被綁上，鏡頭

便cut到帳外，大遠景只見五馬分馳，而用慢鏡拍營帳碎裂，根本不見人，僅配上呼叫之聲，震撼性很強，

卻無「血腥」可言的。

由於《十三太保》的外搭景引起了大麻煩，邵逸夫就斥巨資擴充了場地，不再在外借地搭景。下一

部由「邵氏」當時另一位重要的導演程剛（即後來的《倩女幽魂》導演，同時是很出色的武術指導程小

東的父親，他本身喜歡京戲，登臺「票」過戲。程小東被他從小送去學京戲武生，為後來做武術指導的

基礎，而且和父親一樣，顯然看得出才華）拍「邵氏」又一部大製作《十四女英豪》（「十三」加一），

就開始使用新拓展的場地。那部片，京戲的影響比我更大，根本就據《楊門女將》拍攝。

這當然都是後話，「邵氏」建廠之初，全部是「黃梅調」天下，我就拍了那部《蝴蝶盃》，胡金銓

有沒有拍過？也或者是同人聯合導演？已經記不清楚。總之，我決非此中高手，他是不是？不敢亂加評

定，但至少在這方面無所表現。

四、動作片

動作片是香港近二十年來電影的主流，我前面提起過影評人石琪說的「從世界最壞拍到世界最好」。

因此，也是唯一能多多少少有點國際市場的華語片片種，其他或可拿獎，但市場則並未打開。在當時「世界最壞」的情形下，怎麼拍起動作片來？連我這被人稱作「鼻祖」的也不清楚。「黃梅調」太多太普遍，任何人都拍，總會拍濫拍死，這是人人都看得到的事，但為什麼想起拍動作片？是邵逸夫的主意？鄒文懷的主意？是新加坡方面邵仁枚或是蔡石文（邵仁枚的左右手，蔡瀾的父親）的主意？總之，在效率一流的「邵氏」電影工場，高層有此決策，便什麼導演都拍起動作片來，也有點「姑安試之」的味道。

這又是「時勢造英雄」，「英雄造時勢」的一例。在「武俠世紀」（當時的動作片全是古裝武俠片，擬出這口號的人，是當時《南國電影》雜誌主編梁風，現已去世）的口號下，胡金銓和我脫穎而出，使自己成為「武俠片的兩大名人」，也開拓了二十年動作片的道路。這「兩大名人」有共同點也有不同處，開始同樣用功去分析西片，不是看看算數，連鏡頭數目都數過。那時華語片通常三百左右鏡頭，我們才知道西片鏡頭是上千的！奇怪的是大陸和台灣的導演，有的似至今未知，所以節奏慢）我們都拋棄了，粵語「殘」片式的戲臺上的套子打法（那是「世界最壞」），但骨子裡都有京戲武戲的濃厚影響。其不

47

同處是他比較傳統，連女角為主的傳統都不敢，香港的鄭佩佩和台灣的徐楓都由他捧紅，男主角如岳華、石雋都不出色，只有個反派白鷹在當時算差強人意。然而他拍戲嚴謹，一輩子至今恐也不上十部，每部片在藝術方面全很少瑕疵。我是拍片多而且濫（九十三部！）原因是衝動，隨時很快來新主意。因此如前面提及的「嘉禾」監製蔡瀾，說我「打破了電影界許多神話」（確實不少），創新之處甚多，而水準始終不穩定，其中真要說比較像樣的「名片」，恐怕也夠不上十部。

所以，凡從事藝術創作者，性格是決定性的因素，即從事電影企業者，如邵逸夫與鄒文懷性格不同，走的道路便也各異。我對近年流行的集體創作，總抱懷疑態度，電影的「作者」是導演，豈有個人性格全被淹沒，而創造出藝術作品之理？電影是藝術和商業巧妙的融合，我並不贊成脫離群眾，脫離市場而自命「曲高和寡」，但電影究也非純粹商業，和製衣製鞋應有所不同。

胡金銓那時期的代表作是《龍門客棧》，至今還被人提說，它在香港的賣座收入，記得像是港幣八十多萬元，已超過了當時盛極一時的「黃梅調」影片。我的所謂「成名作」則是《獨臂刀》，它是第一部在香港收入超過一百萬元的華語片（可能也包括西片），因此我便成為「百萬導演鼻祖」（最近的《明報周刊》尚如是說）。自此，香港影片收入的標準，才開始要上百萬元才夠成功。經過二十年的票價提

48

高和通貨膨脹，現在則是要以千萬元計了。

我的創作過程也說明了藝術和商業融合之道。《獨臂刀》名氣至今還不小，我本人卻不太喜歡這部片，自覺它過於商業化。我隨後拍的《大刺客》（聶政故事），就想注重「藝術」。在運用鏡頭上師法費穆（這是我很佩服的前輩，但也是性格不同，他的清淡雅致我全無法學。正如我佩服周作人的散文，而全無法學一樣），以《孔夫子》為目標，多用四大鏡頭，低角拍攝，鏡位亦少運動，希望拍出沉重古樸的氣氛。

那部片在當時因《獨臂刀》的聲威，其票房收入居然亦超過一百萬元。惟我自知其悶場頗多。要到再下一部《金燕子》才找到其融合點，叫好叫座，觀眾既喜歡看，也拍出了意境，壁上題詞的一個幻鏡，整個畫面充滿着大字，小小的白衣人獨立蒼茫，至今仍為人所記憶，也是我的重要作品中的「名片」之一。

「白衣大俠」是我作品的標幟之一，影響至今（「白衣」而未必「大俠」），但不列入我「打破的神話」之中。原因是後來的人，根本不知當初有這種「神話」。那時黑白片避忌純白，據說是反光太強，到初期彩色片依舊，而且認為「白」非「彩色」。我則從黑白到彩色，都讓男主角穿白衣，建立了王羽（我第一個拍紅的男影星）那白衣大俠的形象。當時「邵氏」請了韓國導演申相玉來拍《觀世音》，佈景以白色為主調，也頗惹來非議，結果是白衣和白佈景都證實了效果突出、良好，才打破這避忌白色的「神

話」。我其實也是京戲的影響，京戲武生倒紮白「靠」（盔甲），（高寵之紮綠靠因他本是武淨，勾紅臉，是楊小樓才改武生唱，成為楊派武生戲）章回小說所謂「白袍小將」是也。

另一件是被列入我「打破的神話」中的，就是讓主角死，也是受了京戲的影響。當時的「神話」是主角不可以死，雖在悲劇中，哭得死去活來之後，也要苦盡甘來，大團圓結局，說否則觀眾會「不接受」。我卻在想，京戲觀眾看得最過癮的武戲，是《界牌關》、《挑華車》，因此初出道的年輕武生，常以之為「打砲戲」，也常以此而「一炮而紅」，但主角都是戰死的，那電影為什麼不可以？恰巧我偶然看到一本雜誌，其中一篇文章說，好萊塢要捧一個明星時，常在第一部片讓他死，造成觀眾的同情和深刻印象。以此我決心讓我動作片的男主角死，第一個，王羽無片不死，成為當時最紅的影星。其後，姜大衛和狄龍在合演我的影片中，亦至少有一個是死的。但他們在香港電影界中也都紅了，而姜大衛且成為當時最紅的男演員。香港的紅影星甚多，然而可以說「最紅」的，近二十多年來依次是王羽、姜大衛、李小龍、成龍、周潤發五人而已。李小龍為了在片中死與不死，曾與比較保守的導演羅維爭執。李小龍久在美國，自主張不妨死，而他死的《精武門》也確是他一生中最好的一部影片。成龍走喜劇路線自不能死，周潤發造成他「最紅」的一部影片《英雄本色》也是在片中死去的。自我之後，影片中主角死與不死，漸漸不再成為問題了。

我在動作片中的另一項突破，是用手提機拍攝，這比較少為人注意，自然也是看西片得來。我覺得這種拍法具有「動感」，並首先在《獨臂刀》中使用。由於當時攝影師無人肯如此拍，我拔擢了一個助手任攝影師（名字叫酈漢樂，此人早就移民外國，退出電影界），技術自不成熟（所以嚴謹的胡金銓便不採用）。《大刺客》的風格自不適用手提，即使「名片」如《金燕子》，手提拍攝的技術方面仍有問題，要到《金燕子》以後，我用日本攝影師宮木幸雄，才算解決了這方面的技術問題，現在自己普遍使用，再無問題了。這也和我提倡的事後配音有關，同步現場錄音要用「大機」，手提根本不可能，事後配音才能用較輕便的「小機」，現在則拍動作片無不如此。

動作片作為香港電影的主流二十年，一九八八年暑假賣座居首的《警察故事續集》仍是動作片，這自非一節可書，我當在以後的章節中陸續記述。

五、「陽剛」

「陽剛」已成了現在香港人的口頭禪，是由於我的電影而起，另一個廣府話裡原來沒的名詞——「小

子）（是北方話，廣府話只有「嘅仔」和「細佬」，其中意義相近而不全相同），也是由於我的電影而起（從

我拍了《洪拳小子》起，才陸續有所謂「小子片」）。「小子」只是我偶然用了開頭，「陽剛」則是我

有意識地提出的。

我那時提出「陽剛」口號，自是對中國電影一貫以女角為主的反動，正如因主角不能死的「神話」，

而一連串影片的男主角皆死，可能都有矯枉過正處，但卻因此扭轉了風氣。在王羽之前最紅的女明星是

凌波。「黃梅調」女主角可以是任何人，「男」主角則非由凌波來反串不可。若不是她，便不收錢。我

堅持原則反對反串，用男人來演男主角的《蝴蝶盃》，便賣座不佳，但當時對「黃梅調」無辦法，要等

我拍動作片，比較能拿點主意，才能明揭「陽剛」之說。而在這以後，如前述的五個「最紅」的明星：

王羽、姜大衛、李小龍、成龍、周潤發，便清一色皆屬男性。至於女明星，紅的自然很多，但各人卻很

難在她同時期的女明星中，顯然「最」紅。

我敢於如此做者，一方面是由於本身性格「叛逆」，不肯接受「現狀」；一方面是在美國和日本，

都是男明星紅過女明星。何獨中國電影不然？也無關東方、西方，日本也是東方，中國的京戲生旦並重，

也不是全靠旦角。而且當時「黃梅調」最紅的女明星凌波是反串男角，粵劇電影也以反串男角的任劍輝

為最紅，我覺得中國電影沒有理由不可以由男角當家。女觀眾不敢彰明較著地表現喜歡男演員，要藉反串男人的女明星「代入」的那時代畢竟要過去，正如較早男觀眾要以男扮女來「代入」一樣。

男女天生有別，從原始時代起，男性打獵謀生，負責戰鬥保衛，以保存個體，女性生兒育女，綿延種族，自然本賦予不同任務。人類幾千萬年的發展，男性雄壯，女性溫柔，強行顛鸞倒鳳，終非自然。

清朝除了開國初期，漢化後承宋以來「重文輕武」的積弱，男人荏弱不克自保（那時被稱作「東亞病夫」），才幻想女俠、女將，同時並反映在章回小說和戲劇中，這決不合於自然，現代觀眾自難接受，只是保守的人囿於舊習，以為觀眾如此而已。現在國內雖仍有人這樣「以為」，香港已是二十年由男明星當家，女性電影自仍繼續存在，也間有佳作，主流卻是男性電影。

女性電影自有其價值，但動作片必屬男性電影，理由我在《粵語「殘」片》那一節已經說過。香港電影近二十年來以動作片為主流，其形成男性電影為主流自勢所必然。而另一主流則屬喜劇片，亦不免以男明星為主。全世界喜劇明星絕大多數是男性，這理由我倒沒有深入研究過。動作片之必然是男性電影，自是因為自古以來皆由男性負戰鬥任務。花木蘭和貞德到底少見，連幻想中的樊梨花、穆桂英也靠「異能」法力，倒說明她們並非強壯而能打鬥。現代雖有女兵，也只負責輔助任務，並非從事戰鬥，也

53

從未有帶兵打仗的女軍官，從總司令、軍長到連長排長都沒有。我既然拍動作片，自然不能不從事扭轉當時女明星為主的風氣，故必須揭出「陽剛」宗旨。

動作片常須有悲壯感。營造悲壯氣氛，用雄壯的男性總好過用溫柔的女性，而脂粉氣的男性和壯男般的女性，究竟不如男人像男人，女人像女人為自然正常。女性自有悲劇，但那是悲慘，而非悲壯。「黛玉焚稿」豈能悲壯？即使是樊梨花、穆桂英也不能描寫成悲壯的，悲壯的一定是《挑華車》的高寵、《界牌關》的羅通者流。男人赤膊上陣很悲壯，女人赤膊上陣如何？只怕感覺的僅是「性感」而已。

說到「赤膊上陣」，話又多了。赤膊上陣表現了男性的豪勇，所以《三國演義》描寫張飛、許褚等人，要赤膊上陣。正史上也有不少勇將如此。明朝的杜松與清兵戰，赤膊上陣，身中十八箭而死，就很悲壯。實際上，在電影中還有一種需要。因為其中英雄常不免以一敵眾，展示強壯的肌肉，可以增強其說服力。

京戲傳統中本來有武淨、武丑為表現其莽勇或慓悍，如青面虎（《白水灘》）、劉利華（《三岔口》）等，都是赤膊。「俊扮」的武生要表現其豪勇時，則敞露胸腹（這種服裝名為「漏肚」），如羅通、花蝴蝶等。

後來大陸的京戲忽然來個「淨化」，於是戰場上的猛將和江湖好漢全都服裝端正了！「淨化」開始「收緊」了大陸傳統戲曲，然後是「樣板戲」。在中共建政之初，海外、香港曾對中國傳統戲曲與趣極濃，

54

幾乎是崇拜，因此「黃梅調」影片才能興盛一時，都以傳統戲曲為藍本（不一定是「黃梅調」），直到程剛根據《楊門女將》改編，拍了《十四女英豪》。那時國內傳統戲曲是否觀眾很多？我不知道。總之，自從「淨化」開始，香港、海外對傳統戲曲興趣之減，國內終也一蹶不振。直到今天，國內外重振傳統戲曲仍未見成效。清規戒律來，藝術生命去，似乎是必然的定律。（所謂：「藝術中唯一的規律，就是沒有規律」吧？）

大陸傳統戲曲的問題甚多，就不在此處說了。至於「赤膊上陣」之被「淨化」，亦可參看我的《十九世紀洋人觀點》一文。看來主持「淨化」者多數是「五四」一代人物，且有「全盤西化」的思想傾向。

十九世紀已變成二十世紀，但中國人跟「洋人」又結合原來的保守性和士大夫習性，常常會慢一拍。我其實也只是看西片（並未留學歐美學電影），看外國的舞臺表演，包括現代舞和現代化了的芭蕾，就已經明白潮流所趨（連畫花臉都開始流行了）。我在想，西片中為什麼凡要突出一個年輕男演員的形象（說得流俗些就是「捧」），總要讓他赤膊呢？也聯想到京戲年輕武生初出道常以《界牌關》、《花蝴蝶》等作「打砲戲」，那些「赤膊上陣」的現代舞確比古典舞蹈「帶勁」，這正應該同我倡言的「陽剛」配合。

當時自也有人非議，（男性為主，「陽剛」，主角死亡，哪一樣在當時不受非議和譏嘲？）有說我「暴

55

露狂」的，其實，我私底下一直衣着講究（近年才馬虎一點，年紀大了，講究也是要費精神的），即使

極熟的朋友，相信也從未看到我衣冠不整，遑說「暴露」？到李小龍出來且成為中國第一號國際巨星後，

「赤膊上陣」才成為天經地義，動作片的男主角幾乎人人如此。李小龍是非「赤膊上陣」不可的，他個

子矮小，若不展示他的肌肉，打倒高大的洋人怎有說服力？我的「錯」，是早走了一步。

我許多「錯」，其實都與走得早了有關，如說「暴力」、「血腥」之類，較諸今之中西影片，我當

年其實是「小兒科」。前面說過我那至今被人談論的《十三太保》裡「五馬分屍」的鏡頭（與我合作過

很久的吳宇森，最近在說他的「暴力」問題時，仍舉《十三太保》為例），人是在帳幕裡的，五馬分馳

時連帳幕拉裂，人根本被帳幕掩蓋看不見，帳幕的碎裂用慢鏡配上音響，確頗有震撼力，但何血腥之有

（地上雖有血，卻是在三百尺高處俯攝的）？只是觀眾的感受強烈罷了。比今之史泰龍等輩，其誇張暴

力與「赤膊上陣」，誇示的肌肉力量，我只不過是小巫。惟因那時走得早了一步，便惹起大驚小怪。其

實我那時揭出「陽剛」，着重男性，主角死亡等等，都是很理智地設計過。後來事實證明，確是順應了

潮流，並非我任性而行。直到一九八八年香港《快報》上的「暑期片賬小結」，仍說：「暑期片收入強弱，

無疑是男的較女的優勝……。觀眾仍是喜歡陽剛味十足的電影。」

最近報上登載「國際化娛樂聯盟組織」調查結果，香港「暴力」電影輸出排第二，排名第一位是美國。

香港掀起「英雄片」熱潮的導演吳宇森以此自辯，說他「不是為暴力而暴力」，他「也非開始暴力片先河，早十年（實際不止十年），張徹的《獨臂刀》、《十三太保》已有血腥暴力出現，亦屬他經典之作」。他「視平劇情需要才加入暴力，決不會暴力渲染……。江湖人物全是悲劇收場，出發點也是希望有警世作用。」

他這些話也等於代我解釋，但我當年從不辯答，說「暴力」就「暴力」吧！說「血腥」就「血腥」吧！

一切開拓者都有點「霸氣」，第二代就比較穩重，就如漢高與漢文（漢惠無關重要）之不同。我這位「傳人」吳宇森，恰好補我粗疏之短，而兼有了胡金銓之嚴謹，故實是青出於藍，關於他，將在第四章中介紹（有趣的是，此君也從來衣着斯文，香港夏季長，他總是一塵不染的白襯衫白西褲，印象中似從未見他T恤牛仔褲「揚相」）我的「霸氣」，是長處也是短處，以此而能開拓新局，也以此而總不免粗糙，我的字是最明顯的表現。

用慢鏡也是我影片特點之一，在華語片中似自我才有，以後的影響也大。我用慢鏡常是抒發悲壯感，從《邊城三俠》開始（拍在《獨臂刀》之前，慢鏡用於序幕，香港女作家亦舒，曾說全片以序幕最好），而以《報仇》用得最有神采（《十三太保》全局不佳，其尚能被指為「經典作」，其實也非因「五馬分屍」一組鏡頭中慢鏡的神采）。西片導演中森·畢京柏（Sam Peckinpah）和阿瑟·潘（Arthur Penn），是用

57

慢鏡二大高手，《蕩寇誌》和《雌雄大盜》的慢鏡都極有神采，但我拍《邊城三俠》時，其實尚未看到這兩部片，倒算是不謀而合。只是我拍慢鏡，憾在不能常具神采而已。更遺憾的是後來有些人拍慢鏡只用來表現清楚動作還「倒流」到西片，尤其是電視和錄音帶中常見這類並不高明的慢鏡。用慢鏡拍出神采來的，後來又要數吳宇森了。

日本片用慢鏡有時也頗見神采，卻少用來抒發悲壯感，反是拍鬼怪和超現實片中為多，近乎特技了。

日本片的「暴力」和「血腥」其實不少，這次「國際化娛樂聯盟組織」的調查中所以未「名列前茅」者，只怕還是近年日本片輸出較少之故（歐洲和澳洲片產量更少，自然談不上）。在日本「武士道」影片縱橫國際影壇之時，黑澤明這些大師們的影片都拍得感覺強烈（他們自也不會「為暴力而暴力」），康城影展得獎的「武士道」影片經典作之一《切腹》（導演小林正樹）用血之多，可能是世界第一。

附帶可以一提的，是華語古裝片向用國樂配音，以為如此方合「古」。我覺得那時（後來可能不同）的國樂太慢太柔，遇上劇情緊張時，老是琵琶曲《十面埋伏》，單調得很，「黃梅調」自可，「陽剛」動作片便不合，改變用西樂配音。現在正是自然的事，在當時卻是突破。突破的事自要新人來做，我用了那時年僅十七八歲的陳勳奇。此君少年英發，後來的成就倒全與配樂無關，他不僅成為男主角，進而

六、武俠明星

工場化的「邵氏」，在大量生產「黃梅調」之後，繼之是大量生產古裝武俠片。這兩種片都需要搭佈景，因此擁有十數個片廠的「邵氏」，就幾乎可以獨霸。胡金銓的作風，自不適合工場化，以後他主要是在台灣發展，我便成了工場的主力。說來未免汗顏，我那時實在工場化得厲害，其時尚無現在的監製制度，我「聯合導演」了一些影片，常常只是決定了題材，參與寫定劇本，排好 Cast，實際很少在現場。

同我「聯合」最多的，可能是曾任我副導演頗久的午馬（姓馮，屬馬），他是絕頂聰明的人，如《水滸傳》裡形容燕青的「話頭醒尾」，自然也極易瞭解別人的意圖。後來當然自己獨立導演，近年做「寶禾」的監製，成為洪金寶的左右手，也是優秀的演員，以《倩女幽魂》得「金馬獎」的「最佳男配角」。

武俠片工場化，自然需要頗多男女演員，但首先「最」紅的是王羽。我倡出「陽剛」口號，是從「陽剛」性格着手，故易於「拍紅」演員。男主角能取女主角的地位而代之，也是在性格上擺脫了過去男角

的優柔窩囊，而敢作敢為，才成為推動劇情的主力。我以羅烈作為王羽的對手，雖是反派，也拍出性格，

後來羅烈獨當一面成為主角，反不如前。我也拍過他做男主角的《飛刀手》和《鐵手無情》等，賣座都

平平，《鐵手無情》自問還拍得不錯，季節感可能在華語片中尚少見。女主角只僅有胡金銓拍紅了鄭佩

佩（我的《金燕子》男角為王羽、羅烈，女主角是她），其他只能是男角的附庸，獨當一面就乏力。

其後鄭少秋在電視上紅極一時，也蒙其害。不過，後來香港漸流行獨立製片人制度，演員紅了，可自獨

台灣有一度頗流行「挖角」風氣，香港誰紅「挖」誰，高價而流於濫拍，頗影響演員的前途，王羽是一例。

王羽後來和「邵氏」發生合約糾紛，長期留在台灣，也還繼續紅了一個相當時期，拍片多卻絕少佳作。

立製片，就較少為台灣片商高價所誘而受害了。

中國傳統戲曲出現的青年男子，分別是小生和武生，武生自多數是英雄人物，小生則不是傻書生就

是無用之輩，身份即使是武將，也要靠妻子成功，如薛丁山、楊宗保之流，傻書生則已多到無法舉例。

我看過的京戲小生，只有葉盛蘭還有點男子剛強之氣，俞振飛雖文弱但有書卷氣，仍是一格。故若問起

年輕一代的觀眾，最不喜歡傳統戲曲中什麼行當？十有九人會說是小生。過去中國電影男角之淪為附庸，

最重要的原因，就是電影男主角承襲了傳統戲曲中小生的型格，怎麼能像現代青年？自然也不會使現在

的觀眾有「代入感」。武俠片之能扭轉男角的劣勢，就是勢必要「武生」型格而非「小生」型格。再進

一步，則一貫的男主角飾演正面人物，永遠是一本正經，不論文武，凡「好」的道德、品性皆萃於一身，

典型而無個性。我拍王羽稍後的作品如《金燕子》，已加入了一些叛逆性格，改變一貫正派「大俠」的

形象。但王羽本質仍是「大俠」，他說不上英俊（因此也避免了脂粉氣），卻還是高大威猛，型上仍接

近傳統，要到姜大衛出面才徹底改變，因此成為比王羽時間更長的「最紅」男星。

姜大衛只是中等身材，而且偏瘦，香港俗稱最佳男主角為「影帝」，以致他以《報仇》獲亞洲影展

最佳男主角，有個外號叫「縮水影帝」，謔稱他是縮水小了一號。可見他即使在成名之後，「保守派」

仍不服氣怎可由他最紅？未成名前更不消說，我在王羽之後選他為男主角，有人和我打賭，如我能拍紅

姜大衛，他從邵氏片廠爬到尖沙咀（在九龍南端），以後當然並沒有爬；而姜大衛以《報仇》得獎，他

嘆了一口氣：「什麼仇都報了！」可見當年受的精神壓力之大。

電影界的「保守派」是永遠走在觀眾後面的，觀眾早接受且喜愛了，他們仍瞠目不顧何故。香港作

家簡而清在不久前一篇文章中說到當年的姜大衛，以「悍鷙」二字來形容，他有一種不顧一切，奮身直

上的氣概，充滿叛逆性。現在流行的「扮型」（Cool）那時我已在他身上開始，他神情落寞憂鬱，我暗中的

規定，是一部戲最多笑一次，直到現在，仍有女性說：「年輕時候看見姜大衛在銀幕上一笑，心就跳起來！」他身手當然是好的，因根本是武師出身（國內和台灣叫「武行」），身手矯健自有助於表現其「悍鷙」之「悍」。《十三太保》（飾李存孝）有一個鏡頭，他從三樓屋頂後面（古老的屋頂有屋脊）隱藏的彈床上躍落二樓屋頂後隱藏的彈床上，再彈起空翻跟斗落下。但身手好只是輔助，基本上仍以氣質勝。

從另一個角度探討起來，也頗饒興味，姜大衛一紅十年，自不可謂短，但同時期我一起用作男主角的狄龍，雖無他的一度最紅，時間卻比他幾乎長了一倍，穩定地站住幾近二十年以迄於今。因此，他可能是香港走紅時間最長的男星。這兩人完全不同，姜大衛驃勇叛逆而狄龍穩重有大將風度；姜大衛短小精悍而狄龍英俊高大。論型和正派大俠的形象，都以狄龍合乎傳統標準。姜大衛現在如簡而清那篇文中所說「變為穩重」，已專注導演方面發展，也是目前少壯導演精英之一，已幾乎完全放棄了幕前演出。

但狄龍將近二十年之久，其演員地位始終屹立不搖，一九八六年又以《英雄本色》（吳宇森導演）得金馬獎的最佳男主角。再換一個角度看，狄龍雖然在觀眾心目中一直是正派大俠的形象，他最佳的演出卻不是正派大俠，在我導演的片中，他以《刺馬》最出色，最獲好評。而他演的馬新貽此角色，在京劇和舊時拍的電影中，都一貫作為反派來處理的，最近的得獎片《英雄本色》，評論以為他是繼《刺馬》後的最佳演出，而演的卻是黑社會人物。

姜大衛、狄龍是我生平選角中，「雙檔」最成功的一次。以京戲武生來比，姜大衛是「短打」，狄龍是「長靠」，一叛逆，一正派，一活一穩，可謂相得益彰。在他們之前，王羽、羅烈只王羽大紅；在他們之後，傅聲、戚冠軍只傅聲大紅，都不如他們同時皆紅且久（傅聲其實也是一直都紅的，但到二十幾歲就死了）。但假定說，我那時只能選他兩人其中之一，是應選姜大衛？還是應選狄龍？

這是一個很有趣的問題。

（相信讀者和觀眾來選，也一定見仁見智，意見不一。）

在他們之後，到我拍民初裝拳腳片時，以那年的國術比賽冠軍（是自由搏擊，不是以表演來「比」的）陳觀泰拍《馬永貞》，也是一片成名，和比他稍前的李小龍一樣。那部片也是我重要作品「名片」之一，後來的「上海灘」一路戲皆受其影響。然後加入王鍾拍「四騎士」，再加入李修賢拍「五虎將」。王鍾後來在導演方面發展，也是現在少壯導演精英之一；李修賢如今正當紅，在導演、演員兩方面都如此，但他是以警察的形象而紅，《公僕》一片，連續得台灣金馬獎和香港金像獎最佳男主角獎，並非由我而紅，我只是領他入行而已。

李修賢那時年紀很小，他與我較後用作男主角的傅聲同庚，簽邵氏時只有十七歲，未足法定年齡，合同須要家長簽字。後來同樣情形還有個錢小豪，這算是我經手的三張「童工」合約。

從陳觀泰開始的一些事，要在下章中再詳述。迄今為止，我最後拍得大紅的演員是早死的傅聲。以後擔任男主角中的如郭追、程天賜身手皆好，但若說走紅，也要待日後分解了。我文中常用「紅」字，似未免流俗，但如說「有一定的號召力，觀眾會因他而去看影片。」則未免累贅，學術性的文字，是要求精密，而不在乎流暢的，此亦所以我不能寫學術性文字也。

64

「嘉禾」的另闢途徑
——獨立製片人制度

一、鄒文懷

我在香港電影界，也算是可以倚老賣老了，我心目中認之為上司的，迄今為止，還只有邵逸夫與鄒文懷二人。我以為只他們兩位，我才感覺是在上司指導下工作；其餘的即使是老闆，也只感覺合約關係而已。此處提到鄒文懷，本也應稱之為「先生」，也同樣為行文方便而略去。雖然我與他年齡相近（他小我三兩歲），但當彼此在一起的時候，我便和他的一些熟朋友一樣，習慣直呼他的英文名字 Raymond（雷蒙）。

說起鄒文懷，可先說一個趣談，他的「聖約翰」同學沈杉說：「雷蒙是不看公事的，在美國新聞處時，他上班把公文從 IN 取出，放進 OUT。」洋機關通常辦公桌上有兩個文件筐，一標注 IN，是放送閱的公文，看過就放進標明 OUT 的筐子。鄒文懷在美國新聞處是主管級人員，大概不可能絕不看公事。沈杉是風趣的人，話也許有點誇張，但可相信他不看例行公事，放入 OUT 了事。總之，這一個趣談，倒充分突出了鄒文懷的性格。

鄒文懷是廣東潮州人，畢業於上海著名的聖約翰大學，最初在新聞界發展，他的主要助手何冠昌，就是在上海讀新聞的，相信便在那時結交（何冠昌也是廣東人）。上海話是相當難學好的，我自小生長

68

在上海，自無問題。我認識很多人大半輩子在上海（如影星楊志卿），但說上海話總有破綻，一聽而知，如同我自己的國語和廣東話一樣。鄒文懷是我所認識的非上海人中，唯一說上海話而全無破綻者（何冠昌也相當好，但仍有破綻）。來香港後鄒文懷任職美國新聞處，何冠昌則在香港時報，似乎是擔任採訪主任。

邵逸夫來香港主政「邵氏」，自然要物色助手，據說初屬意他的好朋友也是位老報人吳嘉棠，而吳不就。我同此公只屬點頭之交，不熟。但「邵氏」每次改組，都會傳說吳嘉棠將出任要職（吳現已逝世），而吳始終不就，這不知是否是他的聰明處？總之，由於鄒文懷在新聞界和吳嘉棠的淵源，吳舉鄒文懷自代，從此開始了香港電影「起飛」一個極重要的結合。

鄒文懷和邵逸夫的性格截然不同，他全然說不上勤力（像前面所述的從 IN 取出公文放進 OUT 便可知），邵逸夫永遠是先上班等他這位屬下（很抱歉，我那時也是永遠遲到）。這裡又可以說他一位老朋友講的故事，那時鄒文懷住在遠東大廈，何冠昌則住在香港。據何冠昌說，他每天從香港駕車到九龍接鄒文懷上班，都先坐在遠東大廈樓下的咖啡室，然後每隔一段時間打電話上去催，總要等他把報紙上的廣告全看完了，鄒文懷才下樓和他同入「邵氏」。

邵逸夫自己勤力，卻能容忍且倚重「懶」的屬下，有個洋人（不記得是誰了）說：「頭等人才方能用頭等人才，二等人才只能用三等人才。」大而天下國家，小到電影戲劇，似乎都有「氣運」。京劇全盛時期，梅蘭芳、程硯秋等「四大名旦」一時並起，鬚生有余（叔岩）、言（菊朋）、麒（麒童，即周信芳），馬（連良），後起之秀尚有小生葉盛蘭、花臉裘盛戎、袁世海、武生高盛麟、武丑葉盛章，每一行當各出奇才，一時風起雲湧，後來絕不見同他們一級的人。當時香港電影「起飛」，邵逸夫、鄒文懷以及李翰祥、胡金銓、張徹等等，風雲際會，台灣電影卻始終未見這種「氣運」。當然，別的因素也有，如政府干預較多，地方雖大過香港，而都市的集中不及（香港五百萬人，台北只有二百萬），但未見邵逸夫、鄒文懷這一級的人也是事實，龔弘（曾任中央電影公司總經理）稍好，然仍未免察察為明，格局總小過邵、鄒（通常勤力的人常格局小，邵逸夫卻例外，亦是異數）。

邵、鄒二人都頭腦優秀，有魄力。無邵逸夫的勤奮，香港電影不能如此「高速起飛」，形成繼好萊塢之後的「製造夢境的工場」：無鄒文懷的善於放權，不能從工場解脫而迅速建立獨立製片人制度，在工場衰落後，香港電影就不免會有一個時期處於低潮如美國、日本。兩人先後相承，維持了香港電影二十餘年的繁榮局面，不得不說是「氣運」。

在當時則是相輔相成，勤奮的邵逸夫督促於上，而中間有鄒文懷，使不致流於察察為明，而讓下面能放手去做。「氣運」在時，異數疊出，邵逸夫勤力而格局能大，能用人（如容忍屬下的「不勤」），而能放權於不如己者。他要求他的屬下獨立擔當。有一次我在他房裡談話，有一位製片進來，訴說某某某女影星的一些問題，鄒文懷說：「如果林黛（當時女星中最「大牌」）有問題，你們來要我解決還罷了，連某某某的問題都不能自己解決，我要你們幹什麼？！」製片無言而退，他即刻和我談別的事，對這些某某某的問題想都不想。

他頭腦極好，問題來了，解決的方法又快，又多，但正如他自稱有「開關」，不值得想的事就關掉。

從我認識他以來，他一直事務繁多，在「邵氏」是「一人之下」，後來「嘉禾」更是老闆，但他的橋牌是國際級高手，後來又加上高爾夫球的嗜好，一直保持消閒活動，且很投入。這是邵逸夫到晚年才能做到，而像我及一些事務之多和遠不及他的人都做不到。熟朋友（不熟的自然不夠瞭解，還有一些是前輩如邵逸夫，或是後輩，皆不在此列）中，絕頂聰明者有，論智慧，我以為金庸（查良鏞）第一，而他僅次（恰巧這兩位剛好是我結婚的兩位證人，有一天偶見證書，感慨更多），我也自負聰明，但比他兩位則遠遠不及。

邵逸夫用人，頗有我在《張徹近作集》裡記的，蔣經國先生所說「頭等人才，三等職務，特等權力」之風，鄒文懷在「邵氏」執掌大權時的職位卻是「宣傳部主任」（續掌大權的方逸華，也從無正式名義）。

而後來的發展，也正如我在同書第二部份。《電影雜寫》中所寫：「此後他在「邵氏」的職銜越來越高，邵先生對他推心置腹的程度越來越低。」始則如魚得水，共同形成那一段風雲際會香港電影「起飛」的盛況，終則不免分手。這分手其實對香港電影來說，是好事不是壞事，不僅如今，即當時我也明白。不過，人情總不免懷舊，頗難忘懷那一段時日。

功高震主，古今同慨，我對蔣、邵兩位先生的用人風格——職位與權力不相稱，當時是「腹誹」不以為然的；如今回頭想想，「法治」自然是好事，但在「人治」的情況下，這兩位絕頂聰明的人，那樣做是否也有一番苦心？權大而職低，「震主」的可能性總較低，是否也是「保全」之一法？

二、「嘉禾」自立門戶前後

鄒文懷那時的職銜很多，「宣傳部主任」名實相去太遠，再用下去，彼此都不好意思了。於是，秘

書長、副總經理、製片主任，但無論如何，仍還是名實不副。邵逸夫本身是「總裁」，總經理周杜文實際只管發行，且是「技術」的而非「政策」的，權力實小過鄒文懷很多，「邵氏」事無鉅細、無不先通過鄒文懷，或由他逕自處理，或經他才上達邵逸夫，所以似乎任何職位，都不能體現他的實權。

所謂「挾不賞之功，載震主之威」，後一個「條件」似已形成，而「不賞之功」也有了表象。據鄒文懷親口對我說，邵逸夫在歐洲，他同周杜文聯名寫了一封信去（當面比較難講），要求「邵氏」的盈利，他與周杜文可以分紅，結果邵逸夫始終不予答覆。自鄒文懷別立門戶之後，從「嘉禾」開始，香港電影界分紅制度流行，但邵逸夫一生習慣了獨資，賺蝕都由他自負，不喜歡有人分潤，形成有點「合伙」意味。

同時，周杜文之任總經理，位在掌權的鄒文懷上，本意在制衡，兩人聯名寫信提出要求，制衡的作用顯不存在。不久，周杜文便辭職獲准。

邵逸夫並未讓鄒文懷出任總經理，當時如出任這職位而能起緩和作用的，除非是吳嘉棠，邵逸夫有沒有想到他？我不知道，反正此公也決不會幹，結果繼任總經理的是凌思聰。這時候的「總經理」，身處夾縫之中，唯一能起的作用是緩衝，而且邵逸夫已佈下後着。後來掌「邵氏」大權的方逸華已開始插手。

方小姐既登場，凌總經理更顯得是過渡人物，但凌思聰並未看透他的處境，還想有所作為，結果自是格

格不入，終於不安其位而去。

促成凌思聰之去的有一件事，凌當時要整頓「紀律」，規定工作人員不准賭博，且親自巡廠，發現有幾個燈光師在打十三張，便貼佈告開除，於是全體燈光人員決定第二天罷工。當然，那就會使全廠工作停頓了。我同工作人員一向接近，自然有人告訴了我。我去同鄒文懷談，他這時已有去心，當然不肯和凌思聰正面為敵，就說：「張徹，這件事只有你辦！」我瞭解邵逸夫的性格，為了「威信」，他表面一定支援凌思聰，而其實決不以他這種察察為明為然。有一件事可以證明，那是在王羽最紅時期，此君早年之愛打架，當時香港人無所不知，我也不必為他諱。一天我在棚裡拍戲，有人告訴我王羽在砸餐廳，我走出廠棚門，那裡遠遠可看到餐廳，正見邵逸夫從餐廳門外經過，裡面打鬧聲嘈雜一片。他徐步而過，目不斜視，充耳不聞！當時，我心裡十分佩服，這樣小事，自不該由他身為總裁者處理，但一般人通常很難遇上而控制自己不管，且萬一管了而當事人在衝動下，一個壓不下去，豈非大失尊嚴？在一刹那間，已前後想通，決定不理。但這說來容易，卻非通常所能做到。他走的一段路不短，我當然也不會蠢到走過去管，反而大家碰上，也就退回廠棚，視若無睹。王羽那時正拍我這組戲，事後我見到邵逸夫，他全不提起此事，連鄒文懷他也沒有問過。當然，既已在場見而不理，事後又何必查究？不過，我想一般人大概也忍不住。

所以，我判斷邵逸夫內心決不會贊同凌思聰的做法，我就去見他，告訴他我會先阻止罷工，以免損及公司威信，但若不罷工，也希望收回開除成命。他沒有明顯表示態度，不過我估計會不成問題，就連夜同燈光人員商談，明天照常入廠，我負責讓公司收回成命，然後大家開工。第二天，事情的發展，一切按我預計，公司收回成命，戲照常進行，事件如此結束，凌思聰自不得不去。

事情雖然解決，但卻顯露出一直諸事順利的「邵氏」，有上層離心，下層不穩的跡象，感覺「邵氏」將會有變。在事情最緊張的時候，一方面是燈光人員決定罷工，一方面是邵逸夫準備解散整個公司燈光組，從日本聘請全部燈光人員，若真鬧成僵局，「邵氏」會停頓一個相當時間。在當時的情況下，勢必弄得公司人心惶惶。我雖出面解開了僵局，但對「邵氏有變」的感覺無幫助，因我是導演，並非公司行政人員，人人皆看得出我只是臨時插手應變，不會繼續管「閒事」的。

凌思聰原是律師，現代化企業以律師來作首腦事本常有（「德寶」的首腦梁衛民也是），禁賭不是錯事，總經理親自抓賭雖未免小題大做，要說是改正風氣，雷厲風行亦未為不可，問題是時機太不適當。這時需要的實際是個「和稀泥」高手，因為這件事，其實邵、鄒兩位都一直在猶豫不決的。邵逸夫希望能對鄒文懷有所制衡，但並不想放棄他。鄒文懷有自立門戶之心，但也不忍撇下他花費這許多時間心力

的「邵氏」，而且以那時的情況論，要創立一間可和「邵氏」壓力相抗（那似乎勢所必然），這樣的公司也非易事。所以若有個人從中「和稀泥」，事情是仍可拖延下去的。

然而，那時無此「和稀泥」之人，於是「山雨欲來風滿樓」。情勢日漸拉緊，鄒文懷自必須積極準備成立公司。邵逸夫也必須準備鄒文懷離開。這就如滾石下坡，必然加速直趨攤牌。

我是第三個猶豫不決的人，邵、鄒兩位對我來說，都是曾蒙知遇，這時也同時告以心腹話，從邵還是從鄒？實在很難下決定，即使在今日，如果時光倒流，我也一樣猶豫難決。那時我在左右為難中，所能採取的態度，只好守口如瓶，什麼話聽見都不講不傳，絕對不洩漏半點他們兩位的機密。臨事而不能當機立斷，這就是我自審智慧不如金庸、鄒文懷處，然而在整個事件中，我還算能保持品格。

我拙於謀己而工於謀人，對他兩位的看法，是分手終不可免，則不必「和稀泥」把時間拖後，因為他們兩位那時都在巔峰狀態，無論智力、精力、鬥志皆然。損失對方，只是使工作辛勞一點，問題不大，若拖個幾年，巔峰狀態未必能保持，彼此的影響都可能較大。再從整個香港電影界來看，「定於一尊」的時間已久，出現一個對抗力量是件好事。這話似乎有點不「幫」邵先生，但若以近事印證，我在《「邵氏」興衰》中說，我判斷「邵氏」院綫將租予「德寶」繼續經營，並說出書時可見我預言是否正確。今

則不待出書，此事已見分曉，邵逸夫已公開聲言，院綫將租由「德寶」經營。其所以不出我所料者，是

提得起放得下的邵逸夫，自不肯再揹上這副擔子，而若租予「嘉禾」，則四條華語片院綫中，「嘉禾」

獨佔兩條，未免造成一面倒的優勢，亦非邵逸夫所樂見，故我那時的想法，客觀地看，也不為錯。

邵、鄒兩位的智慧都高過我，本不須聽取我的意見，但我對他們兩位仍表示了我的看法。對鄒文懷，

他在遷入何東道新居時，要我寫一幅字。我寫的是：

知己酒千斗，人情紙半張；世事如棋局，先下手為強。

這幅字許多朋友都看到過，要等鄒文懷再遷居山頂白加道時，才未繼續懸掛。

對邵逸夫，我在《張徹近作集》裡的《電影雜寫》中寫：

邵先生平常見我，當然是在他辦公室，就算出去喝茶，他照例也都在半島酒店；這一次，他約我在

國賓酒店大堂見面，我自然料到事情機密，不同尋常，他說：

「雷蒙（我們都慣常叫鄒先生的英文名字）打算離開，是留住他還是放他走？」

我只略一思索，就說：

「放！」

鄒文懷終於正式脫離「邵氏」，自創「嘉禾」，同時跟他走的人自然有，主要是何冠昌、蔡永昌兩位，何冠昌為他處理製片業務，蔡永昌為他處理發行業務。鄒文懷本善能放權，這兩人一直是他的左右手，以迄於今。還有一位梁風，就是當初提出「武俠世紀」口號的人，也隨鄒文懷同去「嘉禾」。鄒對他始終比「老臣」優禮，名義還可能是總經理（現已去世），常作為「嘉禾」對外的代表。

三、獨立製片人制度的開始與李小龍

獨立製片人的制度始自「嘉禾」，現在又成為香港電影界的主流。發展到「金公主」崛起後，演變

78

成監製重要過導演，這相信非始料之所及。美國自「八大公司」衰落後，早已行獨立製片人制度，這情況鄒文懷當然清楚。但在他創立「嘉禾」之時，「邵氏」的工場化製作正如日中天，當然很難判斷獨立製片人制度在香港推行的效果如何。

「嘉禾」初創時，一則由於鄒文懷的個人聲望，再則「邵氏」獨霸已久，人心思變，多投「嘉禾」同情一票。因此，宣傳聲勢很大，實際是在艱辛中創業。故自不能放手推行獨立製片人制度，且對獨立製片人制度，也只是着眼於自負盈虧，財務（特別是主要的人的酬金）上負擔較輕，對方的利益來自把影片拍得賺錢，而非由「嘉禾」付出而已。「嘉禾」的開展，尚待得到李小龍之後。

至於我自己，就在猶豫不決下拖了下來，對邵、鄒兩位都仍保持密切關係，也仍保持絕不洩露他們任何一人的機密的原則，除非他們說明叫我傳話對方。當時雙方的情勢很尖銳，兩家公司的人「各為其主」，互相攻擊。邵、鄒兩位都知道我同對方來往的，由叫我傳話可知，但似都相信我不會出賣他們。

這倒不是我腳踏兩條船，我仍在「邵氏」，只踏在一條船上。事實上，那時我一直踞香港導演賣座首席，也殊無用手段踩兩條船的必要。另外一個原因，是我同「邵氏」有合約，當時雙方合約官司糾纏，互有輸贏，但我總覺和邵逸夫公堂相見未免太過尖銳。說來可笑，結果還是不免在雙方官司中被傳上堂，自

79

然僅是作證人，並非原告或被告，而香港居民是有應傳作證人的義務的，不能拒絕不去。在盤問證人時，

我當然不能不保護自己，但相信決未說謊，或說過不公道的話。回想起來最奇怪的一點，是我當時總是

只想到如何避免在尖銳對立中，不損害任何一方，從未想到利用形勢，謀取自身的利益。這不是「清高」，

我認為該謀取利益時就應謀取，只是我少壯時總自負「天生我才必有用」，又「不到老之將至」，不往

那方面着想而已。

「嘉禾」最初的幾部片，仍是「邵氏」模式，並無重大突破。獨立製片人制度首先行之於羅維的「四

維」公司，與李小龍的出場正好若合符節，成為「嘉禾」的轉捩點，也是香港電影發展的一個重要關鍵。

當時，「邵氏」的工場式古裝武俠片，以及雖非「邵氏」而同樣模式的，充斥整個影壇，是應該求

變的時候，我之認為「嘉禾」自立門戶是好事而非壞事便因此故。我個人嘗試開闢民初裝拳腳片的新路

綫，接連開拍兩部，一部是前面說過的《報仇》，姜大衛為主而狄龍為輔，另一部是《大決鬥》，則是

狄龍為主姜大衛為輔。但民初裝拳腳片的高潮，仍是李小龍出現才到達巔峰（又是「英雄」、「時勢」

的配合）。

李小龍還是我最早注意他的，但與「中國功夫」全然無關。我那時尚在「電懋」未入「邵氏」，也

仍然在寫影評「何觀影話」，故常會去看一些並不受人注意的影片。我看到一部黑白片，叫《人海孤鴻》（可能是舊片重映），吳楚帆主演，李小龍演他的兒子，是個問題少年，拍此片時他年紀應在二十以下。片中也全看不出他會「功夫」，但我覺得他氣質極好，有叛逆性。我即刻同那時他年紀應在二十以下宋淇說，許多無聊的人以「中國占士甸」（台譯詹姆士狄恩）標榜，這才是「中國占士甸」！我建議他立刻找這個人，結果宋淇打聽了告訴我說，這人已在美國，入了美籍，且現在美軍中服兵役。這事自然沒有往下進行。

事隔多年，有一天我和內人在一家西餐館晚餐，有一個年輕人過來打招呼，內子介紹他是她弟弟的同學（我內弟要小我近二十歲）。那人說他剛從美國回來，他有個朋友叫李小龍，功夫很好，在美國開武館，還參加拍攝電視片，也是擔任武打角色，因為看過我的電影，感到很欽佩，希望能有機會合作。我雖對他的功夫尚無所知，但有那部黑白片的印象，認為是個好演員，就答允立即向「邵氏」推薦。推薦之後，李小龍有了位「代表」小麒麟（真名不知，這是他做「武師」的藝名，現已因車禍去世）和「邵氏」洽談條件。我一向不喜歡談錢的事，條件主要是片酬多少，既有「代表」，便不插手，這條件也一直沒有談妥。檢討我自己的心態，則是當時姜大衛、狄龍正當紅極一時，手上有兩個「超級巨星」，自不急於找人，且對李小龍仍只是那部黑白片印象，故也沒有插手力促其成。

「嘉禾」其實也是誤打誤撞，當時鄭佩佩已離「邵氏」結婚去了。在美國，「嘉禾」由羅維的太太劉亮華（現已離婚多年）去美國洽談鄭佩佩加盟，但沒有談成，劉亮華不想空手而歸，就簽了李小龍。

其中的合同細節，我自然不知道，但李小龍是和「嘉禾」同羅維的「四維」都有關係，也就是說他的酬金是分開負擔的。獨立製片人的制度，也隨李小龍之大紅而建立，亦屬於「無心插柳」。

李小龍一開始也並未受重用，派去泰國拍一部利用當地資金合作的《唐山大兄》，這當然是小製作，導演是吳家驤。此君是舊式導演，觀念自與久居美國的李小龍格格不入，且有舊式導演對新人隨意呼喝的習氣。因此拍了一部份就因關係惡劣而拍不下去，同時是他的老闆的羅維只好去泰國收拾殘局，結果又一次「無心插柳」。

後來的發展眾所周知，李小龍立即成為超級功夫巨星，取代了姜大衛「最紅」的位置。香港本來是我這個「百萬導演」以一百萬元以上的賣座紀錄高踞首席多年，《唐山大兄》卻一下收入三百萬元，打破我紀錄且差距相當大。我是個「願賭服輸」的人，故說這些事實絲毫沒有不開心之處，且即在當時也未懊惱「交臂失之」。因為姜大衛、狄龍仍繼續紅，不過失去「最」字，我也只要一年讓李小龍一部片，那時我年拍四五部片，其餘的影片也在一個相當長的時期，仍然保持一流（僅僅不是第一）賣座紀錄。

82

重要的是「嘉禾」不但自此站穩，打進國際影壇亦由此而始。就香港說，則是「嘉禾」與而「邵氏」未衰。

平心而論，我始終無緣和李小龍合作，是一個損失，損失的倒不是他個人或我個人，兩個人都曾領一時風騷。只是李小龍在生的時間仍早了一些，那時香港觀念和他一致的導演太少。香港寫電影劇本最多的倪匡（是一位多方面的名作家），同時寫過我和李小龍的劇本，而他的觀念大概只和張徹一致。羅維比吳家驤高明，但基本上仍是老派導演，（此話並無貶意，鄒文懷主政「邵氏」時，羅維同我可說皆在「麾下」，他就對我說過：「你其實不夠通俗，羅維比你通俗！」）故李小龍認為他在《精武門》中的角色的結局應該死，羅維還堅持主角不能死的老觀念，二人爭執甚久。至於李小龍在《精武門》穿白色學生裝的造型，則顯然是受我《報仇》中姜大衛造型的影響了。

那時「邵氏」和「嘉禾」對立尖銳，李小龍既如此之紅，自然「邵氏」也動腦筋挖角。李小龍本身也想利用形勢，常和「邵氏」來往。當時頗有人「說合」，認為李小龍和我合作，將是最好搭配。但我還是一貫地不願插入邵、鄒兩位之間，故對與李小龍合作的事，始終不積極。而李小龍早逝，我亦與他畢生無緣。

李小龍來香港拍戲時，已在三十歲左右，死時似是三十三歲，在短暫的電影生涯中，他只拍了《唐

83

山大兄》、《精武門》、《猛龍過江》、《龍爭虎鬥》等幾部片，最後一部《死亡遊戲》且未完成，但影響極大，由於他而全世界都知道「中國功夫」。以香港來說，拳腳片也自他成為主要片種，迄今也仍未完全過去，即說主流，也要到一九八六年吳宇森導演的《英雄本色》帶起了「英雄片」，才轉為槍戰。

「嘉禾」不但在香港站穩，鄒文懷也挾李小龍的聲勢步上國際影壇，製作了多部西片，間接也引帶成龍進入美國和日本市場。

李小龍拍片如此少而影響如此巨大，他究竟好在哪裡？這似乎是一句多餘的話，盡人皆知他「功夫」好。但我以為他功夫當然好，卻不是就如此簡單，只憑「功夫」好是不能有如此巨大的成就的。我以為，他的長處是把中國傳統和現代結合！他把傳統的中國功夫「詠春」練得很好，再吸收了「跆拳道」和「空手道」（這兩項雖出自韓、日，已是今天國際承認的體育項目），而他本身亦充溢着現代氣質。我要「電懋」找他，和推薦給「邵氏」時，是全然不知道他的「功夫」的，只是欣賞他的氣質。演員的氣質十分重要，李連杰青春俏皮，大陸之所以至今還未再出個李連杰者，就是以為只要武打，練過什麼什麼功夫就行，不知道選演員首在氣質。李小龍死後，香港和台灣出現了一大批不同姓而都叫「小龍」的武打演員，有的甚至是因為有點像李小龍而躍登銀幕，但其中並無一個成功。「形似」無用，必須「神似」，也就是說要有內在氣質，並不是照踢三腳，便可成為第二個「李三腳」的。

84

四、「邵氏」保持現狀

我那時對「嘉禾」的成立，認為是好事而非壞事，結果確是未曾看錯。「嘉禾」果如我所希望的帶動了新形勢，開始樹立獨立製片人制度。當然，李小龍的出現是未曾估計到的，而「邵氏」也並未受到影響，正如我所預料。

李小龍只是一年一片，「邵氏」一年三四十部工場式生產的影片，自不會因年「輸」一片而動搖，我自己也仍然是這工場生產的主力。我拍民初裝拳腳片，原在李小龍出現之前，《報仇》且在亞洲影展為我取得「最佳導演」和姜大衛「最佳男主角」獎。但李小龍的出現，卻也引起了我再物色一個專長於拳腳片的演員的念頭——姜大衛和狄龍慣熟的戲路，究竟還是古裝武俠片。

於是有了陳觀泰，他是那一年東南亞國術比賽冠軍，代表他所習的「大聖劈掛門」（猴拳一種）。後來一些「上海灘」片，皆受此片影響。這部片在那時收二百餘萬元，並未能打破李小龍的紀錄，但卻打破了我自己的百萬紀錄。

陳觀泰以《馬永貞》一片而紅，《馬永貞》也成為我重要作品「名片」之一。

在影片開拍前，我找了幾個人試鏡，也放映給公司高層人員看，聽聽大家的意見。結果卻是「力排眾議」的決定，因為陳觀泰並不英俊，我卻反而取他那時的（後來他成熟了自又不同）樸厚稚拙的氣質，以為

正合馬永貞的角色，倒也並非僅僅因為他能打而已。

很有興味的一件事，是初期國語片「起飛」時代，演員大部份來自大陸，如王羽是上海人，羅烈是印尼僑生從大陸來港，本地味道都不濃。現在，狄龍、李小龍、陳觀泰等等，以及稍後的傅聲、李修賢等等，全是香港本地人，武術方面也全是學香港流行的「南派」拳，只是影片以國語發音（再後來的更不消說）。似只有姜大衛和王鍾出生上海，但卻襁褓中已來香港，上海話已不會說（國語當然是能說的），日常都說廣東話，所以演員已全部廣東化了。相反的，到後來影片都以粵語發音、作為動作片主流的成龍，洪金寶、元彪，他們卻是從小受京戲訓練，實際中國味道很濃，兩者都正與表面現象相反，實在是極有興味的一件事。

我本身的發展，回顧起來，也甚「有興味」，我不是廣東人，來香港已三十年，廣東話甚流利而發音不正（究竟不是母語），與香港人溝通自無問題。這時，我合作的主要演員幾已全是香港人，至少是全已香港化的，我後期也帶着濃厚的本地化色彩，復興了「粵語殘片」時代的南派少林拳腳片。最後，一方面是和我合作了十多年（做武術指導）的劉家良自任導演，他本是「洪拳」世家，乃弟劉家榮，也是先做我武術指導而後自任導演。另一方面，是張鑫炎以少林寺實景拍了《少林寺》，雙方面把「少林

功夫」片推進到巔峰。

但也正好相反，作為國語古裝武俠片的殿軍導演楚原，卻是不折不扣的香港人，且是粵語片導演出身，他父親還是粵語片名演員張活游（楚原姓張）。我的武俠片自拍了不少金庸小說（包括《射鵰英雄傳》一、二、三集，《神鵰俠侶》、《碧血劍》、《飛狐外傳》等），後來金庸已不再寫武俠小說，而台灣卻崛起一位叫古龍的武俠小說家（此君在壯年就去世），楚原在「邵氏」拍了他的《流星·蝴蝶·劍》，立即轟動一時，接着又拍了《天涯·明月·刀》，亦極成功。於是「邵氏」工場式的製作，又一度掀起高潮，港台兩地電影界及電視台，紛紛競拍古龍武俠小說，連這種三段式片名，也大為流行。

那時我正組織了「長弓」在台灣拍戲（見《「邵氏」興衰》），正在大拍「南派」拳腳片，像《少林五祖》、《洪拳小子》、《方世玉與胡惠乾》、《少林弟子》等等。我一直以唐佳、劉家良、劉家榮幾位為武術指導。劉家良昆仲前面已介紹過，他們曾同我去了台灣拍戲。唐佳也是廣東人，卻是粵劇舞臺上「北派」武師出身，他那次沒有隨我去台灣，繼續留在香港，便轉為楚原拍古裝武俠片的主要助手。

這似乎有點像「北人南相」、「南人北相」，頗為有興味，但實際上似偶然而並不偶然。北人厚重，南人機靈，故「北人南相」、「南人北相」是兼有厚重、機靈之長，那自然是佳相。上述這些有興味的事實，

骨子裡也同樣證明了一點，如前說李小龍的情況，便要中國傳統和香港比較現代化的作風結合，三十年來凡成功的香港電影皆如此。

我的「長弓」在影片的營業上都相當成功，特別是《少林五祖》、《洪拳小子》也是我重要作品，把「小子」一語帶進了香港詞彙，以後有所謂「小子片」。但它在獨立製片人制度方面，並未能在「邵氏」的範圍裡做成功，終於結束了重回「邵氏」。楚原的電影攝製比我的工場化更工場化，迅速而大量地拍了許多古龍小說武俠片。「邵氏」逐漸盛極而衰，獨立製片人制度和本地化代替成為主流。

五、趨向本地風味的前奏

香港獨立製片人制度的建立和粵語片的復興，都起自「嘉禾」。粵語片復興的主要功臣是許冠文，關於他，要下一章裡再說。但演員本地化，其實從李小龍電影已經開始，雖則表面上仍說國語。然後是我這個「國語人」，前面已說過我的演員早已全部香港化，到我組織「長弓」，又加入了一批新演員，傅聲、戚冠軍、梁家仁、王龍威、陸劍明等等，無一不是香港人。王龍威和陸劍明後來也是香港少壯導

88

演。而從「長弓」的第一部戲《方世玉與洪熙官》起，連拍片題材也本地化了，只是表面上仍是說國語，和李小龍電影的情形一樣，也是很有興味的一點。我這些廣東化的影片，卻大半在台灣拍攝。無意中由此而中和了我之趨向本地化的拳腳片，無可諱言是受到李小龍的影響。但在觀念上，還有許冠文的影響，卻鮮為人知。我在《明報》的《電影雜寫》裡寫過，我在台灣有一次和他在電梯裡偶遇，恰巧兩人都有空，就在那家酒店的房間裡長談了一個下午。

許冠文那時是還在拍「邵氏」的國語喜劇片《大軍閥》（他做演員，導演是李翰祥）？還是已過「嘉禾」自導自演粵語喜劇片？倒記不清楚，但重要的仍是他的主張！本地化可以擴大電影的觀眾基礎。我很同意他的見解，影響我的決心很大。我復興了粵語片中關於少林拳腳功夫一系的影片（李小龍不是，他的影片和火燒少林寺，方世玉到黃飛鴻這一系列廣東民間傳說全然無關。張鑫炎也不同，他的《少林寺》的時代背景遠在唐朝），但粵語片的全面復興，還是由於許冠文自己，他使香港影片的語言，從國語重回廣州話世界，以迄於今。

這些事差不多同時發生，這又是「英雄」、「時勢」交互作用之一例。所以我記不起和許冠文那次談話的時間，究竟在他離開「邵氏」先後，但事情發生差不多在同時是可以確定的。因為就在許冠文將

離「邵氏」未入「嘉禾」時，我自組「長弓」的「打炮戲」，原想找許冠文的，如現在流行說法之「度身訂做」，一個人以七種不同面貌姿態出現，片名好像就叫《七面人》，已記不清楚，反正許冠文不能來拍（我未同他直接談過，只由邵逸夫轉洽），我對那劇本已消失興趣，後來落在一個不高明的導演手裡，拍得很差（是聽說，我連看一眼的興趣都沒有）。既得不到許冠文，我就把原準備給另一位導演的劇本《方世玉與洪熙官》收回自拍，作為「長弓」的「打炮戲」，起用了新人傳聲，他也如《馬永貞》的陳觀泰一樣「一炮而紅」。

《方世玉和洪熙官》復興了南少林一系的廣東拳腳片，但並非我和傳聲合作的代表作（我和演員合作的代表作品，王羽是《金燕子》，姜大衛是《報仇》，狄龍是《刺馬》，陳觀泰是《馬永貞》），代表作要待稍後的《洪拳小子》，開了「小子片」的戲路，成為後來成龍早期「諧趣打鬥片」的濫觴。成龍成名作《醉拳》裡演師父的，也已先在我導演的《洪拳與詠春》裡演傳聲的師父。同一個人，造型也相仿，就是《醉拳》導演袁和平的父親袁小田。（《醉拳》這部在香港電影史上劃時代的作品，導演袁和平的父親袁小田，原是大陸上京戲武生，袁和平幼承家學。主角成龍從小學藝的師父于占元，又原是大陸上京戲武生，其淵源所自，十分清楚明白。）

傅聲在當時極紅，他早死，但遺作仍踞當時「邵氏」賣座首席。許冠文更加不在話下，他不但當時極紅，直至如今，他主演的《雞同鴨講》，賣座也仍踞一九八八年暑假上半期首席。傅聲的活潑俏皮，在動作片中引進喜劇成份，影響後來的香港動作片甚大，也開成龍的先河。許冠文的影響之大，更不消說。但我前面的「最紅」名單，未列入他們兩位（王羽、姜大衛、李小龍、成龍、周潤發），便因時間差不多同時（許冠文略早），一時瑜亮之故。當然，許冠文紅的時間很長，遠非傅聲的曇花一現可比。

傅聲的聲望自仍在「最紅」的李小龍之下，他拍戲的時間也長過李小龍，在工場化制度的「邵氏」，拍的片也遠比李小龍多，但他是開始得早，死時比李小龍還更年輕，要小李小龍起碼也有四五歲。此人只活了二十幾歲，到死都是頑皮小伙子，簡直和他影片裡的角色一樣。他一路虛報大年齡，結婚時自稱是二十二歲，他的姐姐那時卻只二十一歲！我拍他的影片，雖發揮他的活潑頑皮之長，加入了喜劇成份，

但也常用「悲劇的喜感」，如傅聲所演的角色在「方世玉」系列影片和《洪拳小子》的結局都死。由於他的年齡（他簽約「邵氏」時才十七歲）和外形，我自然會想到讓他演《哪吒》（這部戲拍的時候，香港的特技仍在幼稚階段，故影片很失敗），我是把哪吒作為古代問題少年來處理（和台灣林懷民在《雲門舞集》的演繹一樣，後來也是自殺）。傅聲死後，一時「影城」（「邵氏」）「鬼話」甚多，「鬼話」之一就說他是「哪吒轉世」。我想這是由於他平日活潑頑皮，大家懷念他之故。那時「邵氏」每年例必全公司千餘員工同吃「年夜飯」，他死的一年，吃年夜飯時，往常和他一起表演的劉家輝（這兩位「武

91

打明星」唱歌卻頗有職業水準），提到傳聲今年不能一同表演，全場一片哭聲！香港電影界經常有我和

演員間「契爺」（乾爹）、「契仔」（義子）之說，其實我和演員從無此種關係，傳聲也不例外。但他

平日慣常叫我「老實」（粵語對父親的俗稱），叫我內人「阿媽」，我們自是叫他「聲仔」。他死時我

恰巧在台灣，內人膽小，「鬼話」流傳之餘，晚上臨睡總默禱：「聲仔，我們這樣好，你知我細膽（膽小），

莫來嚇我！」可見「鬼話」之盛。

我原是傳聲家庭的朋友，傳聲是富家子，父親張人龍是一位香港富商名流，「太平紳士」（英女皇

封予香港華人的一種榮銜），在政治方面也是一位很活躍的議員。家庭環境既好，少年從影，又一炮而紅，

始終不衰。他和當時也同樣極紅的女歌星甄妮結婚（傳聲自稱二十二歲，實際恐要小兩歲），使用了整

個美麗華酒店大堂，筵開二百餘桌，有舞臺唱「堂會」表演，盛況一時無兩，邵逸夫在參加婚禮後對我

說：「年輕，漂亮，身體強壯，有錢，有名氣，真是什麼都齊全了！」誰也想不到，結婚不過六七年就死！

世事常無形中有一種「公平」，「什麼都齊全」就是不能長久。

傳聲從小時就愛玩電單車（摩托車），開快車，他父親卻禁而不止。有一次，我在他家吃飯，不見

傳聲，他父親事忙，這時也想起似乎一兩天沒看見過他，便在他房間裏把他找到，原來是騎車受傷，裏

92

着繃帶，不敢讓父親看見！他父親怒罵他一頓，說他總是騙父親，做他父親不讓做的事。後來，他拍片成名，結婚，自然不再住在一起。後來，他從電單車玩到跑車，開快車開到駕駛執照都被吊銷。他父親已無法管束，終以和另一個年輕演員汪禹鬥快車撞山，因肋骨斷折刺穿內臟致死。他死後，記者訪問他哥哥，問傅聲生平最愛的人，他哥哥說：「第一阿媽（他自己的母親），第二甄妮，第三張徹，第四老寶（他自己的父親）。」我想，我排名第三，還是我這個假「老寶」，總不便如他真父親一樣嚴厲管束他之故。

我講到傅聲，說了許多似屬私人感情的事，這自是由於我同他情若父子，下筆不能自已。但他也是香港電影重要演員中與我極熟悉而唯一可總結一生，蓋棺論定的人。

六、「少林」系列

粵語「殘」片中的動作片，幾乎全和少林寺有淵源關係。張鑫炎拍的少林寺在河南，似同流傳南方的少林故事並無關連，究竟福建莆田有無少林寺？卻查無實據。是確實有過，而因火燒少林寺而被湮沒？

或根本只是一種傳說？很難查證指實。清朝似近而實則史料被朝廷故意毀滅者甚多，尤其關於事涉反清者，真是無可奈何。民間傳說可能是假託，可能是事出有因而添枝加葉（如楊家將故事），也很難斷其必無。治史必求實證，但在文藝作品中，則不必非求合於史實不可，若必求盡合史實，則古今中外許多小說、詩歌、戲劇都不能成立，包括莎士比亞的戲劇在內。海峽兩岸的政府，都有時以「不合史實」來對付一些文藝作品，其實反倒是限制創作的「清規戒律」。

少林故事流傳民間者，都以火燒少林寺為發端，被燒的似是指福建莆田少林。一類關乎「洪門」，大致是說原來鄭成功的部將五人，投入少林寺，火燒時逃出，創立「洪門」，稱為「五祖」，名字是蔡德忠、胡德帝、李式開、方大洪、馬超俊。「洪門」中人是確定相信這些的，「洪門」流傳全國的程度如何？我未加研究過，至少在閩南、廣東以及由這一帶去海外的過去華僑社會中，是普遍流傳的，且對反清革命起了一定的作用。我拍過一部《少林五祖》，便以此為根據，講地域關係，應該是莆田「少林」，故這部戲是在台灣拍的（我從未去過閩南，根本也未去過福建，想來台灣應與閩南相近），但演職員皆去自香港，因為無論就動作，就習慣意味，香港的演員和武術指導，甚至服裝、道具，香港人都較適合處理這類影片。

《少林五祖》由於是當時的一流強大陣容（「五祖」是姜大衞、狄龍、傅聲、戚冠軍、孟飛），賣座極好，但我這一類關乎「洪門」的少林片，僅拍了這一部。在這之前和以後，都是拍的另一類少林片。

另一類少林片則全然是與粵語「殘」片同類題材，根據廣東民間流傳的故事，開端也是火燒少林寺，一批人從少林寺出來到了廣東，故人物截然不同。老一輩的是至善（和尚）、白眉（道人，說是至善的師兄，少林習過藝但是「武當派」，故是道人）、五枚（師太，這更古怪了，少林怎會有尼姑？）等。小一輩的則有方世玉、胡惠乾、洪熙官、陸阿采、三德和尚等。當然，他們都是反清志士，其中以方世玉最出名，故事最多，但他很年輕就死，未見有什麼功夫流傳下來，事實上很難確定有無此人真實存在。胡惠乾的故事也不少，也同方世玉一樣以抗戰清兵而死，而真實性也有問題，但他的故事比方世玉的似較可信，在廣州打機房（手織綢緞，已經很着重外銷了）可能實有其事，也有功夫流傳下來，就是「花拳」。

真實存在可能性較大的，是洪熙官、陸阿采，因為他們未在反清活動中死去，「洪拳」可以追溯到他們。

據說黃飛鴻是由陸阿采傳藝，而黃飛鴻的真實存在（事蹟或有誇大渲染）全無可疑，他的繼室「雙刀」莫清嬌，至少於三幾年前仍健在（現在如何？未查詢過），就在香港，是香港武術界輩份最崇高的「莫老師太」。黃飛鴻的弟子林世榮，更是活生生的真實人物，武館就設在香港駱克道（當然，現在已去世，武館也不存在）。他的弟子之一趙教今仍健在，是我朋友趙威的父親，趙國基的祖父，另一位弟子劉湛，便是香港（也可說所有華語片）電影的第一位武術指導，現已去世，他的兒子就是眼前的名導演、名武

術指導劉家良、劉家榮昆仲。

這些人自是絕無可疑的真實存在，但其源流是否出於假託？則很難查考實在。他們的功夫，是實實在在的功夫，毫無那些玄之又玄的「異能」武術成份。「洪拳」的棍法十分實用，出於實戰的槍法也十分清楚，決非京戲耍棍式的「武術」。但是否出於楊五郎在五臺山出家變槍法為棍法（「洪拳」中人稱他們的棍法為「五郎八卦棍」）？則太難證實。出於「李全妻楊氏」的「楊家槍法」自也可能，但亦完全無法證實。

另外一系是香港流行僅遜「洪拳」的「詠春」，同樣是可確定其近者，而遠者難於查考。「詠春」以創派人嚴詠春之名為名，嚴詠春是個女子，這大致可信，因為「詠春」確是很實用的女子自衛術，一切設計都是為女子設想，不鬥力而利用對方攻擊之力來應付變化，沒有大動作，待來力近身而移轉其力，用「短勁」反擊，處處都適合女子。中國所有武術都講求「馬步」沉穩，即兩腿分開且下蹲，如騎馬姿勢，取其重心降低，求磐石之固。只有詠春的「馬步」是兩腿併攏，足尖內向，視敵來勢而轉動相迎，自是為女子兩腿分開不雅（古代女子「騎」馬，亦常並腿側坐而不是兩腿分跨），且適於着裙，可完全不覺其在「扎馬」而保持儀態嫻靜。後來男子之習詠春，亦是取其斯文，近世的三代詠春名家，佛山（廣

96

東一市名）梁贊是教書先生，一般人稱他為「贊先生」，他弟子陳華順是錢莊伙計，被稱為「找錢華」，從這兩人的職業看，應是着長衫的。陳華順的弟子便是香港人熟知的葉問，畢業於浸信會書院（相當於大專程度），終身着長衫，為港人慣見。着長衫則「扎」詠春的「馬」看似未「扎」，實已有備而望似無備，自覺瀟灑，這正是詠春之長。葉問就是李小龍的師父，故至少自梁贊起的一系遞傳，是決無可疑的。

梁贊之藝傳自嚴詠春的丈夫梁博濤，所謂「夫傳妻藝」，但嚴詠春的師承就可能出自假託，她的師父五枚，似是傳說中人物，同時也是方世玉母親苗翠花的師父。五枚師太既是尼姑，怎會同少林寺有關？在這些少林故事中，白眉道人是「大反派」，至善和方世玉都死在他手中。他助清廷殘殺志士，但也說是出身少林，是至善的師兄，後來在「武當派」做了道士，關係模糊，也只似傳說中的人物。但香港現在還有個「白眉派」，懸掛着「祖師爺」白眉道人的畫像，並說他晚年對所做的事甚為後悔云云。前幾年且有個「白眉派」的弟子，在比賽（自由搏擊）中打死了對手，成為一時轟動的新聞。

總之，國人喜歡「託古改制」，廣東到香港，傳播海外的各門各派武術，如同「諸子出於王官」，都說源自少林，因火燒少林寺而開枝散葉，流傳散佈。事情很難查實其真有，但亦不能斷其為必無，反正武術界人以至一般群眾皆深信不疑，這就是張鑫炎拍了少林寺實景，即刻轟動一時之故。那時，大陸

97

的旅遊還未充份發展，香港和海外華人聽講了幾十年的少林寺，一旦得睹真面目，自是大感興趣。雖然張鑫炎拍的《少林寺》，取材與前述流傳的少林故事，並不相同。

我導演的第一類少林故事，只拍了一部《少林五祖》，第二類的則拍得較多，像《少林寺》、《少林弟子》、《方世玉與洪熙官》、《方世玉與胡惠乾》等等。其中以傅聲飾演方世玉（他似乎是最像一般人心目中的方世玉）的最多。此外也是傅聲演的《洪拳小子》和《洪拳與詠春》亦很重要，因為它開啟了新局，但只取材於「少林」系的武術，並與前述的少林故事無關。劉家良也導演了不少取材自少林故事的影片，如《陸阿采與黃飛鴻》，再後洪金寶又導演了也屬這系列的《三德和尚與春米六》、《贊先生與找錢華》等片。其中，《贊先生與找錢華》所拍的詠春拳，十分出色。

民間傳說永遠是文藝創作的重要源泉之一，小說和戲曲皆如此。傳說中的少林故事，其所以從當年的粵語片，到我重新開始，劉家良和洪金寶都拍過一些頗受歡迎的影片，原因也正相同。由於民間傳說已深入人心，有廣大群眾基礎。文藝不是科學，也不是歷史，不應以「不合史實」來誅殺，用框框來限制其發展。

在國語片取代粵語片，成為香港及海外華語電影的主流一個長時期之後（這還無形中大大幫助了國

98

語片在香港及海外的推行），如前所述，香港電影本地化的傾向實際從李小龍時候已開始。李小龍的個

人風格強烈，不管給他穿上什麼時代的服裝，說什麼語言（配音），他總是一個十足現代化的香港人。

少林系列影片，則動作和劇情更進一步本地化了，而許冠文已同時開始了語言的本地化，兩者終於合流，

完成香港電影本地化的過程。

「嘉禾」所起的重大作用，第一是先後推出了李小龍和許冠文，第二是獨立製片人制度。獨立製片

人制度，本已在歐美流行，取代了好萊塢的工場式生產，香港也終於走上這一條道路。這制度的要點，

是由一個獨立製片人（名義是「監製」、「出品人」甚或「導演」都不重要），在一家有發行網（以香

港範圍來說，是一條院線）、有企業組織的公司，以有限度的財務支持下拍攝影片，事先在題材、劇本

和主要演職員方面取得同意，事後則由該公司控制其發行權。財務支持的程度，對題材、劇本、人事上

的干預程度，利潤如何分配，各因雙方合同而異。主要的一點是自負盈虧則同。這比工場式的製作一是

減低了財務的負擔（酬勞和製作費永遠是在上升，越來越高），至少也不用付出越來越是天文數字的高

薪；二是對各組戲的控制減弱，獨立製片人常按照本身的性格和觀念發揮。就第一點說，是減少了利潤

（因為是雙方分配），但也可以吸收有才能的人投入，因為若影片成功，利益不受固定的薪酬限制。就

第二點來說，是工場制度的破毀，但也造成了多姿多采，易於打破框框發展。故最後來說，究竟是否減

少了利潤？也是不一定的事。

總之，從「嘉禾」開始，獨立製片人的制度逐漸成為主流，至「金公主」而蔚為大國。「德寶」代替「邵氏」經營院綫後，「邵氏」的工場正式結束，而後又有「新寶」，就形成了今日香港電影的現狀。

此外，「銀都」機構和其院綫，自仍繼續存在，且大體似仍接近「邵氏」模式，看來與時下獨立製片人制度有異。日後的發展自尚未可知，以目前來說，還不屬主流。

100

趨向於本地風味

——許氏兄弟與「金公主」

一、明星制度説起

許氏兄弟是指許冠文、冠傑昆仲（他的另一位兄弟許冠英也是影星，但起的作用不大）。許冠文自然是「明星」，許冠傑則把明星制度更推上高峰。

趨向於本地風味是「時勢」，李小龍是第一個「英雄」，首領風騷。稍後的傳聲也是（巧合的是這兩人都短命），「承先啟後」，下開成龍「諧趣打鬥」之局。但是，使香港電影本地化不僅是影片內涵的趨向，而彰明較著的用粵語發音，這「英雄」仍是許冠文。當然，這裡面有個關鍵，李小龍、傳聲都是動作明星，語言對他們只是次要，許冠文則是喜劇明星，語言非常重要。後來的成龍合動作與喜劇為一，兩種本地化的趨向，到他身上合流，又成新一代的「英雄」。

英雄就是明星。

古今中外的戲劇，電影都須有明星（音樂、體育等何嘗沒有明星），中國傳統戲曲也是，梅蘭芳、程硯秋、馬連良、麒麟童（周信芳）、裘盛戎、葉盛章等等，隨手寫寫就是一連串名字。中國實行社會主義之後，也終於覺得「平均主義」的錯誤，文化方面的領導人也説：「一種劇種沒有傑出的表演藝術家，

104

這劇種就站不起來。」（大意）外國通訊社發這條電訊的時候，就直截了當地說：「需要明星（Star）。」

實際上，幕後的人往往更重要，香港電影「起飛」，誰的重要性能超過邵逸夫、鄒文懷？任何明星也不比胡金銓、李翰祥、張徹這些導演重要。但站出來面對觀眾，代表一種風氣，代表一種流行片種的恰是明星。幕後的人物，是明星「製造者」，必須造成明星才能號召觀眾。而任何一種片種也同劇種一樣，沒有明星就「站不起來」。古裝武俠片是王羽、姜大衛、狄龍，拳腳功夫片是李小龍、陳觀泰、傅聲。粵語喜劇片由許冠文帶起，而他除了是明星外，也同時是監製和導演，集幕前幕後於一身。後來的「諧趣打鬥」片是成龍、洪金寶，且他們亦很快也集監製、導演於一身。最近的「英雄片」是周潤發，他以徐克監製、吳宇森導演的《英雄本色》而紅。目前因片拍得多，仍是工場式的明星，但在獨立製片人制度已成主流的今日，相信其現狀難以持久，仍可能似許冠文、成龍、洪金寶，走上本身就是獨立製片人的道路。

在戲劇、電影發展到相當高度的階段，必須有明星，即使是社會主義國家，除非戲劇、電影的發展停滯不前，也必須有明星。「表演藝術家」僅是稱呼不同而已，不能繼續「平均主義」下去的（連在香港的「銀都機構」，要想能融合入主流，也必須「製造」出明星）。一九八八年我頒發最佳導演獎予《秋

《天的童話》的導演張婉婷時，我說目前香港導演依賴明星是一個危機。這番談話曾引起一些人誤會，以為我反對明星制度，有朋友（黃霑）在他的專欄中，就指出我拍出過很多明星，並說如李翰祥和我這樣的導演，本身就是「明星」。其實，我怎會反對明星制度？那種頒獎典禮，獎項很多，頒獎的人也多，談話怎能不簡短；我的意思是導演不能依賴明星（頒獎那段時間，導演以搶到周潤發為第一要務），必須繼續不斷「製造」出明星來，否則電影的發展，就會受到來來回回幾張熟面孔的局限，每次低潮形成，這都是原因之一，故說依賴明星是危機。這還是我沒把話說清楚，應該說：「不能只依賴幾個已成功的明星，而需不斷製造出新明星。」

回頭且說許冠文。

許冠文復興了粵語片，盡人皆知，但他在銀幕上前期卻是拍國語片的（許冠傑也是先拍的國語片，且拍片比乃兄在前，但關於他的事留待後述）。在拍電影之前，他和弟弟冠傑，合作了一個很成功的電視節目《雙星報喜》，那自然是採用粵語了（香港電視全部使用粵語）。他的拍國語片，還由於一個偶然因素，那是李翰祥重回「邵氏」（李翰祥一度離開「邵氏」，在台灣創辦「國聯」，開始倒也轟轟烈烈，後來失敗結束），開拍《大軍閥》，男主角本欲找崔福生（台灣演員），但崔福生因台灣片務忙而不能來，

才用了許冠文。當然，以許冠文的才能，終會在電影上有所表現，但若不是崔福生這一辭演，香港以後的電影歷史，恐怕有若干部份會改寫了。

許冠文拍了《大軍閥》後本身大紅，亦使沉寂了好幾年的李翰祥重振聲威，但這僅僅表現了他在喜劇表演方面的才能，若從以後的事實發展來看，就在喜劇表演方面，他都未盡展所長。他在喜劇演員中，用流俗的話講，是屬於「冷面滑稽」一類，在後來香港喜劇片泛濫成為胡鬧搞笑的時候，他始終能保持自己較高的格調。他出身於香港中文大學，是道地的知識分子，頭腦敏銳，就從電視節目中的表現，已可看出他具有編劇才能。至於其導演的才能也只待經驗累積而已。這樣的一個人，自然並不以他的現狀為滿足。所以，在「邵氏」工場中拍了幾部片之後（都是李翰祥導演，賣座也都不差），還是過了「嘉禾」，製、編、導、演「一腳踢」，才真正施展了他的渾身解數，這也證明了獨立製片人制度對人才的吸引力。

他在「嘉禾」的第一部片，係與其弟弟冠傑合演的《鬼馬雙星》，賣座一下就破了李小龍保持的紀錄。

人常會喜歡一些親近的朋友，有時也未必全出理智，可以連優點帶缺點一起喜歡。有些人也能夠佩服本領高強的人，本領高強的人可能是無情「殺手」，且可能是敵人，但也一樣可以佩服。但若以「欣賞」兩個字來形容，迄今為止，在電影界我最欣賞的兩個人，一個就是許冠文，雖然我同他並無多少交

往。我算是個尚有知人之明的人，但決不缺乏自知之明。我對自己評估的理智客觀，只怕還超過對我親近的朋友之上。我這個人，一生常「但開風氣」，總是犯老子「不為天下先」的戒條，什麼都走早了一步，常須待我的後來者在條件成熟時完成，是孫策而不是孫權，是項羽而不是漢高。同時，走得太快，常失於霸氣和粗糙（我的書法就充份表露了這一點），也有時淺嘗即止，如作曲方面有了《高山青》之後，就再無作品。我的古裝武俠片有時也頗見神采，但箇中精品卻出於胡金銓。我以《報仇》開始了民初裝拳腳片，則尚待成龍、洪金寶。更極端的一例，是我在十幾年前拍了《死角》，這是狄龍、姜大衛主演的第一部影片，可見還正在古裝武俠高潮之中。我卻拍了這部時裝片。在片中，狄龍帶了女孩子在下班後到辦公室裡，在辦公桌上做愛，姜大衛瘋狂地玩老爺車，還有「監獄風雲」（一九八七年的一部賣座片名）這類情節，只怕比八十年代初的新潮文藝片更「新潮文藝」了，在當時自完全不能為觀眾接受。可是，無論我這種種缺點，霸氣、粗糙，無論我當紅當黑，別人都會覺得我這個人有些鋒芒。許冠文自無我之起落，但在喜劇片一度極盡通俗熱鬧之時，他的一柱擎天式的高格喜劇，也曾稍感寂寞，然而無論如何，他總使人感覺到他有個人才華。

另一個我最欣賞的人，也是無論得失，都不能掩其才氣的徐克。徐克如今正在巔峰時期，他監製或

導演的影片多數成功，也有雖賣座不差，而製作費龐大難以相稱的，也間有失敗之作。但無論如何，他

的才華，鋒芒終不可掩。早在他第一部導演的影片《蝶變》上映時，賣座不佳，我就在報上寫過，無論《蝶

變》賣座好壞，徐克都是好導演，那時我尚未認識徐克。

許冠文在這次經過中，有兩個特別情況，一是電影界常有說某某人「東山再起」，但實際上極少成功。

李翰祥這次東山再起伙拍許冠文，是極少數成功例子之一。二是演員有一拍戲即紅的，如李小龍。有浮

沉多年而一片扭轉的，如成龍，他在羅維導演的片中浮沉有年，《醉拳》一片而成天皇巨星（吳思遠監

製，袁和平導演，此前還有一部《蛇形刁手》已開始扭轉），周潤發在演出《英雄本色》之前，甚至有

說他是「票房毒藥」。但從未有演員如參演《鬼馬雙星》以後的許冠文者，既紅之後，中途又更上一層樓，

再一片而紅的程度較前平添數倍。

許氏兄弟的情況都相當特別，像許冠傑，他從少年時起便是紅歌星（到現在仍然是），我有個過早

的時裝片時代（這差不多被講張徹的人忽略），那時找過他，但他已與「嘉禾」洽談，我無意「爭」，

找了另一位從台灣來的歌星林冲拍了《大盜歌王》，並不成功，還是回頭拍古裝武俠片，才拍紅了狄龍、

姜大衛。許冠傑進了「嘉禾」，但不是拍歌唱片，而是拍羅維導演的武打片。妙得很！李小龍、成龍、

109

許冠傑這三位天皇巨星，都經過羅維的手，他卻都曾是形成他們紅的因素。許冠傑仍是只紅於歌唱界而在電影界不紅，然後和他哥哥合作，由電視而電影，卻始終是他哥哥的附庸。要過好幾年，許冠傑才因挖角而在電影界大紅，這要留待後面「專題」敘述了。

二、成龍、洪金寶

三十年來，香港重要的明星很多，但在國際聲望來講，自是李小龍第一，成龍次之。這兩位超級巨星正好相反，李小龍在銀幕上說國語，他本人的氣質和動作皆是香港本地風味。成龍是北方人（他原名陳港生，是出生在香港的，但「港生」這個名字，卻顯示了他家庭的北方色彩。香港人出生在香港是很自然的事，何須名曰「港生」？），動作是以中國傳統戲曲的訓練為基礎，簡言之就是從小學京戲，但在銀幕上是說粵語。

這種相反情況，是巧合也非巧合，正好證明了一點，香港電影的發展，一直是在中國傳統和本地風味中交叉相互結合。

110

成龍在拍《蛇形刁手》和《醉拳》之前（兩片皆是吳思遠監製，袁和平導演），當他在羅維導演的影片中，是否說國語呢？我未留意過，但也不用去查，因為並不重要。我平常是算能「識英雄於未遇」的，成龍卻是例外。香港的影星和導演，參加電影工作的第一部影片是和我合作的，開起名單來，正如香港俗語說：「一疋布咁（那麼）長」。李小龍和許冠文、冠傑昆仲雖未合作過，但我都在他們未紅時找過他們，不能說我不「識」。即如成龍的師兄（同從一師學京戲）洪金寶，我過去也未與他合作過，有一次偶然看到他主演的一部《肥龍過江》（洪金寶是胖子），就立即引起注意。我覺得他不僅身形肥碩而動作卻靈活，且有種可愛之感，對於這一點，我的朋友黃霑也有同感。他正如京戲花臉張飛、牛皋之另有嫵媚，對動作設計亦頗具巧思，《肥龍過江》就有崑劇《和尚下山》（「男思凡」）耍念珠的變化動作。

因此，有一次在鄒文懷家中閑聊，說到洪金寶要開一部《三德和尚與舂米六》（他自任導演，題材也屬少林系列）。鄒文懷還說「×××對開這部戲還在猶豫不決」，我就力贊其成，並引述黃霑對洪金寶的看法為證。當然，我的意見對這部戲的終能開拍，未必起什麼作用，但至少可見我是「識」了。

可是，我對成龍卻「走眼」，全未留意，甚至羅維導演他的影片，我一部都未看過。那時正是少林系列的影片泛濫，多的是一些精壯小伙子，打了赤膊在影片中揮拳踢腳，有什麼可以注意？記得第一次見到成龍，似是狄龍在旁介紹，我僅一握手點頭笑笑而已，全未特別留意。成龍在那時很不得志，古龍

111

的武俠小說以楚原的《流星‧蝴蝶‧劍》而風行一時，羅維自也照拍了些片名分成三段的「古龍片」。

據說有一次古龍當面對成龍說：「我的小說是給狄龍、姜大衛拍的，不是給你拍的！」古龍如此說話，那時自是過份，但也不能全說他無眼光。成龍的外形，確是不適於古裝。再往後，我脫離了「邵氏」（那時工場制度已顯無前途），卻先去台灣，最後又到了大陸拍片，自身便和香港的主流疏離，「識」與不「識」都不起作用，故周潤發之與我全然無關，已是理所當然，但我卻找了現在紅的程度僅次周潤發的劉德華，去台灣拍了一部片，也算並非全然不「識」。

這次，「識」成龍「英雄於未遇」的是吳思遠，此君是香港電影界一匹「黑馬」，不時有奇兵突出，徐克導演的第一部影片《蝶變》便是由他監製，導演用袁和平，也屬「奇兵」。袁和平參加過我多部影片的工作，間任武術指導，但當時有唐佳、劉家良在他「上面」，我也慚愧未讓他盡展其才。袁和平是北方人，雖生在大陸而長大在香港，父親袁小田原是大陸的京戲武生，和成龍的師父于占元一樣，他的動作基礎也是家傳的京戲底子，這一切都和成龍十分接近。因此，兩人的配合自如水乳交融，都是京戲的動作基礎而加本地化的包裝，香港觀眾自易接受。第一部電影《蛇形刁手》已引起注意，第二部作品《醉拳》一出，便大紅特紅，成績直追李小龍了。

112

成龍以高難度動作知名，近期更是高難度再加高「險」度，但不可忽略的，是他節奏感極好，高出一般演員之上。演戲須有節奏感，喜劇尤然，成龍以此成為「諧趣打鬥」片的巨匠。《醉拳》便以成龍特強的節奏感取勝，尤其「何仙姑」的一段，掌握節奏妙到秋毫，確非一般人所能，其成功實不僅是動作的「難」與「險」了。成龍節奏感的天份極高，京戲的訓練是否有幫助呢？我想也有。京戲的「武戲」實際上是舞劇，演員必須要掌握節奏，凡京戲的好武生，節奏感定必不差。袁和平能善於運用成龍節奏感之長，也未必和京戲個董志華，屬於京戲好武生之列，節奏感就相當好。

訓練無關。

于占元這位老先生也很特別，他原是在大陸的京戲武生，本身實在說不上有什麼成就，但卻將兒女、門人盡訓練成一時俊彥。他女兒于素秋是粵語「殘」片時代的首席武打女星；大弟子是洪金寶，弟子中有成龍，有元奎、元華。另一個吳元俊，其實身手外形也都不俗，只是際遇較差，進「邵氏」時，它已值衰落中的末期。後來又去了台灣，只在電視劇中任主角。小徒弟元彪，由於年齡較小，成名在成龍、洪金寶之後，後來也很紅。所謂「七小福」似只有個元德較弱，也是「邵氏」末期的演員，近況如何？我不大清楚。一個私人辦的小科班，而能出現這麼多人才，可謂異數。

成龍大紅，但羅維手中仍握有合約。為羅維計，當時應與成龍、吳思遠、袁和平聯手合作，自可大有作為。因為成龍在他那裡鬱鬱不得志，以際會吳思遠、袁和平而大紅，自難再回頭甘心受他控制。然而羅維計不出此，一紙合約，對付得了吳思遠、袁和平，卻對付不了「嘉禾」，「嘉禾」打官司「功力深厚」，可與「邵氏」分庭抗禮（最近香港轟動一時的轉播「奧運」官司，「亞視」便敗於邵逸夫主持的「港視」之手）。故此，羅維如何能是對手？「嘉禾」一插手，官司一來二去，結果是成龍被「嘉禾」撿了現成便宜。「嘉禾」要爭取有號召力的演員，自是「商戰」中應有之義，基本上是成龍不能安於只在羅維旗下，這是人情之常，人人都看得出（當時「邵氏」也想插手），羅維看不出，十分失算。

「嘉禾」得到了成龍，一直到今日，仍是「嘉禾」主將。一九八八年暑假，七月「嘉禾」落在下風，八月反攻勝利，仍是成龍的《警察故事續集》高踞暑期影片賣座首位。然後「嘉禾」又擁有洪金寶，我前面已有記述。在當時，我只「識」洪金寶是好演員且有導演潛質，後來的發展卻遠超於此。洪金寶在「明星」的立場來說，雖紅然不如成龍，但他發展方面之廣，卻超乎成龍之上，也不僅是導演（成龍後來也都是自導自演），還是監製，在獨立製片人制度下，他不僅是導演影片（不同於成龍只以自己演出的為主），還自己有了「寶禾」（成龍雖也有「威禾」，但重要作品不多，仍以自身為主），他和潘迪生合作「德寶」，又另創新局。近年雖說不參預「德寶」的事，但最近又和台灣片商王應祥合創「寶祥」。在發行方面，

也在「嘉禾」之外，另參加了「新寶」院綫，洪金寶聲勢之盛，由被稱為「大哥大」可知，「大哥」尚不足，下面要再加一個「大」。

洪金寶發展的方面之寬，自不止我前面所說對動作設計的巧思，即以這一點而論，他的導演作品《贊先生與找錢華》，就充分表現。該片是寫「詠春」名家梁贊和陳華順的故事，在此之前，我也拍過一部《洪拳與詠春》，成績在當時也算不壞，其中趣味性的練功，很影響了以後許多部影片，包括成龍、洪金寶的影片在內。但就拍「詠春」的動作而論，洪金寶這部戲是後來居上，他把「詠春」拳理的「來留去送」（留來勁送去勁），用動作畫面表現得十分具體而生動，而自然地運用在打鬥之中，是動作片裡的一流傑作。

在「諧趣打鬥」片流行的時期中及其以後，洪金寶個人的表演及導演的作品，常能莊能諧，有時且拍出相當的深度。

成龍、洪金寶的小師弟元彪，現在他也已是香港很紅的明星，且在日本亦是僅次於成龍受歡迎的中國演員（成龍近年來一直踞日本最受歡迎的外國明星首席，今年，《末代皇帝溥儀》在日本上映時，該片男主角尊龍曾一度升到首位，成龍降為第二，但到《警察故事續集》在日本暑期上映後，成龍又恢復到第一位）。元彪長有一副娃娃臉，調皮可愛，可走傳聲的「小子」戲路。論身手，他的輕巧靈活，在港、

台不作第二人想（當然也是京戲訓練的底子），與大陸的李連杰，可謂一時瑜亮。

三、「金公主」

我在本章的第一節說起明星制度，「世有伯樂而後有千里馬」，有明星潛質不遇他的「伯樂」（製片人或導演）也是枉然。但明星是電影的表象，電影興隆，必有明星，一個興盛的電影組織，必有其代表性的明星。如果，一個電影組織，再也「製造」不出明星，就表示了這個組織已消失活力，趨於衰落。

相反地，如果尚未「製造」出明星，如今之大陸（偶有李連杰、劉曉慶等，以廣大的地區比，只似晨星疏落）與在香港的「銀都」，則顯示尚未充分發展。

「嘉禾」本已有許冠文、成龍衝擊發生之後，又迅即插手取得了成龍，然後再加洪金寶，時為「嘉禾」的全盛時期。「邵氏」初時是獨霸，王羽、姜大衛、狄龍都是當時的超級巨星。「嘉禾」分立，但「邵氏」有強大「星群」：姜大衛、狄龍、陳觀泰等等，的活力未失，對手中僅李小龍一人特別突出。因「邵氏」這時還能有餘勇再「捧」起一個傅聲。故還是雙雄並峙。李小龍雖死，而「嘉禾」又有了許冠文，「邵氏」

雙雄並峙之局仍能延續。到成龍、洪金寶出現，傅聲猝逝，「邵氏」就再也「製造」不出第一級明星，這就衰微畢露。任何人（包括演員和導演）在「邵氏」都紅不起來，本來紅的也要變黑，原有及新加盟者都是（許鞍華、章國明都去「邵氏」後而由紅入黑，近年許鞍華正力圖振作，在大陸拍的《書劍恩仇錄》叫好不叫座，《今夜星光燦爛》，執筆時尚未見分曉）。「邵氏」舊將而今在影壇上活躍的，都是先離開「邵氏」另行發展的，姜大衛幾乎已全放棄了演員工作，而在導演中掙出地位。午馬是作為洪金寶的左右手，而在監製、導演、演員多方面發揮。至於劉家良、家榮昆仲，家良的路程頗為曲折，先去大陸拍了李連杰的《南北少林》，又回香港在「新藝城」拍周潤發。家榮的導演也是早脫離了「邵氏」而自己發展。吳宇森尚留待後述，其餘的人情況也類比，凡留而不去的現狀似多不佳。唯一始終其事而仍活躍的，似只有一個狄龍，但也待拍了吳宇森的《英雄本色》而重振雄風，現在是「新藝城」的合約演員。

至於女明星方面，我提出的「陽剛」口號，雖實際上已經觀眾確定，但仍不免「政策跟在事實後面」，電影界本身仍難忘以前女明星的風光。「嘉禾」初成立時曾力「捧」過苗可秀，並未成功。找鄭佩佩不得才「退而求其次」找李小龍，李小龍大成功後，苗可秀在他的影片裡成為無足輕重了。此後是許冠文、成龍、洪金寶，男明星極一時之盛，再也不會去想到女明星。「邵氏」初有「黃梅調」留下的李菁，「文

117

藝片」留下的并莉，還有個何莉莉，極具「明星格」，但觀眾所欣賞的只限於「美女」，影片也不大成功。

大勢所趨，我之「陽剛」，也只是順應潮流，並非任何人要「重男輕女」。我拍并莉在《刺馬》中的戲份，她本身的演出，都堪和狄龍分庭抗禮，但至今人人記得《刺馬》的狄龍，要問誰是女主角？只怕少有人想得起。誰還記得歌星陳美齡的兩部電影，都是我導演的呢？直到今年暑期，香港報上的「片賬小結」仍說：「暑期片收入強弱，無疑是男的較女的優勝，觀眾仍是喜歡陽剛味十足的電影。」一切都是由觀眾主宰，不管你個人的意願如何，「形勢比人強」，此之謂也。

本節說「金公主」而講了許多關於明星的話，因為「金公主」之崛起，正是明星制度的表象，且把香港的明星制度更推進了一步。

「金公主娛樂有限公司」是一條院綫組織，首腦是雷覺坤，雷氏家族在香港財勢雄厚，娛樂事業雖非主要，但也擁有多家第一流戲院，協助雷覺坤的馮秉仲，對其他戲院的組織能力也很強。以財力的雄厚論，遠在「嘉禾」之上，院綫本身也至少不弱於「嘉禾」。那時「邵氏」工場式出品的叫座力雖日趨衰弱，但因是工場式，片源不須外求。「嘉禾」有許冠文、成龍、洪金寶，影片的叫座力極強，但數量上不足，仍需吸收一部份所謂「獨立製片」的出品（與我說的「獨立製片人制度」無關，只是老闆較「小」

而已），「金公主」則全倚仗「獨立製片」出品。由於「嘉禾」聲勢太盛，「獨位製片」出品第一目標

自是「嘉禾」，要排不上「嘉禾」綫才去「金公主」，或是「嘉禾」本身消化不了，分潤予「金公主」，

因此「金公主」永遠是跟在「嘉禾」後面。這種情形，「金公主」自不甘心，於是突出奇謀。

「金公主」支持的一個獨立製片人集團「新藝城」，以兩個出色的喜劇演員麥嘉（同時是導演）、

石天為主，再加上一個作為編劇和「智囊」的黃百鳴，突出奇謀，以兩百萬元港幣拍一部片的空前高價，

「挖」許冠傑加盟。這究竟是「金公主」的主意，還是「新藝城」本身的主意？我不知道。總之，錢是「金

公主」出無疑，而出面的是「新藝城」。這在當時，是空前的高酬，直至一九八八年，紅如元彪、劉德

華也只是百萬元一部片酬，恐怕要「最紅」的周潤發，且是後期才能達到此數。而當時的許冠傑，在一

般人心目中只是乃兄許冠文的附庸，是無論如何不應出如此高價的。

我是看報紙上的消息知道此事，也未免有所懷疑，因此在一次和鄒文懷聊天時求證，他證實確有其

事。鄒文懷的高明，自非羅維可望其項背，他既認為兩百萬一部戲的片酬，對演員而言是過高，他無意

用此高價拉住許冠傑，便大大方方地放人。

這一招，事後證明是高招，正因為片酬高似不近情理，便成為「宣傳費」，立即聳動一時，「金公主」

—「新藝城」的聲勢大振。許冠傑加盟後的第一部電影《最佳拍檔》，是麥嘉喜劇加上動作特技，投資之大正與許冠傑的片酬高成正比，結果賣座也創紀錄，一部片便展露「金公主」—「新藝城」的魄力和本領，形成後來居上之勢。

此舉對香港影片自起了若干推動作用，尤其在擴展製作的多元化方面。以前對飛車特技之類，是認為只有西片才能做到的，現在開始有了香港也能做到的信心，使得香港影片更趨向現代。但重要的影響遠不止此，而且還很難判斷這些影響是否全屬正面，有無負面成份？第一，就是本章第一節裡說的把明星制度更推進一步，一流明星（還包括一流導演）的片酬要以百萬計。第二，影片重視「包裝」、豪華、特技和大明星（且常不止一個），以前當然也有大製作，但是偶一為之，後來的賣座片卻非大製作不可，小製作除極少數例子外，在市場上幾無立足餘地。這兩點，歸結於同一個結果，就是製作費的日益增高，在龐大的製作費下，必須有大明星作賣座保障。在付出大明星鉅數的片酬後，也必須有大製作費「包裝」，作為賣座保障，成為一種繼長增高的循環。在這種情況下，很少人敢於冒險，希望「以小博大」，但失敗的比例大，成功的比例十分微小，一年中「爆」一次兩次「冷門」而已。

在新形勢下，第一，所有獨立製片人，都需要依靠某一院綫集團，否則不易籌足資金。因此，相對地，

120

亦需要接受院綫集團的控制，難於真正的獨立。「嘉禾」仍是實行雙軌政策，一方面自身也拍片，一方面支持獨立製片人。「金公主」則自身不拍片，完全支持獨立製片人製作，「新藝城」之外，又有了「電影工作室」（徐克）、「永佳」（陳勳奇、黎應就）、「萬能」（李修賢）等等。它們在「金公主」所有的「始創行」大廈，各據一層，蔚為大國。此後又有「德寶」（取代了「邵氏」，租用其院綫）和再晚的「新寶」兩綫。

第二，新明星產生十分困難，由於必須有大明星保障投資，無人肯以龐大的製片費給新人來冒險。院綫集團因為投資重，性格多趨於保守。它們一開始或肯冒險作突破（如許冠傑事件），但隨後必然是「逆取順守」（突破是「逆取」），故即使獨立製片人肯冒險，後台老闆也難以通過。題材方面的情況也一樣，流行題材總是比較穩妥的，因此即使有創造性的人如徐克，也不免受後臺老闆的限制，形成題材越來越窄的局面。

香港目前的電影事業，仍甚興旺，但在這種形勢下，實有隱憂。以各國各時期的電影發展歷史來看，凡發展到題材狹窄，一切依賴為數不多的大明星撐持的時候，就是由盛而衰的徵兆。正如許多位電影界人（如午馬等）指出，目前的賣座明星，多是浸潤電影十年以上，或者已在電視上走紅多年，影圈中已

121

長久不見新人。事實上，現時的賣座明星，已少在三十歲以下的，且來來去去幾張熟面孔，縱使演技出神入化，終有觀眾厭倦之日。依我看來，香港電影若無突破性的發展，依照目前情況，少則一年，多則兩年，香港電影事業必走下坡。現在是一九八八年末，寫在這裡，「立此存照」，且看我的判斷如何。

四、「新藝城」、「電影工作室」、「英雄片」

由許冠文帶起的喜劇浪潮，曾一度成為主流，也出了不少喜劇明星，如岑建勳（後來也是重要的獨立製片人）、吳耀漢、曾志偉等走紅至今。成龍出而一變，許冠傑與乃兄分手後，加上麥嘉、石天又一變，《最佳拍檔》一再拍續集，每年一度（明年即一九八九年「賀歲片」亦見其續集）成為「新藝城」的「招牌片」。

自此以後，許冠文式的純粹喜劇片，便顯得有些「曲高和寡」了，雖未就衰，一九八八年在「新寶」線上映的《雞同鴨講》且成為暑假前期（七月份）的賣座冠軍（暑假後期即八月份賣座冠軍，是成龍的《警察故事續集》），惟中間一度出品較稀，後來許冠文且脫離「嘉禾」改投「新寶」。成龍、洪金寶的動作片，

122

本已有喜劇成份，《最佳拍檔》的衝擊後，也趨於現代風格，相應加進了槍戰、飛車、爆破、特技之類。至於喜劇片則藉胡鬧「搞笑」

一般的動作片，亦逐漸自拳腳演變為以槍戰為主，下啟「英雄片」之局。

以自存，聲勢便遜於新型的動作喜劇。

其中異軍突起的是徐克，他才華橫溢，喜劇片也一樣能處理，且自具風格，而全非喜劇片所能局限。

他導演的第一部電影《蝶變》（此前拍過電視劇），是我前面說過的「黑馬」，吳思遠監製，是古裝特技武俠片，只是這方面的牛刀小試，後來又在「嘉禾」拍了《蜀山劍俠傳》，這是還珠樓主的小說，想像瑰麗雄奇，不可方物，我們幾個朋友，金庸、倪匡和我都很「崇拜」這部作品，倪匡改編過，我也請他寫了劇本，交到「邵氏」，欲拍又止，始終躊躇。這部片在「嘉禾」是劉亮華以獨立製片人身份拍的，她卻鄭文懷之命來問我意見，我極力贊成，並認為徐克是拍這部小說的第一人選。徐克是否也採用倪匡寫的劇本？我不知道。但遠比我同倪匡商量寫的劇本高明，完全只拍原著的精神而不為其故事所拘泥，而想像之瑰麗雄奇，直迫還珠樓主本人，實在是中國電影中的一部傑作！好幾年之後，徐克主持「電影工作室」，又監製了一部古裝特技武俠片《倩女幽魂》，導演程小東是「邵氏」一位出色的導演程剛的兒子，頗有才具，是很優秀的武術指導，但所導演的影片常叫好不叫座，直到本片才在賣座上有了突破。

這部片有徐克的風格，程小東本身也想像豐富，正是珠聯璧合。一時仿效這部片的電影紛紛出現，惟一

發即收，畢竟這類古裝特技片投資太大，賣座即好也有風險，不為老闆或幕後老闆所歡迎。即如《蜀山劍俠傳》賣座極盛，然而投資更大，徐克以此和「嘉禾」分手，幾經輾轉，才在「金公主」支持下（開始時是間接的），有了「電影工作室」。徐克導演過不少出色的影片，自不限於古裝特技武俠，但個人風格都極強，無論何種類型，皆才華顯著，如《上海之夜》、《刀馬旦》等均是。近年自導較少，傾力於「電影工作室」的監製工作，其影響遠大過古裝特技片的是所謂「英雄片」，這兩三年可謂領袖風騷。

「英雄片」之得名由於《英雄本色》，正如《洪拳小子》之後有「小子片」，少林系列片常是某某「與」某某相同。《英雄本色》的導演是吳宇森，是我十分欣賞的後輩朋友，這不只是因為他的才具，也因為他的性格。當初許冠文拍《鬼馬雙星》領導了一時風氣，但那是他第一次導演影片。作為許冠文的助手，吳宇森因和我合作而積累了副導演經驗。鄒文懷親口告訴我：「吳宇森的貢獻很大」，惟以吳宇森和我淵源之深，他從未向我提及這一點！他後來自己導演的影片，尤其是「英雄片」雖不無我的影響，但至少也是青出於藍而勝於藍，而對我十年來始終謙遜執禮如故，這非惟電影界少見，也是近世所難睹。

吳宇森在「嘉禾」初期導演影片，由於他對許冠文的「貢獻」，都讓他導演喜劇，賣座也不差。接連兩年暑期，皆正好跟我的片子同期上映，那時「邵氏」已漸不振，他的影片賣座全好過我很多。以我

同他過去的關係，在這種情況下，通常是我有忌心，他有驕意，彼此交往很容易漸有不自然處，但我們兩人全無此種情形，交往十分自然，一切如舊，說句笑話，幾是「可風末世」了。

然而吳宇森不以追隨許冠文路綫為滿足，他拍了兩部武俠片，意境、風格都佳，卻是賣座不好，因此他在「嘉禾」很不得意。後來，他還被派去泰國拍片，那部片很久都沒有排期上映，要直到他《英雄本色》大成功，才改名《英雄無淚》上映。這是一部製作粗陋的影片（我由於關心，自然去看了），故雖藉《英雄本色》的「餘威」，賣座仍是不佳。

吳宇森加入「電影工作室」，遇上徐克，這才如魚得水。從我前面的敍述，自可看出他不是個善做自我宣傳的人，故我常公開說，他是「實力超過聲譽的導演」（香港未必真有實力而善作「自我推銷」的人很多）。他拍了《英雄本色》，上片前我適不在香港，回港先看到我們一位共同朋友，女作家林燕妮的文章，說他：「期待掌聲已久，現在掌聲排山倒海而來」（大意），就是不勝之喜。林小姐的男朋友，也是我們的共同朋友黃霑，寫字條給我：「拍得極其悲壯，猶如你以前拍的盤腸大戰，不過是現代化的槍戰。」當我到戲院裡看這部片的時候，賣座已打破香港有史以來華語片紀錄，三千幾百萬了，果然「掌聲排山倒海而來」。

這部片，拍出了吳宇森溫文爾雅的外表下的壯烈浪漫情懷；拍出了朋友之義、手足之情，用流俗的話說，可謂「劇力萬鈞」。三個主要人物性格躍然銀幕，狄龍以此聲威重振，被認為是他繼《刺馬》後的最好演出。該片把周潤發拍到最紅，報紙上說：「有發仔（周潤發的暱稱），冇（沒有）窮人」，周潤發至今是香港影片賣座的萬應靈丹。張國榮雖已是極紅的男歌星，但也因本片而在銀幕上大紅。

（這裡要插述一下，前面說過香港賣座影星已幾無「影齡」在十年以下的新人，也說過周潤發、劉德華等都是先已在電視走紅，另一個「來源」是歌星，許冠傑之外，鍾鎮濤、譚詠麟都是紅歌星，譚詠麟更後來居上。鍾、譚二人都出身於「溫拿五虎」，初使「溫拿五虎」歌星上銀幕的，是黃霑導演的《大家樂》。這位黃霑是香港人「多面手」的代表「傑作」，暢銷書作家，作曲，作詞，可說是香港寫歌詞的第一把手，又是出色的電視節目主持人，同時還是電影編劇、導演和演員，而其本行卻是廣告業！他本經營著業務很發達的廣告公司，從去年放棄了，準備專心從事電影工作，目前成績未顯，且拭目以待。

女歌星方面，近年（編按：指八十年代末，下同）以梅艷芳最為突出，成為很紅的女明星。張國榮近年在歌唱界其勢銳不可當，問鼎譚詠麟原踞的紅歌星首席，《英雄本色》後，繼之以《倩女幽魂》及《胭脂扣》等，又成為極紅的影星。）

126

吳宇森拍這三個人，狄龍穩重，勢鎮全局；周潤發活潑，舉手投足皆是戲，能莊能諧，亦可激情悲壯。《英雄本色》大成功後，換了別人，必然飛揚跋扈，但他仍默默留在「電影工作室」埋頭工作，一年後方推出《英雄本色Ⅱ》，成就雖略遜《英雄本色》，但其悲壯邈越的戲劇張力，仍非年來其他風起雲湧的「英雄片」所能比擬。像片中寫張國榮之死，以電話中與其妻臨產對話，安排頗見匠心，而壯烈感直迫前集的周潤發之死，同樣極具神采。

五、「德寶」和「新寶」的現狀

香港華語片的院綫，以主流而論，原是「邵氏」與「嘉禾」兩雄並峙，有了「金公主」後，成為鼎足之勢，自《最佳拍檔》而「金公主」聲勢大盛；於是正謂合久必分，分久必合，「邵氏」與「嘉禾」便常聯映來對抗「金公主」。但「嘉禾」仍擁有成龍、洪金寶與許冠文，而「邵氏」已無什麼突出人物，聯綫便勢成附庸，終於「邵氏」院綫落入「德寶」之手。此後「邵氏」雖間有出品，方逸華監製，多數是王晶導演，反倒成了「獨立製片人」了。

我與「邵氏」可謂同盛衰，但事實是事實，不能以懷舊而不說真相。這基本上是獨立製片人制度取代工場式生產的問題，從好萊塢起，「邵氏」已算是魯殿靈光了。我生平至今（一九八八）拍片九十三部，恐其中有八十部以上在「邵氏」所拍，做了二十年「工場」主力。如今從好萊塢到「邵氏」，龐大的片廠都拍不上電視，這是世界性的大勢所趨。邵逸夫如方在英年，自可改弦易轍，但他年事已高，無意再改事支持獨立製片人的煩劇。方逸華「守」住工場，誠如鄒文懷有次對我說：「目前負責『邵氏』工作，沒有比方逸華更好的了。」然而形勢比人強，終告「失守」。後期加入或原在「邵氏」的導演、演員，除非離開及時，無人能逃過衰落的命運，其中自然亦有才智之士，惟能重振者就不多了。

創立「德寶」的人是潘迪生，香港隨着社會的發展，出現了許多聰明能幹的年輕人，我前面說黃霑是香港人「多面手」的代表「傑作」，潘迪生就是香港聰明能幹的年輕人的代表「傑作」。我認識他在他組織「德寶」之前，在和十多個朋友宴會席上，知他家中富有，看來是翩翩佳公子，很英俊，聰明而不多說話；他經營着很興旺的高級精品鐘錶珠寶公司，但只以為承父蔭而已。後來忽聽他插手搞電影，年輕有錢，好「玩」也不出奇，而他還是以花花公子姿態出現，揮金結客，追求女明星。可是，越來越感覺此人不簡單，不能以年輕（那時他才二十七八歲，要在「德寶」已做得有聲有色後，方始過三十歲生日）和秀美的外貌忽視之。他以岑建勳為智囊，重金拉攏洪金寶合作（「德寶」英文名字是 D & P，

128

就是迪生和洪金寶的「寶」字的第一個字母），雖然後來洪金寶並未多預其事，但一上來已造成聲勢，在公開場合說話也恰當，且富於機變不遜於邵仁枚（邵逸夫的三哥）、鄒文懷。再後來，他已把「德寶」經營得很成功，他追求的女明星楊紫瓊，被他捧紅成「德寶」的「當家花旦」，是鄭佩佩之後最出色的武打女星，和他結了婚，退出影壇了，他自己也從此不理「德寶」的事，收購了「杜邦」這種跨國公司，做他的大生意去！我和他無甚交往，不深知其為人，表面上看來，搞電影似只不過一種手段，提高他的「知名度」，花的錢不過是他大生意的宣傳費，而且還賺了回來，要是果真如此，這樣年輕便這樣「胸懷韜略」，真是十分驚人！香港有一兩位電影、電視巨頭，第二代雖也不差，似均不及潘迪生，這正是「天下英雄曹劉，生子當如孫仲謀」了！

「德寶」取代「邵氏」，仍是三國鼎足之勢，這自然是在潘迪生主政時完成的事；他既把「德寶」經營得很成功，在當時「邵氏」既有二三十年輝煌歷史，結束院綫經營是一般人不能想像的，他卻看準了邵逸夫年高而身家富厚，無意再有改弦易轍之煩，工場制度既已過時，院綫在邵逸夫而言，放手是如釋重負，但繼續經營的必須是具有實力的人，否則只怕連租金都收不到，而在心理上，究竟不願「邵氏」看來似被「嘉禾」併吞，所以如潘迪生者，也正好是理想的對象。

129

潘迪生在短短兩三年之中，把「德寶」做到能和「嘉禾」、「金公主」分庭抗禮，後生小子也已是香港名人，便即「功成身退」。他自己仍是「德寶」股東，但已覓得合伙人來負責經營，自己不管事了。

繼續經營的人，才具如何，尚未有明顯表現，至少是財務方面，不會如他的得心應手，而且與「邵氏」租期將滿，更顯得不穩定，一時被後起的「新寶」凌駕其上。「德寶」與「邵氏」的續租談判久延不決，後來忽然急轉直下，仍由「德寶」續租。我在前面第二章第二節和第三章第二節中，曾預測和分析其原因，不須重複。其中談判的內幕，我全然不知，不過，很可能最後還是由潘迪生出面，並作了某種承諾，事情才急轉直下的。「德寶」既已續約，自可有相當時間的穩定，至於往後經營得如何，還只能拭目以待。

「新寶」是這一年來才有的新院綫，負責人馮秉仲，原是「金公主」的一分子，現在也還未脫離，我前面曾說過他很有組織能力，他在「金公主」以外，以陳榮美的戲院為主力，再結合一些戲院，組成了「新寶」綫。在籌組和初組成時，都有人說四條院綫太多，片源必然不敷，在近來戲院收入減少時，也有人說四條院綫分薄了觀眾。這些話對很對，但片源不敷，片主把片子送去哪條綫上？觀眾分薄下，哪條院綫分得多，哪條院綫分得少呢？這就看各人經營的手法了。馮秉仲運用得相當靈活，「新寶」組成後不久，片源就已顯得並不如料想之差，許冠文同「嘉禾」分手後，也投入了「新寶」綫，《雞同鴨講》成為暑假前期的冠軍賣座片，到後期「嘉禾」推出成龍的《警察故事續集》，才爭回七月份失去的優勢。

130

最近洪金寶脫離「嘉禾」（至少是部份脫離），又投向了「新寶」，看來「新寶」雖是後起，也仍可與原有的三條院綫，爭一日之短長。

現狀是四綫分立之局，將來此消彼長，好戲還在後頭。但問題不在孰消孰長，也不在觀眾分到哪一條綫去，只要觀眾總數在增長，至少不降低就不要緊，可是香港目前電影的趨勢卻使人懷憂。我在前面已說過兩年內若無新的突破，便必然會走下坡。因在香港事繁，為完成本書，我離開了香港一段時間，臨走時寫了一篇稿給《明報周刊》，也說了這個看法。才一回到香港，看了家中留着的舊報，就發現幾乎在我於《明周》上這篇稿發表的同時，一位導演張堅庭，也在報紙上說「香港電影已到了一個嚴重的地步」，並且說「一般圈內人只看好兩年」，則估計的時間，也同我一樣，足證香港的電影人也不糊塗，我在《明周》的那篇文中還說到：「香港曾有一個時期，導演且勝明星，而如今香港導演全無個人風格可言，恐是世界之最……題材已限定，演員已安排定，要『度身訂做』，成年累月的會開下來，什麼『橋』（故事情節）也已『度』定，除了極少數幾個尖端人物和本身也同時是監製者以外，導演全無個人風格可言，成了『依本子辦事』的現場執行人，這是夠資格的副導演也勝任的事。」也就在這篇稿發表的同時，另一位導演許鞍華（女性，香港現在的優秀導演之一，作品有《投奔怒海》等，我在前面已提過她），又在報紙上說：「現時香港導演的地位，不及十年前高，反觀監製與策劃（就是我稿中所說限定題材，安

排定演員的人），地位較為重要，許多時導演僅是負責執行工作而已。」她也提到我：「以前張徹的時代，導演地位就更重要。」影評人秋子（邱山）在《明報》上又據她的話加以分析：「十年前，影壇流行捧新人，觀眾也能接受新人，於是導演地位自然重要，由於沒有明星可選擇，觀眾只有選擇導演……那時候，影圈的真正主角，確然是導演，但隨着明星制度的復甦……觀眾看電影，不再選擇導演，他們選擇的是自己喜歡的明星。漸漸明星幾乎主宰了影片票房上的成敗，只要找到某星與某星主演，影片就有收錢的保證，否則，縱是某某大導掌舵，也是無濟於事……真正有把握叫座的明星，更集中在那六七個人身上。影片公司要找他們拍戲，自沒有那麼容易，因此便要監製或策劃度卡士（Cast，意即選派角色）。

我曾在本欄報道，有老闆聲言，有人能替他度一男二女之卡士，致酬二十萬，監製策劃地位之重要，由此可知……導演是人家『煮好、攤開』才埋位（就位）的，地位自然沒那麼重要。」

這種現象之決不健康，十分顯然。

第一，這還不是明星制度的問題，我前面說過「一個電影組織，再也『製造』不出明星，就表示了這個組織已消失活力，趨於衰落」，並舉後期「邵氏」為例。如今是全香港電影界再也「製造」不出明星，「集中在那六七個人身上」，就表示了整個香港電影界消失了活力。當這「六七個人」終於使觀眾看厭時，香港電影界便災禍臨頭！第二，監製和策劃是行政人員，不是從事藝術創作的人，只能「度卡士」

而不能「製造」明星，但導演現在已無「製造」明星的機會，只能拍拍別人已現成「煮好、攤開」的卡士，老闆為了「收錢的保證」，根本不容許導演冒險，只好永遠靠「那六七個人」，拍到同歸於盡為止。第三，行政人員（監製、策劃）重要，而從事藝術創作的動力，前途如何？不言可知。因此我只看兩年，而且「一般圈內人只看好兩年」，連秋子形容觀眾「三千寵愛在一身」的周潤發，也在報上說，不看好兩年後的香港電影。

當然，還有兩年。

四線分立之局，在這兩年中，仍有熱鬧可看。

六、「銀都」

「新寶」組成前後，三線變成四線，是電影圈熱門話題。其實，不是三線或四線，而是四線或五線，

133

因為還有一條華語片院線「銀都」。

在我前面敘述中，似乎忽略了「銀都」，但並非我忽略，講三綫、四綫的人都忽略了「銀都」，也並非他們忽略。事實是這二十幾近三十年來，「銀都」和其前身都脫離香港電影的主流。近年來已算好一些，不過，如論分薄觀眾的問題，「銀都」並不起多大作用。目前一部成功的影片，上映前幾天的每日收入，常過港幣一百萬元以上，日收三十幾萬元時便要下片。但「銀都」上片時能收到四十萬元已是上上佳績。最近一部由外國人主演的拳腳「中國功夫」片，上映首日收四十萬元，大家已驚奇其收入會這麼好。香港現在小型製作以收入七八百萬元為及格，中型片非上一千萬元不可，大製作則一定要兩三千萬元，否則便被認為失敗。而在「銀都」上映的影片，收入好的兩百萬元，中等的一百多萬元，只收幾十萬元也是常事，超過此數的一年偶見三數部，如一九八八年的《芙蓉鎮》、《童黨》、《紅高粱》等，票房收入也只是四百萬元到七百萬元而已，要上一千萬元，一年中只有一個春節才有可能，故在觀眾中佔的比例很小，討論分薄觀眾與否的問題，自然會「忽略」了「銀都」。

其實，改組為「銀都」後，情況已比以前好得多，在過去六七十年代一段日子的「鳳凰」、「長城」時代，簡直是「遺世獨立」，在香港而和香港絕大多數影人「老死不相往來」，在香港拍的影片而不像

134

香港片。我在大陸也偶然遇到國內影人們看「香港片」研究，一看是「鳳凰」、「長城」，我竟要趕快聲明這並不能代表香港，以免誤導國內影人，以為香港觀眾就接受這種影片。國內影人也有說「香港片」粗製濫造的，實則香港片製作的講究遠勝國內，這倒不怪當時「鳳凰」、「長城」諸君，而是那時的中國政策使然。

自從中國政策轉為開放之後，「鳳凰」、「長城」等也已改組成為「銀都」機構，情況已好得多，院線也經營得漸趨香港作風，如加開午夜場等。「銀都」放映大陸作品，近年來逐漸受到注意，尤以不久前的《芙蓉鎮》、《紅高粱》等片為然，這些片的導演謝晉、張藝謀等屢次來港，也同香港電影界人有了交往。「銀都」的高層最近改組，由原在新華社香港分社主持文體部的韓力出任董事長，應是熟悉和瞭解香港文化、電影情況的人。原副總經理馬逢國代總經理，年輕而熟諳香港業務。另一位兼任副總經理是馬石駿，原是「南方公司」的總經理，富有大陸的發行經驗，應是兼顧各方面的不錯的搭配。

不過，這僅是剛起步，「銀都」目前拓展業務爭取觀眾的最大困難，是全然缺乏可以號召吸引觀眾的明星。我前面引述過，「沒有傑出的表演藝術家，這劇種就站不起來」，電影公司必須明星，而明星是可以「製造」的。我也說過一個電影組織如「銀都」不出明星，便表示這組織已消失活力。但剛起步

的「銀都」，卻並非消失了活力，而是還沒有發展活力。我前面也說過：「尚未『製造』出明星，如今之大陸與在香港的『銀都』，則顯示尚未充分發展。」我以為「銀都」當務之急，是「製造」出本身所屬的明星，且有大陸廣大的「人力資源」，應該是有可為的。

此外，同這相應配合的，是要爭取香港原來有分量的監製和導演，才可逐漸涉足主流，這應該不是「邵氏」模式，而是現在成為主流的獨立製片人制度；照說，中國的開放、改革制度，不可能倒退，應對「銀都」不會多所掣肘。

136

前瞻

——香港與中國電影

一、夕陽無限好

世上是有許多熱愛電影的人的。

徐克、許冠文、許鞍華等等都是，成龍（不然為什麼那麼拼命？為錢？應該是已經夠了）、洪金寶相信都是。此外，當然還有別的許多人。前面說過我和吳宇森之間的關係，「可風末世」自然是一句笑話，我和他也未必是人品特高。為什麼？只為彼此都熱愛電影，那些妒忌、驕傲之類情緒，無從佔有心胸。

照說，兩年後（一九九零）香港電影的盛衰（那時我已年近古稀，已是六十八歲），對我的關係並不大。我曾給一位朋友的信裡說：「有盛有衰，本事理之常，不過身為電影人，未免只願見其盛而不願見其衰。」為什麼？也為熱愛電影之故。

年來我常對平日來往，現在都很成功的電影界朋友說：「千萬不要以眼前所有為滿足！」我在前面寫只看兩年，在接受《明周》訪問時和為其寫的稿中也這樣說，還自以為獨到見解。等離開了一段時間回港，翻閱舊報，才知道幾乎同時有許多人都說了，像張堅庭、周潤發⋯⋯還說：「一般圈中人只看好兩年」，簡直是人同此心，亮不「獨到」！香港電影界原多聰明人，現在都有了「夕陽無限好」的末日感。

140

二、香港經驗不應一場空

可惜不可惜?當然可惜!

這三十年來,多少人花了心血(我是其中一分子),促成香港電影的「起飛」,不但如石琪所說:「把動作從世界最壞拍到世界最好」,使「中國功夫」名揚天下,後來更進一步,特技、槍戰,西片所能我們也能。在這小小彈丸之地,從粵語「殘」片的收入以萬元為單位,拍到以百萬元為單位,再進而拍到以千萬元為單位,一部收入三千萬元以上的影片,觀眾需有一百五十萬人次,而全香港人口不過五百萬,幾近每三個人便有一個來看這部影片。其他電影大國市場建築在以億計的人口上,也是在以億計的人口中找人才,而香港只能在五百萬人中求之。再說,香港幾全無外景可拍,實景也範圍極窄,在片場電影已衰落之後,仍能在這狹窄到無可狹窄的空間中,保持電影事業的盛況,實在不能說不是一個奇蹟,正如香港繁榮的奇蹟一樣。

如果這些努力,最後是一場空,當然可惜之至。

尤有進者,電影是外國傳來的藝術,而中國人的電影,又必須有中國傳統,香港正好是這個交匯點。

我在前面也已指出過。中國傳統自不會因無香港電影而消失，但最善於運用中國傳統的卻是比較現代化的香港人，如胡金銓、李翰祥和我，如李小龍和成龍、洪金寶，因為傳統需要和現代化結合，當然會有極大的幫助。另一面，香港影人在這三十年來，已操練出不亞於外國人的本領，對中國電影的現代化，當然會有極大的幫助。

所以，為中國（兼指海峽兩岸）電影的前途計，也應該不讓這三十年心血培養的香港電影成果，風流雲散！

沒有香港電影，大陸的電影會要重走一遍三十年來香港結合中國傳統和現代的路；沒有香港電影，台灣的電影，會萎縮成足不出台灣的「鄉土電影」。前幾年，台灣頗有人標榜鄉土電影，但幾年來種種事實證明並非是一條康莊大道，香港的本地化，骨子裡還是結合了中國傳統和現代，並非回到以前的粵語片時代，而台灣的鄉土電影，則未能與外面呼吸相通，仍受到封閉（事實上和觀念上的）局限，在台灣足不出戶，市場片固早沒落，鄉土電影也難以發展，究竟不是多年來作為自由港的香港可比。只小投資不能大，就不免製作簡陋，這是一定不易之理。

寫到此處，看雜誌上有說許鞍華參加導演協會的籌備會（開會時我也在場），覺得導演們都似困獸在鬥求出路。同一雜誌另一篇文章中，卻說九月份賣座低落，未必便是香港電影趨於低潮。寫那篇文章

三、香港的環境狹窄

常說「話分兩頭」，這件事要分三方面來探討。

首先說香港影人方面。許多朋友在去年已聽我常說「千萬不要以眼前所有為滿足」，這自然與一九八八年九月票房低落無關，沒有根本問題，一時的得失是不重要的。其實，我一九八五年去上海拍《大上海 1937》便是有感而「去」，覺得自己親眼看看究竟怎樣？這「感」當然也是有關基本問題，決不是着眼在一時一片的得失。我在決定接拍《大上海 1937》之前，曾同黃霑說過，我這樣做是根據西方

的不是電影工作者，不能體會到我們的感覺，相信同時說一樣話的人也未知道。我寫那篇稿（也是本書前面說這話同時）的時候，正是同許鞍華一樣感覺到許多人在作困獸之鬥，「度」劇本開會成年累月，在狹窄的題材範圍中（英雄片和喜劇片）搜索枯腸。許鞍華所指的人和我看到的人都是目前香港電影界的精英，沒有再比電影人自己的切膚之痛，感覺更實在了。

相信同時說一樣話的人也未知道。我寫那篇稿時，我在《明周》上寫那篇稿時，根本未知九月份的票房紀錄，

143

人的所謂「造型」的結果。

第一，片廠裡的影片，從好萊塢到香港，已可決定是再不能拍了，只有電影片為爭取時間仍在搭佈景。

因此，觀眾看用佈景的影片，何不在家中看電視？那就只剩拍外景和實景一條路。我後來在香港拍戲，已沒有「看外景」這件事，因為所有的外景，我全可背出來，而且還越來越少，一處處都起滿屋了。於是，再減縮範圍只拍實景，這就是目前香港影片只限城市喜劇和城市動作片的根本原因。最後興起的英雄片其實是「集大成」，張徹的精神加上城市動作片的外衣。事情到了「集大成」便已達到巔峰，下來就只能下坡，更何況彈丸之地，實景拍來拍去，「熟口熟面」何來新鮮感？而電影是永遠需要推陳出新的。

第二，大環境的狹窄，勢必造成題材的狹窄，此所以大家說「只剩英雄片和喜劇兩大片種」，此所以會成為「困獸」。誰不知道要創新？但大環境所限，只有這「兩大片種」是適合環境的。不適合環境的片只能「偶一為之」，「爆冷」，此所以《倩女幽魂》拍得好而賣座也不差，但繼起者只能淺嘗即止，便因不適合香港環境之故。勉強去「創新」，老闆覺得無把握，投資的意願不高，事情自搞不下去。只在「兩大片種」中兜圈子，已經拍過數以百計的了，怎麼都難有新意，此所以劇本越來越難「度」，一開會便往往成年累月。

144

第三，既然難於創新，創作便越來越不重要，編劇甚至導演只成為無休止的會議中的成員之一。事實上，今天香港的電影，是由一些行政人員，如監製、策劃在拼「七巧板」，把一些可能賣座的因素拼來拼去，把一些可有號召力的明星拼來拼去，拼湊成功，導演「按本子辦事」。電影的創作成份越來越低，這局面如何能久？

第四，新人必待新片種而後出，無武俠片便無狄龍、姜大衛，無拳腳功夫片便無李小龍，無粵語喜劇便無許冠文，無諧趣打鬥片便無成龍、洪金寶，無英雄片便無周潤發。且如成龍、周潤發本早「存在」，然無新片種便不能脫穎而出。故現在的不能拍出新人來，根本原因在無新片種。因此，來來回回是這秋子所謂「六七個人」，隨便任何一個稍有頭腦的人，也能看出觀眾必有厭倦的一天，到那時怎麼辦？

我前面說過我常常走得太早，但檢查起來，太早則有，走錯則無。一九八五年，我去拍《大上海1937》，可能是走早了，但經過「造型」分析，前述的那些問題，當時已經存在。事隔三數年，這些問題逐漸表面化，已成共識，「一般圈內人只看好兩年」了。

這些問題的根本原因，在於香港的環境狹窄。老實說，在這樣彈丸之地，能把香港電影拍得比些電影大國無大遜色，已是難能可貴。如何突破這狹窄環境呢？這也可能「造型」分析。去外國拍？無論美國、

日本、歐洲，我們究竟是拍中國片給中國人看，怎能成為主流？去台灣拍？不少人去過，結果如何？眾所共知。有若干香港所無的缺點，政令和觀念都比香港封閉，而優點不大，環境狹窄和香港是五十步笑百步而已。去新加坡？不如台灣。去印尼、泰國、菲律賓、馬來西亞等，那還不如去更先進的外國。所以，這等案很清楚，應去中國大陸，所以我去「探路」拍《大上海1937》，天下事，總是眼見是實，耳聞為虛。

事情有原則性的也有「個案」，這件事有兩種情況根本不可行，即在香港做「困獸」也只好認命。

一是去拍片要求主題先行，為政治服務，二是拍攝的過程中有種種的干預。探路的結果，這兩個基本問題不存在。我去拍片，從未有任何人要求我放進任何主題，我說「藝術應不涉政治」，也從無任何人表示異議。我自未能瞭解他們對國內的電影界怎樣要求（至少表面看起來也日見放鬆），對香港影人確無如此要求是事實。一位當時屬部級的負責人對我說：「照你的拍，不要照我們的拍，照我們的拍，國內的導演很多。」下面一句話自不用說出來：要你來幹什麼？在拍片的過程中也絕未受到干預，這當然是指政治上的干預，導演和製片等等有時會有技術上的爭議，這天下拍片皆然，不能謂之「干預」。

這兩個原則性的問題不存在，事便可行，要說有不習慣或不滿意處，則去香港以外任何地方，都會有工作習慣不同的不方便。如要放工吃飯，到時間要收工，美國、日本也一樣遵守八小時工作制，而且

146

工會規定，執行還更嚴格，香港習慣是不能放諸四海而皆準的。前些時，有位台灣記者過港，訪問我，說：

「為什麼香港人去大陸拍片常常不滿意？」我反問：「去台灣拍片都滿意嗎？」其實，香港人在香港拍片，又有多少時候一切完全滿意？再說，就因為同香港不一樣，有若干香港的先進經驗和技法可以引進，才需要香港影人，香港影人才有插足餘地，否則他們不會自己拍？不但「導演很多」，演員和哪一種工作人員都多得很，要香港人去幹什麼？

消極方面說過，再說積極方面，「中國電影」是「電影」加「中國」，電影是外國傳入的，故越現代先進越好，中國電影則還要加上中國傳統，否則和美國電影或是印度電影有什麼分別？前面說過，香港電影的優勝處，正是中國傳統和現代的結合。這些前面已說了很多，簡單舉一個例，成龍原名陳港生，這名字就說明了他生在香港，前幾天報上已登載他師父八十六歲（一九八八）的于占元（八十六歲！）那樣辦京戲科班呢？現代化對於香港來說不是問題，但要找一個更年輕的成龍只怕難了，現在香港還有誰像于占元這位老師父學曉傳統京戲。他們師兄弟接機並將為師父安排一些節目，他就是從這位老師父學曉傳統京戲。

別的傳統也情況相近，我看不出香港電影界裡，誰是劉家良、家榮昆仲的後繼者。

（我常用「傳統」和「現代」，因為覺得「東方和西方」的觀念，已不適用於今日。拉丁美洲和美

國一樣在「西方」，日本卻還在我們東面。但美國和日本是一類，拉丁美洲卻和菲律賓、印尼這些同類，何「東方」「西方」之用？！

如論中國傳統，香港開埠不過百年，自是不夠深厚，台灣則是在文化還未充分發展時已落入日本手，並經其長期統治，中國傳統更見削弱。現政府雖是由大陸撤去，但那時一切都是臨時草創作風，談不到移植文化傳統。所以雖比香港多標榜中國文化，其實未必勝於香港。這話並不是我現在才說，多年前我在《大華晚報》上寫的專欄中已說過，這些文字都收入瓊瑤的皇冠出版社所出的《張徹雜文》書中，應該還找得到的。新加坡呢？當初南洋華工刻苦勤勞的開拓功績，自然令人欽敬，但卻也未曾移植多少在中國文化方面。這兩處的中國傳統其實還薄弱過香港，究竟還是香港地域上離「母體」較近。我在《大華晚報》撰文時，在台灣拍《少林五祖》時，竟找不到中國茶杯，除了玻璃杯，這裡的瓷器茶杯都是日本式，要從香港帶茶杯去。現在社會比較富裕，自然比那時的因陋就簡稍好，但文化傳統是一時培養不出來的，由大陸去台灣的人雖心裡如此想，口中如此說，實際在民間並無深厚基礎。

現代化和傳統其實並不抵觸，它們貌似相反，其實相成。惟其現代化了，才更領悟到傳統的可貴，而傳統的選擇接受（不能一味食古不化），也要具有現代知識、觀念才行。日本是最好的例子，傳統保

持得很好，也充份地現代化。香港前幾天是重陽節（陰曆九月九日，一九八八年是公曆十月十九日），報上有人寫：「香港是中國傳統的保衛者，以重九為例，此日街道上堆滿了男男女女手持鮮花的人，去天主教墳場的孝子賢孫……絡繹於途。慎終追遠，是中國人的信條，不是現代文明所能洗脫的。」

（《河殤》的思想，在我個人說是不同意的，儘管「我一句都不同意你的話，但我卻拼命維護你說這話的自由。」我以為《河殤》不必禁，一種思想既已傳佈出去，禁不過是使其暗中傳佈得更廣，《河殤》的思想在海外本有不少人不贊同，一禁反倒製造了「同情票」，正如要「幫助」反對派，最好的方法是為其製造烈士，如菲律賓馬可斯所為。為什麼不另拍一部電視片，以現代觀念來正確看中國歷史傳統呢？假定藝術方面兩者的水準相等，羣眾會判斷其誰對誰錯的。當然，主要是觀點必須現代的，不能搬弄些老舊的教條口號，才對羣眾尤其是年輕一代有說服力。這是題外的話。）

香港現代化，但也是「中國傳統的保衛者」。吸收現代化觀念和技術，在香港不是問題，而中國傳統文化，也同樣需要不斷吸收補充。前面分析過不能取之台灣或新加坡，則仍是要從大陸吸收。究竟五千年文化根基深厚，並非十年「文革」浩劫所能摧毀，而文化不是「急就章」的事，故雖台灣、新加坡在經濟發展上佔先，文化根基仍是淺薄。

149

大陸地域廣大，西北、西南、東北、江南，不知有多少可拍的風格各異的外景。長江、大河、五千年歷史寶藏，真是發掘不完，正好補救了香港題材範圍狹窄的缺點。而現代化的地方也有，我拍《大上海1937》，感覺上海仍是老樣子（雖然我對這部戲來說正合適）（原名《最後的瘋狂》），看得出導演很年輕，想求新，拍得努力，可惜大概是只看過外面去的一些不高明的錄影帶，取法乎下，成了外面三流片的模仿品。不過，戲裡的背景是相當現代化的城市，劇中人物也算是有點現代味。一問，哪裡拍的？大連。我聽說青島也不錯，可惜兩處都尚未去過。

這部戲是西安製片廠出品，西安廠近年一些片頗受海外注意，但從《黃土地》起直到《紅高粱》，拍的不過是半個陝西省——陝北。試問，全陝西省有多少可拍？全國各省市又有多少可拍？眼前的例，程小東在拍了《倩女幽魂》之後，至今在香港未開新戲，其原因在前面已說過。如今程小東去了大陸拍《秦俑》，還是西安廠，還是陝西，不過是在西安，也仍是在這一隅之地！我事先不知道有這部戲要拍，只是為寫本書，反正是離開香港，暫時擺脫事務，就去西安看看兵馬俑，一看到就頗為激動，回來寫信給黃霑和林燕妮：

昨天去臨潼，（用了兩千年的地名！）看到驪山下的秦始皇墓，這裡秋意已深，天晴，落日顯得大

150

而且紅，正是李白詞：「西風殘照，漢家陵闕」之境。

我看了兵馬俑，兩千年帝國幻夢！一代霸主，死後還組織了地下大軍，三坑，僅第一坑就有土俑六千……我少壯如拍《金燕子》時，拍此當也可以……但第一人仍當是徐克！徐克拍此，必想像瑰麗不可方物，如《蜀山劍俠傳》也。

徐克自是第一人，但現在的導演程小東，我前面也介紹過，拍此片應也不差。還有一個能拍的人是許鞍華，以她女性較細緻的感情，拍來也會另有所長。我自己如信中所說要「少壯如拍《金燕子》時」，現在的年齡，死難駕御此類「大」題材。黑澤明當然非我所能比擬，而他近年拍《亂》此類大作，想必也有得力的助手（我們電影界如有這種能力的助手，他自己早就去做導演了）。此片自需龐大資金，我在大陸聽說「中影」（全國性的唯一發行機構）預購版權提供了一千萬（約合港幣二千五百萬元）。《大上海1937》在大陸發行（自然也是「中影」）迄一九八八年上半年收入居全國影片首位（第二位是徐小明導演的《海市蜃樓》，第三位是「銀都」的張鑫炎導演的《黃河大俠》），這當然對《秦俑》的籌措製片費有助（監製同是朱牧、韓培珠夫婦，也是《海市蜃樓》的監製），但我有自知之明，並不認為自己現在適合拍這種「大」題材，並無錯失機會之感（事實上，我已整年沒在大陸活動，我不想我力主的

151

台灣應該開放的觀點，被誤會成有個人私圖）。但是，一般來說，這種「大」機會，是任何導演所想望的，

程小東如在香港，是很難有機會拍這種「大」題材的。

（這部戲的開鏡典禮，聽說好「大陣仗」，香港有記者去，那裡在廣播電影電視部主管電影的副部長陳昊蘇也去了，不過我已先離開，並未「躬逢其盛」。《大上海1937》的舊班底，倒是全去了西安等程小東，自不免見面，我告訴他們：「將來賣座如何，雖不可預知，但程小東的戲一定拍得很好。」）

這是擺在眼前很明顯的例子，聰明的香港電影人亦何嘗不知道？香港的一位出色的編劇（《殺出西營盤》、《我愛太空人》、《中國最後一個太監》等）同時也是導演（《唐朝豪放女》和《郁達夫傳奇》）的方令正，最近說：「我相信香港電影如果繼續按現在的規律走的話，前途應該是相當悲觀的……但是如果香港電影界願意和大陸電影界合作的話，不但成本可以降低，而且電影中也會出現新演員、新面孔，這應給觀眾帶來極大的新鮮感。我想這樣的做法，可能會為香港電影帶來一條新的出路。」我記得許冠文、吳思遠、狄龍、曾志偉和別的一些人，也表露過希望能去大陸拍片或合作的意向。

為什麼意向不能成為事實？眾所周知，障礙在台灣。台灣的政策能不能開放是一件事，我們香港影人應該有所主張，該有勇氣去爭，正如向中共爭關於「九七」的種種，爭「基本法」等等一樣。而且，

152

我們是可以爭得理直氣壯的，任何雄辯家也找不出基於文化、藝術上的理由，來反對香港影人去大陸拍片，唯一只是政治上的理由。政治應該干涉和限制文化、藝術活動嗎？在民主、自由已成舉世共識的今日，台灣也正如此標榜，只怕也是任何雄辯家都不能找出理由來，說應該干涉限制。我們還有個「自由影人總會」，按正理是應由影人自由組織，民主選舉的，這個總會的存在，是應該為影人爭取自由呢？還是用來束縛影人的自由呢？任何雄辯家也難對現狀自圓其說。

《倩女幽魂》成功之後，程小東很久開不了戲，去大陸現在拍規模很大的《秦俑》，是正面的例子。

不妨再舉一個反面的例子，徐小明在大陸導演的《海市蜃樓》，在香港收入一千幾百萬元，他在香港導演的《烏龍賊替身》只收四五百萬元，不到前者的一半。雖然前者檔期較好（春節），但卻排在弱綫（銀都）上，戲院少，後者排在強綫（新寶），戲院多，應可互抵。同樣的徐小明，分別只在前者有西北絲路作背景，天地廣闊可供施展，但《烏龍賊替身》這樣的題材（演員有吳耀漢，卡士遠強過前者），能有什麼作為？

向台灣當局講理，我們是絕對理直氣壯的，唯一能用來做擋箭牌的只是法令。什麼法令呢？不是憲法一類「根本大法」，只是「戡亂時期國片處理辦法」，臨時性的「辦法」而已。另外還有一個似是稱

153

為「附匪影人審查辦法」，也屬同類。這些臨時性的辦法條例，三四十年過去，早與現實脫節，連國民黨的政策文件，也取消「戡亂」、「匪」等字樣了。台灣最高法院下令把下級法院判決商人「資匪」案發回更審（後來判決無罪），據台灣《聯合報》報道：「依據四十年前制訂的所謂『懲治叛亂條例』，懲治四十年後謀取商業利益的普通商人，是不公正的。」那麼以同一類的「戡亂」、「附匪」條例來對待香港電影界，又是否公正?!

不公正的還不只此，香港拍的電影《惡男》在台禁映，理由是女主角陳沖在大陸拍了《末代皇帝溥儀》，不久之後，《末代皇帝溥儀》就在台灣上映，而《惡男》至今仍禁，分別只在《末代皇帝溥儀》是美國片而已。這種雙重標準，吳思遠指出過，我也指出過，最近看報上岑建勳（喜劇明星，也是重要的監製人，「德寶」創立時，潘迪生以他為左右手）說要在台灣向新聞局申請到大陸拍外景，「對港片不公平」，「為什麼《末代皇帝溥儀》、《北京故事》可以在台灣上映，他們卻不可以，如果台灣認為是香港人投資不可以，他們可以引進外資」，「申請以外資投資一半的公司名義，如果都不答應，索性用外資公司名稱」，這樣一步追一步的爭取的態度是對的。再說，為什麼香港人投資不可以，美國人投資就可以（實際上《末代皇帝溥儀》也有部份香港資金），也是任何雄辯家無法自圓其說的。

154

香港各界人士，為「九七」問題敢於與中共爭，為什麼唯獨電影界如此理直氣壯的事，都不敢向台灣爭？

只有爭取到突破香港彈丸之地的限制，能自由到任何地方拍片，（「自由」影人總會！）才能擺脫「只看兩年」的惡夢！

四、台灣對香港影人的限制

第二，要說台灣方面。我在一九八七年和一九八八年都沒有去大陸拍片（自不是為了什麼滿意不滿意，前面已說得很清楚），一則是我不願在提出這些主張的同時，涉及自身個人利害；二則是我要把我的主張約束在言論自由範圍之內，不是行動。言論自由是今之舉世共識，在現時文明世界的標準來說，我立場是決然無誤的。

台灣常自稱「自由地區」，無論說是自由世界也好，文明世界也好，現在已確立了若干標準，無人

155

可以不依照這些標準行事，最頑固不化的也在逐漸改變，不改變其失敗就指日可待，而且至少是無人公

然反對這些標準。言論自由自是其一，政治不應干預文化藝術也是其中之一，可以隨自己的意向去任何

地方，更是基本人權之一，不在話下。台灣對香港影人的控制，實在很難說符合文明世界且自命「自由

地區」的標準。不可以自由到某一地區拍片才承認是「自由影人」，才能加入「自由總會」，才可以獲

得簽發證明而影片能進入台灣，不免是對「自由」二字的一種諷刺。

「戡亂」、「附匪」這類字眼，是寫在政策文件上也自覺不要了，而其「辦法」、「條例」仍施行

於香港影人身上。種種不合文明世界標準，與「自由」二字背道而馳的做法，怎能永遠繼續？我相信，

台灣當局開放《末代皇帝溥儀》時，也未必不知道對港片不公，但對方是美國人，一些不合文明世界標

準的話說不出去，只好「欺負」一下香港人了！外國資金、外國公司等等，其實說不通的。香港目前仍

是英國「殖民地」，並非「中華」，在「九七」前也非「中國」，而是向英國殖民地政府登記，只是香

港人在傳統的雙重國籍習慣下，視作「港澳同胞」不當成外國人而已。

好了，如我上節所說的事例，岑建勳來申請，「認為是香港人投資不可以，他們可以引進外資」，「申

請以外資投資一半的公司名義，如果都不答應，索性用外資公司名稱。關於《秦俑》，我從香港報紙所

公佈過的，知道它是由加拿大「天藝公司」投資，導演程小東告訴記者說，「由於是外國資金」程小東是打工身份，「所以台灣方面沒有問題」。該片的執行監製甘國亮面對記者時，也說該片於一九八八年十一月開拍，可望一九八九年二月底完成，期間他會返港，到台灣參加「金馬獎」……。較早前，他執導的《神奇兩女俠》被提名為「最佳影片」與「最佳原著劇本」兩個獎項。

這些事，該如何處理？

承認外資可以，假如香港就此湧現一大批「外資」公司──資金的真正來源，是很難考查確實的，即使說要外國匯款憑單，香港匯兌出入自由，由香港匯出一筆錢再原封不動匯回來也不是難事。那時候怎麼處理？豈不是掩耳盜鈴、導人詐偽，只使忠實的人吃虧？要說外資也不可以，必須主其事的不是香港人，那就不僅雙重標準，說不上是什麼標準了。香港影人可能有些已有外國國籍，至少是原來電影界而現在已移民外國的就很多，請他們來擔任名義好了，那又怎麼處理？總不能說即使有外國國籍也不可以，必須沒有中國血統才行吧！（即使如此，也可以找真正的洋人掛名。）

世上只有保護本國人，決無驅本國人改做外國人的政策。香港的《明報》出過「台灣新路向」的幾個專輯，在一九八八年八月二十六日的社論中提到台北政論家司馬文武說：「有關香港問題，台灣只有

對策，沒有政策。」同一篇社論中又說及台灣對香港的政策：「不僅沒有『主動性和前瞻性』，而且還可說缺乏邏輯性和現實性。」以對香港電影界的政策來說，其「缺乏邏輯性和現實性」到了已不能成為政策的程度，連作為對策都將圖窮匕現了。

這樣不成為政策的「政策」，其「缺乏邏輯性和現實性」到了如此明顯的地步，台灣主管電影和文化政策的人，當然不可能不明白。譬如國民黨文工（文化工作）會副主任朱宗軻就說：「開放是一個必然的方向，大勢所趨，潮流的發展，將使影視主管單位無法退縮。」看起來，新聞局的邵玉銘局長勸人勸得很累，今天勸林青霞不要去，（她入了美國籍能不能再勸？）明天勸徐楓，後天勸胡慧中，可能不久又要勸岑建勳，總是說忍刪地去等政策決定。最初是說「於五月份檢討電影的大陸政策」，然後一再說「最近幾個月內即可公佈實施」，然而到現在（一九八八年十月）已有半年，還是只聽樓梯響。

究是什麼人什麼原因，在如香港人常說的「阻住地球轉」？

台灣有人喜說「穩紮穩打」，但卻只見停滯不前的「穩紮」而未見「穩打」，原因是什麼？有說是為了「安全」。別的我不敢說，也不在本文討論範圍內，香港人去大陸拍的影片有什麼不安全處呢？如果說大陸要求香港人去拍的片「為政治服務」，自然是另一說。但至今任何一部香港人去大陸拍的片，

158

都可以檢定其決無政治色彩。唯一可以猜測的理由，是看到中國歷史文物，山河大地，可啟人故國之思。

但這種近乎「愚民政策」的鴕鳥埋首沙內的方式，在資訊如此發達的今日，本已不能成立，何況既已開

放探親，目擊尚不怕，還怕在電影裡看到？再說，台灣口口聲聲說發揚中國傳統文化，除非並無誠意，

否則為什麼要隔斷香港電影對中國傳統文化的聯繫？故國之思也正好對「台獨」起免疫作用。

真正是令人百思不得其解。

基本上，台灣是一個海島，凡海島皆具外向性，宜開放而不宜封閉。台灣在經濟上所以成就驕人，

正因為是走開放外向型的路子。台灣在電影上的成就，明顯地不如香港，甚至本來走紅的香港明星和導

演，一長期滯留台灣，便沉落下去（例子很多）。其中原因，我在前面也提到過，香港和台灣都是海島，

在經濟型態上都外向開放，但香港在思想觀念上，在文化電影上亦如此，而台灣不然，以此台灣電影總

無起色。即使說「鄉土電影」，亦要以現代化的、開放的觀念來看「鄉土」，才能有前景。這就是香港

電影的本地化並不妨礙電影發展之故，「鄉土」在今日世界上，也不能孤立絕緣的。

香港是海峽兩岸之外的最大的華人社會，具有現代化開放型的優點，故台灣若不想在海外華人中萎

縮不出頭，是需要香港的。現在固已如司馬文武說的「沒有政策」，更不可行之於「九七」之後。本文

範圍以外的姑且不論，至少台灣電影不能沒有香港這個「窗口」，否則連這並不佳妙的現狀都不能維持。

台灣電影之進一步開放，或連香港這「窗口」也封殺，也許是台灣主管電影文化當局的事，不必香港人來置喙；但香港電影界是有權爭取自身不受封殺的，至少還算是港澳「同胞」對不對？台灣動輒就說香港影人去大陸拍片是「利之所在」，其實香港影人除了一兩個（三個都數不出！）例外，並無什麼人在大陸賺到錢，他們着眼的還是藝術天地的放闊。許鞍華和我如此，相信程小東、甘國亮也都如此，至於拍戲拿片酬是當然的事，在香港、台灣拍也拿的。「利之所在」其實是在台灣，如秋子常說的「一千九百萬人口的市場」也。

靠「利之所在」來控制，本已非一個以「民主自由」自許的政府所應有，且若有朝一日「利」不「在」這裡那怎麼辦？如果有一天香港影片在台灣的收入再下降，如果有一天香港電影界計算本港加上台灣收入都不足自存，局面就無法控制，而這一天的來到，可能並不遙遠。

「主動性和前瞻性」希望不僅坐言，還要起行，否則會「政策跟在事實後面」，都來不及「跟」的。

這是我對台灣當局出自衷心的忠告。

五、開放對大陸電影更有利

第三，要說中國方面。

中國電影需不需要香港呢？

答案很簡單：需要。

中國要現代化，需要香港。中國電影也須現代化，所以也需要香港。

我看過不少中國片和電視片，也去大陸拍過兩部戲，感覺由於三四十年來的封閉，基本觀念和技法，仍以四十年代為基礎。此所以大陸影人和台灣影人有了接觸之後，感覺彼此相像的程度，超過像香港影人，這正是由於封閉的程度相近，五十步與百步而已，香港則一直處於完全開放狀態。

我在國內常聽人說起兩件事，一是說中國電影之不能發展是由於票價低，二是說國內觀眾對電影的口味不同。我以為票價低並不是問題，因為市場之大足以補償而有餘。我在前面已分析過香港的一流賣

161

座影片，觀眾和人口的比例是一比三，即是每三個人中間有一個去看電影。十億人口的三分之一是多少？而且用不著三分之一，十分之一好了，一億人看電影，幾毛錢一張票也有好幾千萬元，若折算起港幣就有一億幾千萬元，所以市場的潛力其實遠超過香港，只在有沒有人去看電影而已。第二，觀眾口味的問題。我覺得國內和香港觀眾业無根本不同之處，兩地人情本不甚相遠，何況同屬中國人？大陸現代化的道路，不論如何迂迴曲折，倒退總很少可能，她總是往生活水準提高繁榮的路上走，那國內和香港就越來越更接近。尤其是年輕一代，而電影觀眾總是以年輕人為主的。台灣的社會本較香港接近大陸，這從大陸和台灣的影人見面，都感覺彼此間像過香港的可見，台灣觀眾卻也歡迎香港影片，遠超過本地製作。香港的影評人石琪也兼寫雜文，在他的問題其實是掌握電影的人（包括管的和拍的），以為觀眾如此。

專欄中說：

筆者一直覺得，中國很多知識分子的思想包袱太多，還不及普通民眾開通……

例如知識分子至今還在中化與西化的問題上爭論不休（張徹注：《河殤》便是一例），這些對於普通人來說是不必爭論的，因為大家熱愛中國家鄉，不願毀宗滅祖，這是肯定的。同時大家都喜歡新鮮進步的東西，誰會反對用電燈代替油燈，汽車代替牛車，用水廁代替茅廁，用電飯煲代替燒柴，

用民主代替專制？好的就是好的，不管這是新舊中西，都願接受，也不必爭論。

知識分子愛說中國民族性是保守、文弱，不科學、不重工商，缺乏冒險精神，而且都有阿Q性格，這些其實應該說是某些文人的特性。說到普通中國人，一旦獲得鬆綁的機會，往往鬼馬反斗（調皮搗蛋），喜歡冒險賭博，做生意開工廠成功，鑽研科學得諾貝爾獎，小孩子在外國讀書往往數理成績奇佳，中國武藝亦令外人側目，跟那些書生之見真是大異其趣。

石琪真是看得透徹，所以我忍不住整段抄下來，所謂「平民」、「普通中國人」，用國內慣常用語來說，就是「群眾」。

一些知識分子不瞭解群眾，以為群眾就是如此，掌握電影的人是知識分子，也常以為觀眾（群眾）如此，這現象在大陸和台灣都一樣。香港本來也一樣，以為中國觀眾「文弱」，其實「中國武藝」可以「令外人側目」，功夫片揚威世界，以為觀眾要看女人，以為觀眾不接受主角死亡，結果是沒有一條不被打破，前面都已說過，不須重複。到一九八八年上半年計算，國內影片賣座以《大上海1937》最高（台灣請勿又誤會是「利之所在」，我是受新導演，並非老闆），由於當時文化部負責人叫我「照自己的方式拍」，故該片仍然是我一貫「陽剛」作風，事實證明並不為國內觀眾拒絕接受，賣座第二位也是香港的合作片

《海市蜃樓》，上述兩片的導演都是「純香港」的導演。第三位是「銀都」出品，是作風較接近國內的香港片。從此可見國內觀眾的口味到底如何？豈不十分明白？

這正是香港電影所優長。

所以，大陸的電影需要香港電影來促進其現代化，從技術到觀念，才可以打破四十年代的舊框框，而且並無不能接納的因素存在。最近看到報上說正在討論電影審查法，要求電影有「娛樂性和可觀性」，

「銀都」在大陸拍片的情況，我不知道，但從她完成的影片來看，倒也未見其「主題先行」。其他香港影人去大陸拍片，更從未見要「主題先行」，要求為政治服務，也並未發現在拍片過程中，遇上政治上的干預。我在前面已經說過，這兩個基本問題解決，此中已無障礙存在，且看上去，政策在這兩三年中，只見其繼續開放，看不出有改變的跡象。一九八七年春節我在北京過年（不是拍戲），在一個宴會上，電影局的滕進賢局長對我說：「自我接任局長以來，還沒有任何一部影片，因為上級的意見而遭禁映的事。」當時，在廣播電影電視部主管電影的副部長陳昊蘇（陳毅的兒子）也在座（雖然最近有電視片《河殤》被禁播，但電影卻未聽說有類似情形，我以為《河殤》是不必要造成的例外，儘管我並不贊同其思想。）

164

現在外在的障礙來自台灣，以香港影人的立場，當然希望這障礙能消失，但也不是全無辦法，這就是大陸市場對香港電影相對地開放。我所謂「相對」，就是並非絕對的凡香港片皆可。台灣也並非每部香港片都能在那裡上映的，一種是台灣當局認為有「不良意識」或其他原因（例如《惡男》以陳沖主演而被禁），一種是影片被認為不能有市場價值而不為片商、戲院商所接受。

故而大陸對香港影片之接受與否，也同樣可着眼在這兩點。一是經濟上的觀點，我前面已分析過市場承受力決無問題，觀眾可能的人數之多，遠可補償票價低而有餘。台灣對香港影片除了自行發行的以外（可能有突破但也有風險），片商購入，多者也不過港幣三百萬元左右，只要有人看戲，這是無論如何可以超越的數字。這大可按市場規律辦事，只要檢查一下某個導演、某個製片人過去的紀錄，能否購入？或應按什麼價格購入？便很清楚。第一次自然難一點，因並無在大陸過去的紀錄可按，但根據影片的素質，在香港的紀錄，有經驗的發行公司也應該可以判斷。發行電影這件事，自無法策諸萬全，惟以常理論，在大陸發行香港影片，扯平來說，總計應該可以賺錢，還大可能賺大錢，故在經濟觀點上應無問題。

至於內容方面，自是第二點要着眼之處，但基本上應可放心，因為藝術不涉及政治，早就是香港電

影界的共識。台灣其實不須擔心香港影人去大陸拍片，會「宣揚共產主義」，相反地，也絕無「宣揚三民主義」之可能。國內現並不要求「主題先行」，如前所述在討論電影檢查法時，說要注重「娛樂性和可觀性」，正是香港電影之所長。而另一方面又說要不失其「思想性和藝術性」，在「思想性」方面，既非定要「主題先行」，那就《不必一切都載道》（我在香港《明報》上寫《中國香港兩面看》中之一篇），僅是要求其無不良的思想意識，只要有法可依（如電影審查法），不是漫無標準，自然可以適應。在「藝術性」方面，應該是群眾所喜見樂聞的藝術，相信也不會是「曲高和寡」式的知識分子自閉於象牙塔中要求的「藝術」標準，那自然更不成問題。所以說，其間並無根本上的障礙，至於一些工作習慣不同之類，只是小節，不對的可以改進，不同的可以互相適應。

或說開放香港片，在國內固會賺到錢但會耗費外匯，實則凡「做生意」都是交流的，香港影人在拍片自會注入香港資金（外匯），合作的影片國外也能分到利潤（外匯）。「做生意」只要運作得當，必然是有來有往，否則就不成為「生意經」，有時需要付出外匯，也必然會有要以國外貨幣換取國內貨幣使用的情況。台灣也管制外匯，幾十年來台灣片商不斷從香港買片，常需付出港幣，若是只出不進，這些錢從哪裡拿出來呢？總不可能有人無限度的從家裡拿出來吧？台灣政府對外匯的珍視程度，並不遜於大陸，若是因片商買片，外匯不斷流失，也早禁止香港片進口了。

六、電影大中國

據報紙報道，最近美國《商業周刊》（Business Week）的一篇特稿，提出一個看法：「中國大陸、台

基本的道理是一樣的。

開放、交流是兩利的事，要叫香港的人才、資金投入，而市場對其關閉，不論台灣開放與否，「單行道」總難一直走下去。而利人亦即利己，開放、交流對大陸的電影發展，實更是有利，也絕無疑問。

潛力，進軍海外市場，反而可以賺入更多外匯。這和現在引進外國技術，管理方法，來發展國內工商企業，濫造的錄影帶所能有。中國影片在現代化，吸收了先進技術，增加了市場敏感之後，以廣大民眾的無窮一定會使國內的影片進步。此非從「鳳凰」、「長城」的幾部舊片（和現在的香港片全不相干）和粗製前面說的以為觀眾文弱、保守，要看女角，怕見死亡之類）。開放香港影片以後，自然會帶來新刺激，高粱》等電影便受到外人注意。惟大陸電影缺少的是現代精神，先進技術，以及對市場的敏銳感覺（如

再從長遠處來說，大陸有廣闊空間和歷史傳統，都非香港或台灣所能有，這本是有其優勢，像《紅

167

灣和香港，正在逐步融合成為一個新的超級經濟實體——『經濟大中國』。『大中國』將成為繼日本之後亞洲的下一個經濟強權。」香港的《明報》在社論裡提出的意見是：「短期內採取『政經分離』的原則，盡量避免讓政治因素阻撓經濟合作的進展，並且在長期內採取『經濟主導』的原則……三大地區的十一億中國人民，面最迫切的問題是：如何在經濟上立於不敗之地……如果讓政治考慮阻撓三大地區的經濟合作，將是中華民族的悲劇。」

我不是經濟專家，經濟問題也不屬於本書談及範圍。事實上，經濟與政治的關係也較為密切，「經濟主導」的原則固然極對，可在政治考慮上遇到的阻力仍不免較大。但在文化、藝術方面來說，應不涉及政治，這已是文明世界之共識，而且電影在中國大陸、台灣和香港，其「立於不敗之地」之急切需要，比經濟更是「面對的最迫切問題」，三個地區都有相同情況。

建立一個「電影大中國」如何？

張徹影話

——論香港導演及其電影

一、論岳楓電影

桃花運 一九五九，電懋

這還是我第一次看葉楓的片子，看到她的時候，首先使我想起不久前在利・普綫上映的《紅伶夢》（*Stage Struck,1958*）；的確，浮沉藝海而求出人頭地的少女有多少，但真正有天才的有幾？大多數只是喧鬧一陣，給人以一種沒有自知之明的「十三點」印象而已，一覺「紅伶夢」醒，一切歸為烏有（其實，《紅伶夢》這題名是不通的，因片中那少女是有天才而終於成功，並非「夢」也）。葉楓的進入電影界，與開始正式拍片，其中也是頗經波瀾，但她和《紅伶夢》裡的女主角一樣，本身確具才能，一時的懷才不遇，終不能永蔽光彩，漸漸脫穎而出了。

作為一個演員的大敵是「緊張」，「肌肉放鬆」永遠是演員的第一道關口，有許多人一生都沒過這一關，葉楓的長處——尤其是經驗不算太多的她——是「放鬆」，惟「放鬆」才能自然，才能無阻礙地表露出內心的情緒，

172

所以看葉楓在本片裡的戲，非常舒服，一顰一笑，風情萬種，而毫無矯揉造作之態，雖然這個角色沒有什麼有深度的戲給她來演，但她確具一個演員的高度才能，已是十分明顯。

劇本出諸張愛玲手筆，故事很普通，一個徘徊於金錢和愛情間的歌女（葉楓），夜總會主人（劉恩甲）以金錢的誘惑，幾乎把她從原來的愛人（陳厚）手中奪去，但終在劉恩甲的太太（王萊）的明智的處理下，保持了她的丈夫，也使葉楓復歸陳厚的懷抱。張愛玲在中國當代女作家中，自是第一流手筆，她把這一個平平常常的故事，寫得十分風趣俏皮，搖曳生姿；當然，也同她平素的作品一樣，流暢俏麗而不深刻，但在國產片劇本中，已是一等作品了，要說缺點，則是葉楓後來的幾「轉」，欠缺心理過程，好在這是喜劇，也還「帶」得過去。

岳楓的導演，得一「順」字。陳厚雖說是男主角，論戲份之重，尚不如劉恩甲，因此演來比他平常不好也不壞；劉恩甲則全屬「鬧劇」表演，這樣處理這個人物，雖大有商榷餘地，但責任並非全屬諸演員，就表演論表演，還是不差。侍者「一號」吳家驤，這角色本是「鬧劇」化的，他的表演自是恰當。王萊向來是好的，本片中演這個含蓄而有智慧的婦人，十分出色。至於國際[1]一度培養過的小生楊群、田青等等，在本片裡以樂隊隊員出現，完全是「活動佈景」，亦「星海浮沉」一例也。

一九五九年四月十四日

1，國際影片發行公司為電懋的前身。

173

雨過天青 一九五九，電懋

在近期上演的國片中，我看到好幾張燈亮散場時，觀眾擦著眼淚往外走的片子，《江山美人》（李翰祥，一九五九）是一部，《玉女私情》（唐煌，一九五九）是一部，本片又是一部。這無論如何是可喜的現象，雖說這三部片子並非沒有缺點，但可以說明國片在往較嚴肅的路上走，不再僅是蹦蹦跳跳唱唱的「歌唱喜劇」，同時也證明了悲劇並非是觀眾不接受的，只要片子本身大體過得去，這幾部片子散場時，是都可聽到觀眾讚歎之聲的。

本片說的是一個貧窮的小家庭，由聚到散，再由散而聚的故事（雖是圓滿結局，但仍是悲劇，因悲劇與喜劇這兩種類型的分別，在全劇是嚴肅抑是輕鬆的氣氛而定，悲劇可有圓滿結局，喜劇的結局也不一定圓滿，莫里哀一些成為千古典型的喜劇，結局實在並不「圓滿」），風格是很樸素地寫實的，女主角李湄的表演，也真實樸素；這在追求「奇情」的國片中，和對於一個被稱為「艷星」的演員，都應說是難能可貴。而劇中的主人翁，不再是通常國片裡的不知錢從何來，但卻用之不竭的人，而是在商場不景氣浪潮襲擊下的失業者，也是一個較具現實性的安排。

李湄是個寡婦，帶着她前夫留下的女兒（陳寶珠）嫁給也是續絃的張揚，張揚也有前妻留下的兒子（鄧小宇），這雖僅四人而構成份子「複雜」的家庭，原本不因這「複雜」而減少了親愛和睦，雖然張揚的姐姐（劉茜蒙）

不贊成他娶一個寡婦，時加挑撥。但因張揚的失業而心情不佳，加上經濟環境的惡劣，「貧賤夫妻百事哀」的結果，使這家庭衝突破碎，陳寶珠到茶樓去賣點心，張揚攜鄧小宇往依劉茜蒙；後來卻發現劉茜蒙平日對弟弟和侄兒的關心只是「做面子」，到真正依靠她時，勢利面目畢露，終致鄧小宇出走，然而因此促成了李湄和張揚的復合，還加上個「光明尾巴」，張揚找到了職業。

除了這「光明尾巴」（其實可以讓他在失業中掙扎生活下去，還更現實感人些）之外，樸素與寫實是本片之長，短處在顯得「舊」一些。如過於強調反對寡婦的迷信，這是時代已經過去的問題，張揚那勢利的姐姐，大可以找出一些更現實的理由不喜歡李湄的；如她希望張揚娶一個有錢有勢的小姐，而結果卻娶了一個不能給張揚帶來妻財或裙帶關係的李湄，這樣寫豈不現實得多？岳楓的導演手法，和他的劇本相同，做到了細膩和「順」，卻沒有能在鏡頭與蒙太奇的運用上，使悲劇性突出地表現，造成有力的高潮，穩練有餘，而不夠清新有力。李湄和張揚的兩段回憶與心聲也覺多餘，李湄收拾衣服準備出走，而看到了嫁衣時，張揚同鄧小宇在姊家，斗室中愁顏相對，觀眾對劇中人的心情，已能領悟，即要加強效果，也當從鏡頭運用及音樂上着手；那段回憶，不僅有「老手法」之感，且使情緒反因之中斷，破壞了悲劇進行的節奏。

李湄「挑」起了整個悲劇，兩個童星也頗能演戲；比起來，張揚是主要人物中較弱的一環。

一九五九年八月二十三日

175

嬉春圖 一九五九．邵氏

在最近上映的國語片中，較好的喜劇有二，一是剛映完的《二八佳人》（易文，一九五九），一是本片，如只就導演而論，本片尚略勝前者，尤佳的是楊鈞的攝影，如光影層次、明暗度、氛圍，在近期的國片中，可稱第一。

也同《二八佳人》一樣，看片名就可知道是寫青年男女的戀愛事件；不過，《二八佳人》是「太年輕去做愛」（Too Young to Love），而本片則是成熟該「做愛」的青年男女而已。主題在批判女主角林黛在她誤了佳期以致心理變態的姑母紅薇影響下，以戀愛為「嬉」，而主張「嬉無益」。雖說不是什麼大題目，但也還可寫寫。

情節就在「嬉」中展開，先是林黛「嬉」追求她的趙雷，而趙雷在明白遭受戲弄之後，也以「嬉」報之，最後自是彼此瞭解「嬉無益」，歡喜團圓。

導演岳楓向以細膩平順見長，本片仍保持其細膩，但在他作品中，本片是較不「平順」的一部，惟此正是他的新進步，就是已不以「順」為滿足，想着去「求工」，因為他經驗老到，還不顯「刻意」；稍可疵議者，就是有的地方以喜劇的格調來說，節奏還不夠明快。

176

編劇不知何人[1]，在近期國片中，這劇本也算較好的，雖然「新文藝」腔尚未能全免，而趙雷也寫得不像作家，

較諸《淘氣千金》（姜南，一九五九）之流，已高出多多；生日宴會上玩「呼啦圈」雖不合理，也總比《淘氣千金》

在校友會上跳「恰恰」好多了。

林黛的大家閨秀而又是知識分子職業女性，涉足情場未深，卻要以「春」為「嬉」，表現得不壞，氣質風度都合，也夠喜劇味；趙雷過去大多演嚴肅的角色，初試喜劇，「收」、「放」尚未能合度，有時火，有時卻「點送」得不足，不過也算難能了，缺點主要還在不像作家，自然，這一部份是劇本問題。紅薇很突出，但略嫌過火，不如已逝世的王元龍（在片中飾林黛父）「火候」恰當；楊志卿、沈雲俱是不弱的綠葉。

一九五九年十月一日

1，此片編劇正是岳楓本人。

畸人艷婦 一九六零，邵氏

這是邵氏出品，由俊人的小說改編，岳楓導演的國語片，顧名思義，當然是一個畸人（金銓）和一個艷婦（樂蒂）的故事，大體上說，在國語片中是水準以上的片子，長在細膩有餘，短於力量不足。

畸人是富家子，艷婦是貧家女，富家子因是畸人，無人肯嫁，貧家女卻為了一家生活，需要聘金，於是這椿婚姻，便以買賣式而開始結合；在結合的開始，艷婦自為夫婿是畸人而痛苦，中間又插入了第三者——金銓的表兄趙明，幾乎引致婚姻的破裂，但在這次事件中，卻在畸人的外表之醜下，顯出內心的美，他私自出走，準備犧牲自己而成全樂蒂和趙明，這感動了樂蒂，而真正傾心愛他，於是在金銓找回之後，畸人和艷婦，有了幸福的結合。本片要寫的就是這一點人性，也想說明外表的美醜，與內心的美醜，並不是絕對一致。

在描寫這一段過程中，導演岳楓的手法，是溫婉細緻的，大體的調子是靜的，而在靜中寫內心的動——情感上的波瀾。樂蒂的美和痛苦是靜的，而金銓的痛苦，也是爆發時少，隱藏時多，甚至金銓的明智的父親（井淼），同樣的在深沉中表現其對兒子的愛和希望，毫不表面化與強求，這都是值得稱賞的地方。漏洞雖有，大體皆只能說是小疵，比較嚴重的，只有開頭介紹金銓說話不清楚，而事實上除了那一場戲之外，以後的說話都很清楚。在我以為，要表達金銓這一人物，使他說話不清楚，一定會增加許多困難，不如把前面那句母親（林靜）的對話剪

去，這一較大的漏洞也就彌補了。

但主要的缺點在沒有對比，「靜」對比的「動」，用那一派「廣義蒙太奇」的說法，即是缺少對照與衝突的蒙太奇，使全片的調子嫌平，這缺點尤其暴露在高潮部份，因為一直平平下來，高潮也就未能激起，使找到金銓那一場戲不能有動人心弦的效果。

隨意舉一個例：如趙明這一角色，就可寫成對比的人物，而且出場時已有這點「意思」，金銓對水自憐，趙明突躍入水中游泳，這就是好的對比，而且前者「靜」而後者「動」；接下來，樂蒂出房門遇見趙明，這裡的處理也好，因為趙明本身的體格好，這時只穿着游泳的衣服，袒胸裸背，顯得俊健不群。但再寫下去卻未循這路線發展，趙明也「靜」了，於是只是一片死氣沉沉，也就不顯出另有一種青春活潑的生活來「提醒」樂蒂，使她更因「對比」而痛苦。

演員方面，樂蒂溫柔靜美，情感含蓄不露，是頗佳的一個；金銓在化裝上未能予他足夠的幫助，他那部份對白也寫得嫌軟，本身的演出則可稱努力。井淼的父親有「大將風度」，林靜的母親也稱職；趙明出場因處理得好，頗為出色，後來穿上西裝，演來卻呆木得很，可見演員的「長」與「短」，運用合宜與否，大有出入也。

一九六零年二月二十二日

論岳楓

普通觀眾只注意明星，會看戲的才留心到導演；現在觀眾們已經漸漸注意到一張片子的導演人，這是觀眾的進步，而觀眾的進步正是電影事業進步的基本條件！岳楓是目前經常拍戲的國片導演中資深的一位，故而筆者在此為導演們作小論時，先從他寫起。

被圈內人尊稱為「岳老爺」的岳楓，你可以想像一個世故圓熟的長者，溫和而有耐心地為青年人講述含有教訓意味的故事──這就是岳楓導演的基本風格。

從這裡可以演繹出他的特色：包含有道德教訓的主題，細膩的手法，流暢的敘述，圓熟技巧，不鋪張揚厲，也不炫奇弄巧。

以拍流俗所謂「小戲」而論，岳楓是在目下無與抗手的，他善於在狹小的範圍裡挖掘出戲來，例如《畸人艷婦》（一九六零）洞房之夜一場，在一間普通臥室裡，只有樂蒂和金銓兩個演員，而且對白都很少，這場戲卻足足拍有一本片子，表現出兩個人複雜的感情和心理，絲毫不使觀眾有沉悶的感覺──過去朱石麟也號稱「細膩」，但近年來卻退化了。

180

說到「退化」，現存的國片導演中，與岳楓同樣資深的老導演也不是沒有，但或則

退化，或則停滯不進，落在時代的後面，而岳楓幾乎近二十年來，始終在一流好手之列，

只是技巧更圓熟，更返博守約，爐火純青。

有時，在比較年輕的人看來，他的某些片子，似乎道德教訓的意味太重一點——這

裡，有藝術與人格的一致，岳楓這個人看上去世故成熟，實則外圓內方，有些私生活不

大檢點的演員，即使在當紅的時候，岳楓往往拒用——而且覺得他近年太收斂，太爐火

純青了些；在我們的記憶中，岳楓的才能是多方面的，他也曾有過「粗線條」的、大氣

磅礴的傑作，不僅以細膩溫婉見長。

幸喜他最近又有「放」的趨勢，去年的《燕子盜》（一九六一），是那時一窩蜂亂

拍武俠片中，格調獨高的作品，今天又開了《白蛇傳》（一九六二）；「老成典型」，

今已無多，希望他能為後起者多留幾部多方面的「典型」之作！

一九六二年四月一日

二、論李翰祥電影

丹鳳街　一九五八，邵氏

依我的看法，本片演員是不壞的，除了張翠英以外，趙雷、李英、楊志卿、蔣光超都不弱，在目前香港，皆屬恰當人選。技術方面，我們似不必拿好萊塢來比，佈景、聲光，甚至最後一場火燒，以吾人的技術條件，我個人認為，就導演論導演，可說很好。若談「經驗」，我進「仙樂」的時候，前面正在放一張什麼預告片，導演是程步高，該是「經驗」很夠了吧！但就片中精彩部份剪輯的預告片論，全是陳腐惡俗不堪的「死喙頭」，「老經驗」未必是「好經驗」！反觀《丹鳳街》正片一開，暗街陋巷，街燈悽然，人影在地，趙雷躑躅街頭，面部光影交錯，氣氛全然不同，中國電影究竟是在進步的！雖然看到後來，有些鬆動，那是劇本問題。

談到劇本問題，我並不同意不該把「扒手寫成好人」，因為扒手固非全屬好人，但本片趙雷這個扒手，確是好人。他本已洗手不幹，為了不平和救助更不幸的人，重施故技，實在可予同情！這說明了越是不幸者越能幫助

不幸者，下層社會的人物，也有他們的「義氣」。我認為劇本最大的問題，是把大流氓李英家裡，寫得太如「無人之境」了：趙雷他們三個人進進出出，毫無阻礙，不但不合理，而且造成了「鬆勁」的結果。如果寫趙雷等兩次救人，都是阻礙橫生，疊經險難，趙雷這樣的矯健精壯小伙子，何妨安排一些打鬥？如此就可形成一個緊張高潮。其次，男女主角必談戀愛，固是俗套；但如尤敏、趙雷這兩個觀眾賦予甚多同情的人物，讓他們之間僅有一點不追究竊案的「施恩」關係，實使人有不足之感。事實上，尤敏漸悟許□[1]之卑劣，對趙雷這樣一個剛直俠義的青年，是會有好感的；片中始終對他冷語相侵，反不自然，也減弱了趙雷拚命為她的理由。如寫一個是識英雄於風塵，一個是感紅顏之知己，那麼，一個的守身和復仇，一個的捨命以報知己，豈不更富戲劇性，而且更為動人得多？還有尤敏母親這個人物，寫得也有問題：前面那麼「威儀顯赫」，後面卻如土木偶人，任憑擺佈，固然勢力強弱不敵，但這「丹鳳街」的地頭蛇，何至束手無一策？若寫她也佈置一些抵抗措施，終不敵李英的勢力而敗，必也可多增劇情曲折也。

一九五八年十一月五日

1，原文缺字。

全家福 一九五八，邵氏

有些東西是易會而難精，有些是難會而易精，例如圍棋和象棋，便可以分別代表這兩種情況。就悲劇和喜劇來說，悲劇是情感的，貴乎自然流露，情感是與生俱來，故易會，但情感之極致，深微無窮，故難精；喜劇是理智的，貴乎技巧運用，技巧需後天習得，故難會，但技巧終是可習得之物，故易精。以本片言，導演是「會」了，稍加工便可「精」；演員則「會」與「不會」均有，而「不會」中又有兩類，有的是已具本質，尚因經驗之限制而欠功力，有的真是「朽木而不可雕」——當然，嚴格地說，使演員的表演水準拉平，也是導演的責任之一。尤其在喜劇中，演員誇張程度劃一，才能使片子的調子、節奏合乎要求。但目前國產片演員人才之不充足，本片又是一個羣戲，能有如此成績，已非易矣。

本片是一齣小市民生活的喜劇，大體尚屬現實，小處稍嫌誇張。故事是說一個白領階級的銀行職員，為了小姨的婚事，岳母大人率領全家大小駕到，鬧得雞犬不寧，最後迫得假託鬧鬼，設法驅逐。主題本是申述結婚不應鋪張，更不應充面子而彼此欺騙；像片中小姨林翠華，向家中偽稱未婚夫王大民為富翁（實際是個小職員），其母就要極力鋪張，以致鬧出這些麻煩。惟因放在四個小舅的不同性格和愛好上的戲過多，主題已被沖淡，好在人物都還寫得不壞，看看這一副「眾生相」，亦未必比這並不深廣的主題無意義也。

184

片中用的演員不少，戲也平均分配，個別的演技，大部份都很好，只是誇張程度，惜乎未能一致。大體分成

三級（不是指表演優劣，而是誇張的程度）：四個小舅金銓、李昆、洛奇、羅馬和在音樂會中唱歌的華音，是第

一級；銀行職員王豪、岳母高翔是第二級；還有兩個介乎一、二級之間的，是飾姨母的張翠英，和飾假扮道士捉

鬼的朋友楊志卿，他們平常的表演，應列第二級，但姨母學其丈夫之妾早晨唱歌，和道士捉鬼時，則已入第一級；

此外、王豪之妻石英、小姨梅月華，和飾王大成的王沖，屬於第三級。以這張影片之本質（喜劇）論，第二級是較自然

的喜劇表演，第三級是毫無誇張的寫實演出。以這影片之本質（喜劇）論，第二級是對的。以本片導演的處理

方式論，第一級是對的。第三級就兩種觀點來看，都「不夠」，尤其是王沖，片中的安排，如水濕衣服，脫衣時

岳母闖入，只穿背心短褲逃出大街，絕對該是第一級的表演，無奈此君毫無演喜劇的感應。演員中最好的是高翔、

金銓，次之為王豪、楊志卿、張翠英。四個新人梅月華、李昆、洛奇、羅馬，已具本質，只是尚待加工而已。

導演李翰祥，手法靈活，節奏明快，人物雖多，而筆筆俱到，一絲不亂。笑料方面，我則有些極為欽服，有

些不敢苟同。原在本片上演之前，見宣傳文字上就有「遷就觀眾」之說，依我在影院裡所見情況，這卻未必盡然。

有些從現實生活裡找出來的趣味，雖平凡而實新鮮，如王豪下班回家燙香港腳，觀眾無不哈哈大笑。有些為遷就

而硬加的「死噱頭」，如張翠英學小老婆唱歌，觀眾笑的卻不多。又如同一華音，唱歌時之渾身表情（這是現實

生活中可以見到的），觀眾也是大笑；但她唱歌前怪聲作狀（這就過於誇張了），觀眾並不覺得有趣。可見真實

合理的東西，自有妙趣，比生硬胡鬧者，總高一籌，無論是在藝術性上或娛樂性上。

<div align="right">一九五八年十一月二十六日</div>

殺人的情書 一九五九，邵氏

本片脫胎於一個外國的舞台劇，原名似乎（不太記得清楚）就叫「信」。這個戲是被認為「佳構劇」的典型作品之一，當初在大陸時代的國立劇校，就作過編劇課上「佳構劇」的範本；不過，在電影化的過程中，已經作了頗多的改動，故只能說是「脫胎」，而非「改編」也。

故事是說一個有外遇的丈夫，在與他妻子（陳芸）共同觀劇時被殺，陳芸被認為因妒殺夫，她的妹妹（樂蒂）不信其姐姐會殺人，就自己進行偵察。先從她姐夫的情婦（劉琦）處着手，起初疑心一個流氓（洪波），甚至她

<div align="center">186</div>

自己的未婚夫（唐菁）為協助她偵察也被她起疑心。結果從一封信的線索上，找出兇手是那家戲院的經理（羅維），原來他也戀着劉琦，而因妒殺人。終於在驚險萬分中，得唐菁及時召警解圍，羅維與劉琦死在槍下，樂蒂也和唐菁冰釋誤會。

這類戲自然是「看導演的」，而導演李翰祥也充分運用了伏線和懸疑，尤其在前半部，使這部偵探片極為引人入勝；但可商榷之處也不是沒有，尤其是後半部。在我以為，本片懸疑之妙，即在兇手為戲院經理，「出乎意外」；而在揭破真相之後，回味先前的伏線，又「卻在意中」，關鍵就在要使觀眾先以為這經理是個與兇案不相干的人。如今以一個「頭牌男角」羅維來飾，使觀眾一開始就知道他「必然有關」；而且因為他的身份是男主角，就不得不給他相當的戲份，而使真兇揭露得略嫌早了一點。若使洪波勒索被殺，始終只看見一雙手（這一點起初的效果極好），在門外看，唐菁明白，而觀眾不明白；到劉琦處去仍不正面揭露，只讓觀眾看到他留下的草帽和提包，知道人在室中，而樂蒂分析兇手的對白，又疑似是說的是唐菁，最後才「圖窮匕見」，則效果似可勝於現在。

此外，警探場面固然大，但反有運用不靈的感覺，使高潮處不夠緊湊，還不如捨大取小，或可更緊張一些。

演員在這類型的片子中，只是導演的棋子，因此稱職就好，這一點都做到了，其中比較突出的是洪波；劉琦現在身段太胖了，不過在本片中反因此有一種遲暮美人之感，別有效果。而姚敏兩支歌也表現了這種情調——以姚敏作插曲，綦湘棠配樂，實在是分用他們爵士與古典的所長的高明辦法。前半部的配樂尤佳，夜街追蹤，與攝

影可稱「雙美」，只是高潮處略遜張力。

江山美人 一九五九，邵氏

藝術作品大致可分兩類：一類如小杯蒸餾水，透明澄澈，毫無渣滓；一類如一條大河，水勢雄大，得非杯水可比，但不免有泥沙夾雜——本片就屬於後者：大局甚佳，但有小疵。

這是人所共知的《梅龍鎮》正德皇帝與李鳳姐的故事，這故事前半段是喜劇，後來照傳說則為悲劇，因為鳳姐只有「一夜皇后」的「福命」，進宮即死。本片大體是根據這傳說，再加一點南宮博式的歷史小說的筆法。這故事前半段喜劇部份是完整的，後半段悲劇的傳說本身，就有些不能自圓其說的地方，故而平劇的《梅龍鎮》是

一九五九年二月二十八日

188

常見的戲碼之一，而全本（好像叫《驪珠夢》）的始終不能流行。本片的情節上，雖還是不能「圓」（所謂小疵，差不多都在這一部份），但因導演巧妙的處理，卻在氣氛上把它「圓」了，昨天我就看到不少女觀眾哭了，這是本片導演的成功。

本片還有幾個高明的地方：第一是採用了部份舊戲的動作（本片是以舊地方戲「黃梅調」為基礎的歌唱劇），這本不足奇，好處在糅合於寫實的動作中，而不露斧鑿痕——這自然是導演的處理，但在演員方面說，以林黛糅合得最天衣無縫。第二，是音樂上把黃梅調活用了，加入時代曲以至西洋古典音樂的成份，使感情的表現更加豐富，而也同樣地高明在不顯斧鑿痕。第三是「小戲大做」，本來主戲只在梅龍鎮酒家小屋，而用賽會和宮廷場景，把它做「大」了，尤其悲劇部份，以宮廷繁華，和鳳姐的淒涼冷落，用對照的蒙太奇表現，形成了濃厚的悲劇性，是「做」得最高明之處。第四點剛好與這相反相成，國產片中的無端端「歌舞上來」，是最使人反感的，《貂蟬》（李翰祥，一九五九）我未看，根據預告片好似也不免此弊，尤其讓古人作現代艷舞，令我因此而根本不想去看那部戲了；而本片中的「大做」處，不惜以大場面做襯托（反襯鳳姐的淒涼），把宮廷的笙歌燕舞，來作製造氣氛的背景，一改歷來國產片之大弊！

至於小疵部份，如宮女萬無長途步行跟隨車後之理；鳳姐已是「娘娘」身份，沿途官驛必有照料，更不會讓她以帶病之身，獨自在古廟中宛轉掙扎（宮女們哪裡去了？）；最勉強者是她死在車中而從屬不知，多少有造

189

「悲劇」之嫌。歌詞有些部份極好，但常忽有敗筆，如以「挨揍」之類土語入詞（這種浪漫歷史悲劇，應像「散花」一段歌詞這樣，全體保持此種格調）。還可一提者，是「大牛」為全劇最好的原創人物（想為原來傳說所無），許多動人的戲，都由此一人物造成。

一九五九年七月六日

後門　一九六零，邵氏

本片是根據徐訏在《今日世界》的連載小說改編。在國片中說，演員陣容是頗為特別的：三個主要角色是兩個中年演員胡蝶和王引，和一個童星王愛明（還並非蕭芳芳、張小燕這兩位「最佳童星」）；青年的男女明星們如李香君、趙明等只是配角，另外有一些客串演出的明星：樂蒂、金銓、洪波、洛奇、杜鵑、王沖等，只在片中出現一兩個鏡頭而已，徹徹底底地打破了永遠是年輕貌美女明星為主的國片「傳統」！我嘗在他處論及李翰祥（本

片由他導演）之有「膽色」，這一次他做得的確「夠膽」！而且徐訏這一篇小說，也很少有人敢於改編成電影的。

因為我們國片直到今日，還在追求曲折緊張的故事、浪漫香艷的情節，要不就是噱頭笑料，如此平凡樸素的題材，

中心人物又是一對中年夫婦和一個小女孩的故事，怎敢搬上銀幕，甚至連名字都不改一個刺激或香艷的，老老實

實就叫「後門」。我可以說，如果一部外國片子原名叫「後門」，在本港上映時，戲院商還要另題一個刺激或香

艷的名字呢！

故事幾是一言可盡：一對中年無子女的夫婦（王引及胡蝶），領養了一個為父親（井淼）及後母（翁木蘭）

冷落了的女孩（王愛明），他們很愛她，但當她的離了婚的生母（李香君）出現，終於割愛讓她隨生母而去，真

是樸素平凡已極。而導演李翰祥「夠膽」之處，即在不去理會目下流行國片界的什麼「tempo 快」、「tempo 慢」

之類的胡說，甘冒沉悶之險，不誇張，不賣弄，不求急功速效，細水長流般細膩溫婉地樸素的說出這一故事，其

舒服之感，是國片中很少見的。一般說來，有些國片（包括李翰祥過去導演的作品）即使是頗有佳處，也總有幾

處令人很不舒服的。

而惟其樸素，故得真，令觀眾信有其事；細膩的結果是傳情，不是「tempo 慢」和沉悶，觀眾信而得其情，

則必受感動，那晚許多女觀眾看得泣下不止，即是明證。再說，就這舒服感也頗為不易，坦白講，本片的演員並

非很理想的，胡蝶表演好，有大將風度，而讀詞欠佳，李香君的國語更大有問題，趙明（飾李香君的新愛人）嫌硬，

191

王引、井淼、翁木蘭亦僅得稱職，只有王愛明一人較好（她長在無張小燕輩的「小大人狀」），其能不出毛病而得舒服感，可以看得出是由於導演之細心控制，足證「世有伯樂而後有千里馬」也。

本片是其次（比原作感情濃了！）。我很少在此向讀者推薦國片（西片間或有之），本片我敢為讀者推介！

我生平看改編後的戲劇或電影，覺勝原作者，過去僅得一曹禺改編巴金的《家》（是話劇，電影則不高明），

一九六零年一月九日

倩女幽魂 一九六零，邵氏

這套影片表現了李翰祥的多方面才華，證明他不止能拍古裝宮闈片與樸素的像《後門》（一九六零）一類作品，也可以導演恐怖神怪片，以言在康城奪標（本片曾參加康城影展），則感不足，原因是缺乏內在的感情深度

（這在我當初僅看到劇本的時候，就如此說了，在我別處寫的雜文裡，便判斷其難於獲獎）；但以恐怖神怪片論，則置諸同類的一流外國片（無論西片與日片）中，也無遜色，我想本片是應有不壞的賣座紀錄的。

西片中的恐怖神怪片，可以近年崛起的漢默公司（Hammer）諸作為代表，但他們除了恐怖，還是恐怖，其中沒有美的境界。過量的恐怖，有時使人嫌惡；日本的恐怖神怪片，則勝此一籌，其中往往有美的境界，即使是妖異的美，也可免於過量恐怖的積累，而缺乏調劑的嫌惡感。本片是可與日本同類的一流作品媲美，特多美的境界；尤其是趙雷為樂蒂的畫題詩時，一句「千里平湖綠滿天」，樂蒂剛用柔聲讀出，立即拋開寫實的拘泥，詩境以畫面形象表現出來，配以合唱，頓興「天上人間」之感！其中美的境界，自不止這一處，這當然與《聊齋誌異》原著之美有關，但我讀劇本時，頗憾已減去原著之美；如今看到影片，在李翰祥的處理下，至少已使原著之美，部份重現了！

至於恐怖感的本身，李翰祥不用一些醜陋使人嫌惡的事物來製造，只從氣氛上渲染，這是恐怖片的上乘手法；而只要氣氛渲染得夠，這手法也是最有效的。正如庸手之寫恐怖小說，寫些「青面獠牙」之類，其恐怖感決不如「面無五官」；因為前者是實體，在恐怖也有限，後者是想像，而想像之恐怖卻是無限的——氣氛則是幫助觀眾作無限之想像，故永遠比恐怖的實體為好。

193

在本片中，李翰祥從頭到尾，大體都能以氣氛控制着觀眾的情緒。但因上述理由，一見實體，便成敗筆！雖然他這實體用得極少，兩次是老妖的原形，一次是讓老妖和劍客對打一場，但這三次都是敗筆，使觀眾自無限退到有限，覺得不過如此了！

這類影片，情緒操縱在導演手裡，演員只要型對，反應恰當便可，故難作也不必作深刻的批評。樂蒂飾聶小倩型和反應都好，趙雷飾寧采臣型不錯，但反應嫌遲鈍，不足符合劇情要求的節奏。楊志卿（飾劍客燕赤霞）與唐若青（飾老妖）都稱職，劇作者王月汀客串了一番，倒也不差，餘者便無甚可說。姚敏的音樂與何鹿影的攝影，都大有助於全片的氣氛。盧世侯的服裝設計，用色甚好，我個人尤其欣賞他在樂蒂身上用的金色和黑色。錄音則有一個大毛病，樂蒂奏琴一場，遠近不分，使引人入勝的感覺，全不存在。

一九六零年八月二十六日

楊貴妃 一九六二‧邵氏

《楊貴妃》上演以來，每天的賣座紀錄，都居全港劇院首席，照目前的統計，已超過《風雲群英會》（Spartacus, 1960），在國片中可說很難得；關於它的評論也特別多，雖然未必是好評，至少說明了它獲得知識分子的注意：一般說來，我們的高等知識階級，是不大注意國產片的，因此通常也就評論不及。

這大體說明了一點，本片供「俗賞」有餘，供「雅賞」不足，一張片子的最高目標，應是「雅俗共賞」；自然，這已經比有些雅俗皆不賞的片子高明了。

供「俗賞」有餘的原因，是「形式美麗」的百萬港元究竟有它的效果；而百萬港元花下去，供「雅賞」不足，則是編導人員才識有其不到之處，雖不說內容空洞，至少是不夠紮實，才在知識界中引起了那些筆下和口頭的不滿批評。

這些批評之中，以形諸筆墨的來說，雙蘇的一篇（載於《天天日報》）文字最犀利，常有一針見血之論。如說朱牧（飾一個校尉）的戲重於李麗華（飾楊貴妃）——這自然不是說李麗華的出場少過朱牧，而是說如此重大的歷史事件，似乎只因楊國忠（楊志卿）抽了朱牧一鞭，他又多吃了些雞鴨魚肉，才經朱牧煽動兵變，造成馬嵬

坡的悲劇。

古人論史學者有所謂史識，這就是編導人員的史識問題。一個王朝的由盛而衰，其中必有較深較廣的原因，

唐朝的中衰，是由於社會富庶繁榮已達極峰，於是使人就於逸樂，文學和音樂也就是逸樂的高級方式，而楊貴妃

和唐明皇，便是這時代的突出代表人物。安祿山屬於少數民族（蠻夷），他看到了唐室的逸樂生活，從嫉妒中生

出取而代之之想，這就造成了「安史之亂」。處理一部如《江山美人》（一九五九）的民間故事（雖然其中也出

現了皇帝，但「遊龍戲鳳」基本上是民間故事）片，只要「小處著手」來找戲劇性；但要處理一部歷史片，便非「大

處落墨」不可，不能先挨一鞭，化裝一條傷痕算伏筆，然後為了些雞鴨魚肉，而來大動干戈。

但本片的編導人員，對於這一類的批評，是應引以為喜，不必以為憂；因為一張國產片在知識界中引起如此

的廣泛的評論與批評，尚是前所未聞，足證國片已開始受到知識界的注意。而能引起注意，當然是有值得注意的

處所，這就是導演李翰祥在美工方面的成就，確實使本片有了美麗的外形，如果這部片子拍得一塌糊塗，根本就

不會有人對內容作更高的要求；所謂「春秋責備賢者」，知識界還是把李翰祥作為「賢者」來責備，如果是個拆

爛污的國片導演，知識界也不會要求他的史識的。

除我們自己知識界的評論之外，六月十一日《天天日報》轉載的美國《綜藝週刊》（Variety Weekly Magazine）

五月三十日星期三的一期上，「康城電影評論」欄中的一段評論，幾乎可作為本片的餘論：「這是描述一個古代

帝王及其寵妃在朝廷陰謀與士兵叛變中的故事的一套多采多姿影片……這套影片場面熱鬧，雖然言語隔閡，卻可

以爭取美國觀眾，只是藝術評價，未必討好。……片中的激戰、搶掠、朝廷儀節、愛情場面，有些甚佳，但太倚

賴於大場面。

「彩色是好的，導演手法奢華，製片曾花重資，邵逸夫的出品在亞洲應大有作為，日本導演溝口健二多年前

曾與邵氏中日合作拍過同一故事的戲」[1]，在人物深度與氣氛上，這一部不如上一部。」

關於這方面的不夠使世界影壇，以至我們自身知識界滿意，邵氏當局似乎也有覺察，也許因為「木已成舟」，

無從補救，只好在前面加上一段賽珍珠撰寫的序言字幕，介紹本片的時代與人物，略述題旨所在。

但在本片上演以後的評論，並不正確也不是沒有，如說服裝不對之類，這是看慣了「大戲」裡的「古裝」之故。

其實在這張片子裡，最正確、最沒有問題的就是服裝。李唐原出胡人血統，唐室的飲食起居、宮廷服飾，甚至男

女關係，都有深厚的「西域」（包括印度）影響。有問題的倒是佈景，這裡的宮殿是以故宮為典範，故宮是明清

建築，正像我們一般古裝以明裝為準則的錯誤，唐宮的建築應是西域——印度風格的。至於堂堂相府，所謂「侯

門深似海」，正像我們一推窗便看到鑽石山那樣的街道，更是為拉進那個「四季相思」調的「曲筆」了！

還有甚至懷疑到本片在康城影展「究竟有無得獎」，前面說本片編導者缺乏史識，這卻是缺乏常識的懷疑。

我並不供職於邵氏宣傳部，手頭上沒有得獎的證據，也未看過那些證件，不過不需要，因為僅以常識判斷，像邵氏這樣一個機構，決無未得大會正式通知，便公然自稱得獎之理；中、英、美、法幾國的大通訊社如路透、法新、合眾等，會一齊報道一個並不存在的「最佳彩色獎」，更是出乎常識以外的事。《綜藝週刊》未提及《楊貴妃》得獎，不等於《楊貴妃》未得獎，這也是常識的邏輯。縱退一萬步而言，即使《綜藝週刊》說《楊貴妃》未得獎，不管它如何權威，其可靠性還勝過世界各大國的通訊社嗎？

正如前面所說，《楊貴妃》的成功，形式多於內容，得個「最佳彩色獎」，倒是不用懷疑的。

一九六二年六月十六日

1，溝口健二執導的《楊貴妃》，於一九五五年公映。

論李翰祥

將參加康城影展的《楊貴妃》（一九六二）的導演李翰祥，在今之導演群中，是一個霸才；惜乎有點雜而不純，正如一個錦袍銀甲的霸王，袍角下露出了一把算盤！

藝術是人格的反映，人有霸氣，藝術才有霸氣，一個人本身小家敗氣，即使拍片的老闆有「金」可「揮」，他也會「揮」得寒酸相；李翰祥能把邵氏的錢，揮金如土，《楊貴妃》僅日本一趟外景（拍片中的戰爭場面），便用去港幣六十萬元之鉅，就因為他私底下用自己的錢也揮金如土。

李翰祥確把國語片的古裝戲帶進去一大步，我看過《楊貴妃》的試片和《武則天》（一九六三）（也是他導演的戲）的片段之後，曾戲言：「有這兩張片子出來，《江山美人》（一九五九）應該燒掉了。」他更早導演的《貂蟬》（一九五八），自不消說，因為一直到《江山美人》為止，中國的古裝片，一切服裝、道具、佈景、化裝，還脫不了舊戲的影響，很少人能直接到史料裡去鑽研；《楊貴妃》、《武則天》（還有未完成

的《王昭君》（一九六四）則已「脫胎換骨」，徹底擺脫了那似是而非的一套。

嚴格說起來，作為電影導演，李翰祥並非舉世無雙。論戲劇的掌握，他不如岳楓，論鏡頭的運用，他不如陶秦；但如作為一個古裝片的藝術指導（art director），他可說是當今權威，即使外國要拍中國古裝片，找他去做藝術指導，也是最恰當的人選。他在這方面的成就，與他私人的「揮金」有關，凡能供研究古代文物參考的東西，只要他見到，不管價值如何昂貴，他就是舉債求之，也在所不惜；這方面的功夫，沒有任何一個中國導演，有他下得深的。

所以他的古裝片，鏡頭位置都可以無所謂，正如他自己所說：「擺在哪裡都好看」；他的戲縱橫跌宕，無不得宜，故而我說他是霸才——他這人，獨立製片用不起，電懋不能用（因不合主事人的「持重」性格），今日影壇上，能用他的只有邵逸夫而已。

但所謂「月滿則虧」，「福兮禍所伏」，一個人的優點同時也是缺點，失敗的因素從來就埋伏於成功之時。；李翰祥是縱橫之才，凡一切「霸才」，都有雜而不純之弊。他縱橫奔放之下，《貂蟬》裡就有了脫衣舞，《楊貴妃》裡就唱了《四季相思》，《武則天》

裡武則天對徐有功一篇對白，眼睛如何如何，下巴如何如何，活像王爾德（Oscar Wilde）

的《莎樂美》（Salome）看約翰頭顱的詩句。

這二「神來之筆」，目的是取悅觀眾，取悅觀眾並不錯，但要從戲的全局下手，出

一些花招，是向觀眾弄權術，便非正途——這裡又有藝術和人格的一致，凡霸才都有弄

權術的嗜好。

權術有時有用，例如《手槍》（高立、李翰祥，一九六一）本是死症，就靠他的權

術救活（加插許多旁支，用大明星客串），但權術必有時而窮，這也是無待深論的常識。

錦袍銀甲，霸王之姿，卻是內藏算盤，別人不防他「粗中有細」，很容易「掉進」，但

一陣風過，吹起衣着，露出了算盤，法寶從此失靈，一切權術，都可作如是觀。

權術可以起家，但不可久恃，這就是所謂「逆取順守」，「馬上得天下，不能馬上

治之」的道理。彩色寬銀幕、大場面、宮闈、戰爭、脫衣、出浴、服裝、佈景的考究，

到《楊貴妃》、《武則天》快到盡頭，今後縱能精益求精，但突變式的進步恐無可能；

極盛之下，最難乎為繼，今後只有掉轉頭來，「高明柔克」，從放而收，下沉潛深入的

功夫，反博為約，去其雜求其純，然後才能從「縱橫家」成為真正的藝術家，從「霸才」而成「王佐之才」。

一個人的成功，半賴才智，半賴機緣，李翰祥有才智，有機緣（遇到能用他的人），在今日國片人才缺乏的情形下，實深望他好自為之！他「揮金」的另一面，是「揮金結客」，座上客常滿，杯中酒不空；「大丈夫得意之秋」，最易生驕心，驕心一生，便耳聽諛辭，目迷巧色，「馬仔」來而諍友去──世上許多「眼看他起朱樓，眼看他樓塌了」的悲劇，無不望此而起。

人才不易得更不易培養，毀之卻在一旦，個人的才智機緣之外，還有百萬鉅金才培養出李翰祥今日的經驗和地位，所以也就特別值得他自己和別人寶愛！

從本文起，我將逐個分論現時國片導演，或限於篇幅，一篇論之未盡，並可再論──文中自不免有所褒貶，但用意在勸善規過，共策國片之百尺竿頭，更進一步也。

一九六二年四月二十三日

三、論易文電影

血灑情花　一九五九，華僑聯合

這大約是一九五三年拍的片子，不但因為劇中的洪祖鈞劫機案，是發生於一九五二年除夕，而且從片子的編、導、演及技術上也可以看得出來。對於導演易文，女主角鍾情與葛蘭，本片都應作為他（她）們藝術的一段歷程來看，不足以此衡量彼等今日成就。在攝影、配樂及其他技術部門來看，也可以看得出這五年來，香港國語片的進步。

至於以選擇題材來論，倒無甚進步可言，目前國語片選擇題材，往往是一些「架空」脫離現實的東西，本片倒是一個活生生的真實故事，如肯發掘，也可接觸較深的問題──雖然，本片在處理這個題材上，可議之處還是有的。

我們都看到過當初報紙上刊載的洪祖鈞劫機事件，但對他其餘的事情，卻無所知。本片的故事，想必有其事

實的依據，因有菲律賓華僑參與製片工作（我在片頭上看到有張良三的名字，職務未及看清，但識此君是位菲律賓華僑）。大致說洪祖鈞是一個二十二歲的青年學生，因與一同學相戀，而此女同學為有財勢者所奪，受激而奪警槍逃亡，槍傷此他認為負義的女同學，混入民航機，在空中槍殺機師，脅副駕駛員改飛大陸之廈門，終遭自由中國軍機攔截，迫降金門，移送返菲，受法律制裁。

洪祖鈞的行為，自然應有他心理上、思想上的根源，以愛情這一導火線而爆發，這裡面存在着這一代的青年和許多社會問題。本片中，在這一方面只是一掠而過，僅着重在他戀愛問題上有感而發。在本片前半段，編導者對他付予甚多同情，但後來又一再強調他的「犯法」，應受制裁。由於編導者的態度不夠明朗，觀眾對人物的同情與否，也就陷於迷亂之境。加之以王豪來扮演這一角色，王豪本是一個好演員，但來演此角，不僅年齡不合，而且他的外型近於厚重一路；這洪祖鈞以他所行來看，即就片中的「表面現象」，無論如何，至少該是個少年輕銳、慓悍衝動的人（因所愛被奪之人多，而因之殺人劫機者究屬少見），發生在王豪這「型」人身上，更使前述的迷亂，為之加深了。（說句笑話，如找格連福特（Glenn Ford）去演保羅紐曼（Paul Newman）之「霸王阿飛」（Somebody Up There Likes Me）也）。

以技術方面來看，因是當年作品之故，有些地方剪接得不太緊湊，不僅拉鬆了節奏，而且暴露一些弱點（如看出幾張報紙的「剪貼」）。作為一個悲劇，攝影的調子，也嫌過於明朗。配樂已不高明，而三支插曲，既不夠

205

爵士味道，又不合古典風格，是不及今日的水準的。

一九五九年一月十八日

青春兒女 一九五九，電懋

捆在中國電影事業身上的繩子真是太多了：狹窄的市場、不健全的觀眾、未完備的發行網（看看本港演國產片的那些破戲院已叫人不寒而慄）、短絀的資金、小得與國際水準不成比例的攝影棚，和簡陋的設備。能將這樣一件現代企業，以手工業的方式來進行，已叫人佩服中國人的克服困難的本領。所以我在影話中寫到國產片，無一次不懷着不忍之心，惟恐下筆過重，尤其是對於更遭受這些困難的壓力的「獨立製片」，而對那些為了「立場」，一次不懷着不忍之心，惟恐下筆過重，尤其是對於更遭受這些困難的壓力的「獨立製片」，而對那些為了「立場」，扯高嗓子唱高調，大叫「浮淺」之類的論客，不勝憎惡。但本片是電懋的出品，作為一家大公司，前述的壓力自然較輕，也易於集中較多好的人才；事實上電懋出品的態度也較謹嚴，不僅顧到市場的普及，也注意到藝術水

206

準的提高。所以為了對它的期望較高，願意深說一點：雖然以國產片的大體水準來論，本片已是一張很不壞的片子——所謂「責備賢者」，也惟「善人能受盡言」也。

正如片名所表現，本片是一張描寫學生生活的「青春兒女」的故事，葛蘭、林翠是兩個初入大學的女生，前者愛音樂而後者嗜運動，偏偏她們所愛的男同學喬宏與陳厚，愛好與之相反，於是喜劇的糾葛因之展開，最後在人人應求「平均發展」的主題下圓滿解決。首說編劇：作為學生，「平均發展」不能僅指課外活動，但我們在片子裡看到的，只是葛蘭也去參加運動，而林翠參加了歌詠團，我們都看不到她們讀書！遂使這「平均發展」有捨本逐末之感。這一點，剛放映過的《學府春色》（Bachelor of Hearts,1958）就高明得多，它對男主角的用功讀書，有強調的描寫，而同時不礙其喜劇趣味，這是主題上的問題。至於人物上，片中開始描寫了兩人的家庭狀況不同，葛蘭是出身於中產之家，而林翠出身豪富，但這一層對於人物的發展，和性格的完成，似乎並無影響；這樣不僅使人物的血肉與立體感，為之減弱，也使她們家庭生活的描寫成為浪費筆墨。說到全片的氛圍，這雖非全屬編劇的責任，但在基本的上課情形、人物的心理和生活的描寫上，使人感到像是高中，而不像是大學；這種感覺，我想本片的觀眾裡受過學校教育者都會有，不知為何同樣受過這些教育的編導者會未曾覺察？

再深一層說，這是牽涉到主題，因為「平均發展」這一教育目標，最重要是在中學階段，大學卻應該是發展專長的教育，如《學府春色》中要男主角找到自己，則是更合大學教育的精神的；因此大學生是不像本片中要一

起上音樂課，而中國文學系的學生，也不會去做生物學實驗也。易文、王植波兩位都是讀書人，我這淺見，質諸高明以為如何？

次論導演：易文的導演，一貫長在「清新」，沒有某些只重經驗的老手們的匠氣；我最愛他在《曼波女郎》（一九五七）裡，喜劇中的一點深沉味。但本片裡這種深沉味似乎多了一點，因為這裡的葛蘭只和女同學吵了一架，並非有《曼波女郎》中的身世之痛；而且用得不如《曼波女郎》中有對照效果，反而妨礙了全片的喜劇節奏。

在喜劇中，節奏是本，噱頭笑料是末。以本片論，似乎導演運用噱頭笑料，勝於節奏。我之談節奏，本已被那些「論客」作為筆下諷刺之資，這東西確也撈摸不着，可以感覺，而難具體說出所以然。本片令人感到節奏不夠喜劇的明快，一定要具體說的話，也許是調子慢了一點，鏡頭也分得長了一點；這裡還牽涉到攝影——即是以喜劇論，本片的調子嫌暗。

再談表演：由於電懋的實力，本片可謂人才濟濟，王萊、陳芸、沈雲、田青、吳家驤、陳又新、李英、高翔等等，都在大材小用下而各作了不壞的演出，其中吳家驤一反過去的戲路，演一老年人而甚日穩練。陳厚與喬宏的戲份也不算多，但各有光芒；如以他二人比較，則喬宏重於人物的刻畫，而陳厚優於喜劇的「點送」。「雙頭牌」的兩位女主角，戲的比重上葛佔優勢，但我私見以為演出上林優於葛，林翠爽朗矯健，演出了一個年輕的女運動家的風貌，而在葛蘭身上，卻找不出一個愛好藝術而又從不太富裕的環境中，多少經過一些奮鬥而成長的少女的特質——當然，這裡也有着劇本對人物性格刻畫的問題，責任並非全歸諸葛蘭的。

最後說到音樂，我對綦湘棠的看法（自然僅是從他的作品裡，此外一無所知），是他乃以古典的訓練寫爵士，所以他的爵士作品中有古典味，與姚敏的純然爵士風不同。而葛蘭之唱，也是寓古典的訓練和情味於爵士中，與綦湘棠的曲趣十分配合得宜。

一九五九年二月二十四日、二十五日

空中小姐 一九五九，電懋

有些「影評家」，實在該去寫政論的，例如《玉女私情》（唐煌，一九五九）這張片子，問題自然不是沒有，但決不是在王引究是「左」或「右」派作家身上，如這種「影評」裡要追究的他究是「為人民服務」，或不是「為人民服務」之類；這部《空中小姐》在片子本身的藝術上，其實是問題很多的，可是這些「影評家」都無興趣去討論這些，還着眼在其中介紹台灣風光一段，大歎什麼「反共抗俄撲空」等等，其實，依我看，「撲空」的倒是這些「影評家」，「撲」來「撲」去，只「撲」着些與本題無關的「政治」，對片子本身的藝術（按說這才是「影評家」的職責），全然未曾「撲」到，其「空」無比！

209

《空中小姐》的故事只是穿針引綫。仗這來串起台灣、曼谷、新加坡三個地方的風光景物，介紹予觀眾，並描寫了空中小姐的訓練、服務、與生活；所以，首先決定的前提，是你有沒有去看風景和瞭解空姐生活的興趣？如果有，則本片可予你相當的滿足，尤其是風景部份拍攝得很美；如果沒有，則本片根本不值你一顧。而拍攝這樣一部片子，是否有價值？就看大多數觀眾，對如此的題材，有無興味。

說到片子本身藝術方面，首先是人物問題，這類片子，故事既簡單，作為骨幹的是人物性格，而本片的編導易文，也顯然在這一方面着力；這裡寫的主要是五個人：倔強好勝的葛蘭、「吊兒郎當」滿不在乎的葉楓、內向羞怯的蘇鳳、剛愎暴躁的喬宏、誠摯老實的雷震，而寫的結果，三個輔助人物，優於主要的葛蘭和喬宏，所以反使蘇鳳與雷震，平平穩穩的演來而無疵可摘，葉楓演了「對工」戲而特別突出，葛蘭以倔強好勝（劇本的介紹）的性格，而老被安排在受委屈的情勢下，卻忍受多於爆發，將本來可以引起的衝突高潮，一次次平平放過，稱職而不出色，這無論就人物性格與女主角的份量來說，都是不夠的。喬宏演來尚屬自然，不「作小生狀」，就表演來說，已部分掩蓋了人物的缺點──這人物實在寫得莫名其妙，他既愛葛蘭，為何處處對她故意折辱。難道他有虐待狂？本來，寫一個變態人物也是可以的，但必須要有心理根據，而這種心理因素，是要在戲的情節表現出來，不是一兩句輕描淡寫的對白可以交代過去，使觀眾接受的；至於劇作者將如此怪人予以肯定，好像不以為非，更使觀眾難以接受了。

210

其次是導演的蒙太奇藝術，也可以說「連接藝術」，本片極少用「化」與「淡」，這本是現代電影藝術的趨向，不可謂非；但「連接」的方式，仍應多方變化，不能每次都是先一句對白說「香港正有大雷雨」，下面就是雷雨；先一句對白說「曼谷的神廟」，下面就是神廟，這樣的蒙太奇，豈非成了刻板文章？再者攝影的光與色的問題（本片是彩色的），本片色溫的把握，與光的「接」，都太差了，尤其是招考空中小姐一場，大廳如此亮，接到辦公室裡忽然其暗無比，而近景又是亮的，「跳」得實在太厲害了。

一九五九年六月十四日

香車美人 一九五九，電懋

藝術是多少要求永久性的，一部抓新聞眼的作品，在新聞性過去以後，反而會看着有些地方不順眼，甚至為這些新聞性的東西，影響到全局，則是更不值得了，看《香車美人》，就有若干這種感覺。

211

這是香港那年選「香車美人」時候拍的片子，但到現在才上映，香車美人早成明日黃花，只在片子裡留下並不高明的跡象。平心而論，這部片子主張夫婦間應以愛情為重，而不該重視物質享受，這主題是很見健全的，導演在一個狹小的範圍裏，在鏡頭運用上，能如此「化開」，可謂不易；主要演員的表演也很說得過去；可是就被那輛「香車」拖死，萬多呎的膠片，只在一部「香車」上糾纏，無論本領究屬不夠，於是演員的表演，自無法求深求廣，導演為了「化開」，只好拚命在鏡頭角度的新鮮上打主意，有時就流於詭異感到不舒服了。例如俯攝之多，本片恐是創紀錄的。然而這些俯攝，表現了什麼呢？什麼情緒？什麼氣氛？什麼意境？除了為鏡頭角度變變花樣之外，是說不出什麼道理的。

如果能擺脫這部「香車」——把它只作為物質享受的象徵，而把愛與物的衝突寫開去，多方表現，求深求廣，本片的成就決不止此！而那場「香車美人」的選舉，在事隔甚久的今日，看去只是俗氣無聊，過氣惹厭而已。

片子說的是一對青年夫婦（葛蘭、張揚），因為葛蘭舊日情人（雷震）向他們兜銷了一部車子，惹起許多煩惱，最後把車賣掉，才天下太平。除了上述的大毛病之外，可稱道之處也不少：主要的，第一是擺脫了國片過去追求曲折故事的死症，能選用故事簡單，着重在小情節上的題材；其次，以細膩筆調，寫夫婦間日常情趣，親切自然，不再專找「驚人之筆」，像以前國片那樣脫離現實的「語不驚人死不休」——這都代表了國片的進步現象。

三個主要演員，葛蘭的會做戲，自是今日女星中之表表者，只是她的表演，永遠缺一點什麼——也許可以說是缺少發自內心的真摯；張揚算是自然、生動，同樣也沒有內在（他的內在應是表現一個在社會上掙扎向上的青年的心情，才可使情與物之衝突有深度）；雷震角色寫得貧血，表演自無從說起。

一九五九年七月十六日

二八佳人 一九五九，電懋

中秋節上映的國片，迄今仍在放映的只剩本片，猜想應該不差，看了之後的感覺，是「過得去」，可見今日的國片觀眾，要求不苛；但由此卻反證那早就下片的片子是「太過不去」，足證「僥倖一時」之不可恃，如因此而「勝利沖昏頭腦」則更糟。《二八佳人》的主演演員之脫穎而出，是按部就班的，而編劇秦羽和導演易文，如眾所知皆是讀書人，所以都有個基本水準在，離譜不到哪裡去也。但願這種事實，能予國片影界中一些「僥倖者」以警惕，從此重新檢討，再下苦工。否則，僥倖有成，就自以為是「實至名歸」；遇到挫折，便怨天尤人，好像

213

總是別人害了他，是一輩子也不會長進的！

本片顧名思義，便知寫的是小兒女的喜劇，秦羽（亦孚）所擅長的，也正是這類題材，因為她本身是個年輕的女孩子，對此熟悉；越過這個範圍，就非她生活體驗所及，看着有些招架不來，流於空想了。情節是所謂「誤會的喜劇」，林翠的哥哥雷震和與她家不和的鄰家女葉楓戀愛，林翠為了掩護他們，鬧出一場大笑話；至於她自己和張揚的戀愛，雖說他們排名在前，在片中只是副線。

比起某些只會擺架子、飛媚眼的國片女明星，會「全身做戲」的林翠，演天真嬌憨的「二八佳人」，自優為之；美中不足的是劇本沒有把「二八佳人」的心理寫足，寫的只是行動，因此本是主題的「二八佳人」是否應談戀愛的問題，在片子裡模糊得很，本片因此也只成為一個逗人一笑的鬧劇，如以英文片名「太年輕去做愛」來說，則更「不對題」了。

葉楓在後進女星中，演技以自然而有韻味見長，本片中她可做的戲不多，故能看到的還是她的風情韻緻，這方面她永遠是出色的。張揚、雷震同樣地無甚戲可做，故只是稱職。一向不善演戲的田青，在片中改了戲路演個傻小子，雖略過火，卻比他以前任何戲都好。幾對父母：林翠的父母劉恩甲和王萊，葉楓的父母李英和劉茜蒙，田青的父母吳家驤和馬笑儂，都是喜劇的上佳「綠葉」。但最突出的還是葉楓的幼弟秦康，幾乎連林翠的鏡頭也

搶了，難得的是喜劇的「點送」恰好，這種節奏感對於一個孩子，本是很難領悟的，這個「小搗蛋」確實不凡！

在導演方面說，本片是易文片子中較「順」的一部，鏡頭和蒙太奇沒有什麼賣弄，但是流暢順適。

一九五九年九月二十七日

姊妹花 一九五九，電懋

十幾二十年前，有一張同名的片子，是明星公司出品，胡蝶、鄭小秋主演，導演是鄭正秋，這部片由胡蝶一人兼飾兩角，在當時是很轟動的，可是我現在一點也記不起裡面說的是什麼，所以無法與本片做比較。

本片的「姊妹花」是葛蘭和張小燕分飾，張小燕是亞太影展的「最佳童星」，但是以台灣出品的片子得獎的，這還是她在香港的第一部戲，這小女孩在年紀很小的時候，已在台灣大出風頭，但不是電影而是芭蕾舞，拍本片

215

的時候，大約是十歲。

她恐怕是莎莉譚寶（Shirley, Temple）以後最會做戲的女童星，可云滿臉是戲，渾身是戲，其缺點也和莎莉譚寶一樣，太懂做戲，而無一份內在的真純之情，看看像個「小大人」，殊少赤子之心。這次妙在同她合作主演的葛蘭，也正是個「大型」的她，優點與缺點是全然類似的。但是，她佔了人小的便宜，在片中搶盡葛蘭的鏡頭，同時她跳舞的技術，尤其神情也確比葛蘭好，尤其在末場「奇形怪狀的先生」那場舞，她臉上神情之好、身上的韻律，都使葛蘭相形失色。

故事是中國式倫理悲劇老套底子，加上一層「時式外衣」。父（吳家驤）母雙亡的一對孤女，姊姊（葛蘭）為撫養妹妹（張小燕）去做歌女，被人誤會她與夜總會經理（高原）有私，幾乎使她的愛人（雷震）同她決裂，更嚴重的是張小燕也因受同學家長的影響而恨她，最後自是姊妹間誤會解開，言歸於好。

類似的故事在國片中雖已「自古」在拍，但中國觀眾對這類戲大約永遠有「胃口」，何況「時式外衣」也可吸引到一部份觀眾，故我想本片應能賣座。導演易文處理本片則不如他前一部《三八佳人》（一九五九），原因一是劇本不「圓」；喜劇不必求處處合理，悲劇則非合理以取信觀眾不可！連他我已發現有兩位（另一位我以前在「影話」中提過¹）編劇出身的導演，拍別人的劇本時，其成績反較編導合一時為好，這也是很玄妙的事。二

216

是本片的蒙太奇大有問題，幾乎全片都用「劃」（也有譯作「掃」的）來連接，這用在喜劇中有時得屬恰當，如

比利王爾德（Billy Wilder）在《人們喜歡熱》（又名《熱情如火》，Some Like it Hot，1959）中就用得極好，用在

悲劇裏便破壞了節奏的圓順流暢，也減少了低迴纏綿的韻味（如葛蘭、張小燕由舅媽家出來，如果是歡喜蹦跳而

回，自然可用「劃過」，但她兩人是滿懷心事，悶悶不樂地慢步，則「劃」就不合節奏，不如老老實實用「化」

來得合於氣氛；看着順適舒貼），我以為「化」、「淡」未必就是手法舊，不用「化」、「淡」也未必就新；節

奏快固是新派導演的趨勢，但這一切都得看「戲」而論。主要是合於戲本身的情調氣氛，不是避用「化」、「淡」，

東跳西接便是「新派」！看《魂斷奈何天》（The Diary of Anne Frank, 1959）佐治史蒂芬（George Stevens）的「化」，

餘韻悠長，可以思過半矣！

1，張徹此處所指的，大概是陶秦。

逃亡四十八小時 一九五九，電懋

與我昨天談的《虎穴煞星》（*No Name on the Bullet*，1959）相同，這也是好題材而處理得不夠好的片子。當然，就題材本身說，如在西片裏，也不算怎麼突出。只是歐美現代偵探小說（或應正名為「犯罪小說」）的一般格局，從犯罪行為中寫人性之善惡，但在國片中，像這樣的題材已不多見。

王引是一個劫匪，從警探圍捕中逃脫，因偶然的機緣結識了一個老貨車司機羅維，得到他的庇護和幫助，他的女兒林翠愛上了王引，王引終於為這父女二人的善良和純情感動，向警方自首──故事大體就是如此。

這題材如處理好了，有些效果是必然可以收到的，首先，觀眾會為這逃犯擔心，覺得他隨時有被捕之可能，造成懸疑和緊張。然後，從這緊張中看出人性的善、惡兩面：羅維、林翠的善，和勢利眼的林靜（飾羅維之妻）、馬笑儂和吳家驤（飾同住的婦人和經紀）的惡。王引徘徊於善惡之間而陷於矛盾，終於善性戰勝惡性，而去自首，觀眾至此鬆下一口氣，而帶着一份人情溫暖的感覺離去。

然而本片的編導易文想做到這點卻有心無力，一沒有為男主角安排足夠的同情、二沒有把警探的追捕作有力的表現，因之就缺乏了使觀眾擔心緊張的基礎，全片就有了鬆散、沉悶的感覺。寫羅維和林翠的善良真純部份較

好，壞在不夠含蓄。最後「說教」尤嫌太多，反使這份善良真純變成虛假與造作，減少了真實的人情味——但最差的還是懸疑與緊張，而且處處看得出編導者有心要製造這種氣氛而力不從心，如運用小孩玩假手槍等處，也許因這是多年前舊片，易文當時對導演技巧運用不夠純熟之故。

也因為是舊片，所以林翠的風貌，大異於今日，現時她演少女角色慣用的小動作和面部表情，那時還全然沒有，只有一種自然流露的天真純情，所以反覺較諸今日為純樸可愛。羅維也佳，只是被後來的「說教」對白多少破壞了人物。林靜和馬笑儂是同型人物，但馬笑儂演來比林靜突出。吳家驤的戲不多，稱職而已。王引則本片應在他十幾年前拍，那時他可能很合適，在拍本片之時，則已是十分勉強，這角色應是個身手矯健而有粗獷的男性美的人物，如現時的喬宏或趙明，否則林翠無對他一見鍾情的理由；至於說他是十年前的大學足球明星，則年齡也不合，因為在大學讀書時至多不過有二十歲出頭一點，片中應年在三十歲左右，而實際上一望而知他已是四十以上的中年人了。

一九五九年十二月十四日

219

女秘書艷史 一九六零‧電懋

這是一張頗好的國語片，但我不贊成片名拖了個「艷史」的尾巴。當然，這是為了生意眼，可卻不合全片的風格。這名字會使人以為它是喜劇甚至鬧劇，但其實不是：因為女主角李湄和她的愛人喬宏並未團圓，喬宏心臟病突發死去，升任副經理是不能補償她之所失的。葉楓那一套可謂「艷史」，但只是副綫，劇名該據主綫來定，而本片的主綫，顯然是李湄這一條。故本片着一「艷」字，是和《艷尼傳》（ *The Nun's Story* ，1959）的艷字，同樣地不妙的。

本片大體上近乎《冷眼群芳》（ *The Best of Everything* ，1959），但無該片綫索繁多，就是我前面說的兩條：主綫是女秘書李湄愛上她工作的那家公司的經理喬宏，但是喬宏沒有瞭解她的心情，等喬宏發現後向她求婚，正在籌備結婚的時候，卻因心臟病突發而死；副綫是另一個女秘書葉楓「遊戲人間」式的戀愛，「遊戲」的對象則包括那家公司的一個職員雷震，和一個董事李英，以及其他與全局無關的各色人等。易文寫這劇本值得稱讚的地方，是一不讓李湄喬宏團圓，二不讓葉楓有個「結局」，片子結束，她還是「妾身未分明」，大約還是要繼續「遊戲」下去，這些都不俗，可惜被這一「艷」減弱了。

導演也是易文，此君我與他無甚交往，但從作品中解其人，應該是極其聰明，但這一份聰明，他卻未能沉潛

220

而使之成為智慧。故他抓題材往往很好，拍起來老是只到浮面為止，就如蜻蜓點水，只是點到為止，戲剛要出來，

這一場已經結束，顧左右而言他，跳到別處去了！本片應是他近作中最好一部，但這功勞配樂的服部良一佔的比

他多了，因為服部的音樂，把易文許多只寫到浮面的地方，用音樂將情感抒發出來，使原來力有未足處「足」了，

意有未盡處「盡」了，配樂能到此境，足可當「大師」二字！報上本已屢見稱頌服部的文章，但說的不過是配樂

工作情形，如他指揮到高潮結束，銀幕上正好映出「完」字之類，我看了並不覺得怎樣，因為這一點「把握」，

是像樣的指揮者都應該做到的，看了片子中他用音樂抒發情感之有力，我才真正心服！

評國片常有「除了某某尚佳，其他演員都不行」之感，但本片卻相反地可説：「除了某某不佳，其他演員都

好！」（這不佳者是蘇鳳，她是語氣不自然加上國語欠佳，我在戲院中看本片時，左右觀眾有學她國語取笑的；

但我看她別的片子，沒有這麼糟的感覺，也許是本片其他演員整齊，反襯出她不行。）其中尤難能可貴的是李湄，

因她這角色是屬於「吃力不討好」一類；論戲她比葉楓重，是「主」，但她這人物是從靜態中去抒發內心（她對

喬宏的愛是隱藏的，如公然追求，便是「十三點」了），葉楓戲比她少，是「賓」，但她這人物是在動態中來抓

住外表就行！而在銀幕上，這種情形常易喧賓奪主，因為「動」的外表，總比「靜」的內心明顯討好：外國「大牌」

如加利谷巴（Gary Cooper），尚在《龍虎干戈》（Vera Cruz，1954）中被畢蘭加士打（Burt Lancaster）「吃」得一

乾二淨，便是此故。而李湄在本片中，卻有大將風度，能以靜御動，在溫婉、細膩、曲曲傳情中顯出凝重份量！

本片這一條主綫的「提」起來，實在要歸功於她的。

一九五九年三月十三日

快樂天使 一九六零，電懋

電懋出品，易文導演，汪榴照編劇，尤敏主演的喜劇，除她以外，尚有喬宏、謝家驊、王萊、李英、蔣光超、劉恩甲等人。

構成喜劇的情勢有多種，本片則屬「錯誤的喜劇」，寫畫家喬宏因為乃父李英病危，要他帶未婚妻謝家驊回家一見；他這位未婚妻乃屬「撈女」一流，出去應酬找尋不着，便拉了士多店的女小開尤敏臨時冒充。結果李英一見尤敏就喜歡她，一刻也離她不開，最後是李英的病好了，尤敏與喬宏也相愛了，喬宏便與謝家驊解約，而與

222

尤敏「弄假成真」。

在國產片中說來，編、導、演三者，都屬水準以上，是張輕鬆可喜的片子；但離盡善盡美，自然還有距離。

最大的缺點，即是這類「錯誤的喜劇」，從「以假作真」到「弄假成真」，其中有「真中之假」，有「假中之真」。

如尤敏去充未婚妻是「假」，但她對喬宏實是未免有情，這便是「假中之真」；如李英已知尤敏並非她的兒媳，

而偽作不知，就當她是兒媳，這便是「真中之假」。編、導、演三方面，都要把這真處假處，假中之真處，真中

之假處，清楚表現，含蓄中有交代，交代中又弄玄虛，戲便好看了；而本片在這方面並未做夠，真真假假，含糊

不明，也就減低了本片的喜劇性——這一點如論「責任」，導演是尤重的。

易文導演的《心心相印》（一九六零），據說極好，可惜我未曾看到，本片卻又犯了他的老毛病，就是到戲

要出來時，他便收束了，最明顯處就是遇雨宿在金家，蔣光超從謝家騨房裡爬到尤敏房裡，喬宏從尤敏房裡爬到

謝家騨房裡，李英起而大吵捉賊一處，觀眾都期待下面有一場大熱鬧，然而只有劉恩甲一釘窗了事。我覺得他和

本片的編劇汪榴照兩人都有「趣味太高」的缺點，「趣味太高」如何會是缺點呢？這同戲的格有關。「趣味太高」

必求淡雅，故在《家有喜事》（王天林，一九五九）中，汪榴照就以淡雅而勝；但本片的「格」，只在喜劇與鬧

劇之間（代替別人未婚妻這一事件，本身便是「鬧劇底」），於是覺得這個噱頭太低而去掉，那個噱頭太低而不用，

減來減去，全片就顯得空，不夠充實，乾淨有餘，趣味不足！解決這一問題，自然不是降低趣味，而是去掉「低」的而要找出「高」的來代替，《心心相印》之所以好，我猜想便是找到了之故。

本片最強一環，自是服部良一的配樂，從片頭開始，便有不同凡響之感，果然字幕上映出是服部良一（只是片頭音樂，有點似曾相識，不知是否部份採自舊曲？但因記不清，未敢妄斷）；他的配樂，可謂「以少許勝多許」，較本港一般配樂者用了較少的音樂，有許多地方是「空白」，但每一用，便大大幫助了劇情。其中最使人激賞的是從喬宏對尤敏在晚上說鬼時，先是恐怖但不強烈，仍是「喜劇底」音樂漸起，到尤敏因恐懼投入喬宏的懷抱，化為優美而抒情的調子，再隨畫面的「化」入天明，而音樂轉為明朗，三種情調的轉變，可說是「音樂的蒙太奇」，此外在轉接處，音樂都起了很大的作用，尤其是本片近結尾仍缺乏高潮，太「清淡」了，在那裡，服部良一的音樂，大大「推了一把」。

演員方面：尤敏甜美，喬宏自然，李英尤為突出，王萊、蔣光超、劉恩甲無大發揮，但都稱職；朱少泉、劉茜蒙兩個小人物造型均佳，落墨不多，但都精彩，只有謝家驊太弱，連言詞也還生硬。

一九六零年六月二十三日

224

《天倫淚》與陳惠珠的舞蹈

這是台灣中央電影公司出品，電懋發行的國語片，但導演易文，與男角王引、吳家驤，都來自香港，也可說「港台合作」；女主角盧碧雲，老影迷或許記得，她是當年上海的舞台名演員，與張伐、石揮、韓非等齊名，也拍過戲，如《母與子》（李萍倩，一九四七）（男角為張伐），就是那時膾炙人口的名作，現在他嫁了一位空軍，留居台灣，已很少在銀幕或舞臺上露面了。本片也用「客串主演」的名義。

隨片登台的陳惠珠，是本片的第二女主角，她原非職業演員，她是台灣的游泳名將，十五歲之年，便以「一門三傑」姿態參加省運會、打破百公尺仰泳紀錄奪標（她的兩個哥哥，一個是長距離泳將，一個是拳擊冠軍），成為體壇的風雲人物。同時她又自幼習芭蕾，由於這些條件，遂為中央公司羅致而上銀幕。她在體壇上成名時，我尚在台灣，但我至今不認識她，從她的家世出身上想像，應該是淑女，也許還是個天真未鑿的小姑娘也。

所以，這一次登臺，我昨晚在「仙樂」看她跳了三隻舞：「禁宮艷舞」、「火祭」與「哈哈」，我就發生一種感覺：由於她的芭蕾基礎，後來又曾在日本「東寶」受過現代舞訓練，論她舞姿之佳、動作的節奏優美，在港台女演員中，可謂不作第二人想，何況她還有一個青年運動家的身材。但她卻無這一類「艷舞」的「艷」感，看

225

上太天真、太純潔了，於是就「艷」不起來！也許節目如此安排，是為了遷就觀眾，但我以為這種遷就，未必是最高明的辦法，因為觀眾要看的是不常見到的東西，陳惠珠既有古典舞訓練，而她的年齡教養與氣質又不是跳「艷舞」的材料，何必捨長用短，與夜總會表演爭勝？如果時間還來得及，我倒願意建議為她安排節目者，不妨重新研究一下，另行安排一些合適的節目，說不定效果更好，雖說現在賣座情況，也頗不惡。

至於《天倫淚》這張片子的本身，寫的是父親（王引）當年犯法入獄，母親（盧碧雲）撫子長大（兒子由台灣的演員唐菁飾，陳惠珠飾其同學女友）；王引出獄後與盧碧雲重會，唐菁不知他是生身之父，以為母親失節，憤而離家墮落，王引為救愛子，重又再蹈法網，唐菁方始覺悟，這一類「倫理悲劇」，在國語片中不是新鮮題材，不算壞也說不上好。導演易文個別鏡頭的處理，有些地方極出色，尤以賭場為然，幾個從樓梯仰射，以及用梯階作前景，拍出唐菁走進木屋等鏡頭，構圖美，表現有力，而不流於「詭術鏡頭」之弊；可是論全局卻不夠緊湊，前半部更鬆，我想這毛病與劇本大有關係。

說到劇本，我的牢騷就多了！首先我覺得這張片子不應該題名《天倫淚》：這倒不是說它不合劇情，而因《天倫淚》原始台灣一齣極盛行的舞台劇，作者劉眼（他另一齣也在台灣極風行的《鼎食之家》，曾在港演出，惟劇名改為《世家子弟》），現已去世，本片實是改自另一齣在台灣並不風行的舞臺劇《天倫夢迴》，不知為什麼，

中央公司當局要用「天倫淚」這個名稱？固然，劇名沒有專利權，但《天倫淚》在台灣太出名了，何況作者已死，怎樣都該避而不用的！中央公司現時負責人李潔（本片由他監製），原任行政院新聞局第一處處長，對出名如《天倫淚》這樣的話劇，不應不知，為他設計的製片部門負責人更是圈內人，和我一樣的是死者劉垠老友，尤其不會不知；使人不得不疑心，他們是為了《天倫淚》內容反共，不能在海外發行，而又要藉助《天倫淚》在台灣觀眾中的號召力，於是用《天倫夢迴》改變了來「掉包」——這若是民營公司，未可深責，但以「中央」公司來論，是否該玩這種兩面手法呢？

話說回來，本片編劇蕭銅，是台灣作家，寫小說筆調學老舍頗有是處，但他雖也寫過不少劇本，卻是至今都不知如何分場，除了對白不壞，戲總是結構鬆散。本片還有一個最大的毛病，是全片的「戲劇點」，本在唐菁不知王引是生身之父，這類的情節戲，一定要抽絲剝繭，逐漸揭露內情，才有看頭，偏偏一上來弄一段回憶，將王引、盧碧雲的結合經過，王引與唐菁的關係，全都交代清楚，試問還看些什麼？前半部之鬆，與這回憶也大有關係，而且王引、盧碧雲這樣年齡的演員，硬要他們「時光倒流」，在回憶中演三十年前的青年男女，也實在令人不忍卒睹。

還有，唐菁、吳家驤雖都是不壞的演員，但叫他們去演大學生，儘管「倒流」得不如王引、盧碧雲之甚，究

竟也是過於勉強的事。寫大學生活也有問題，同學聚在一處，對唐菁喊：「一，二，三，小雜種！」只是小學生做的事！縱然原劇本如此寫，導演易文出身聖約翰，是道地大學生，應該瞭解，為何不改掉它呢？至於兩個老演員的表演，是盧碧雲勝於王引．因為同樣的「穩」，盧碧雲有情感起伏，而王引只是一「穩」到底。陳惠珠在片中跟進跟出，無戲可做，故也說不上好壞，當然，年齡、身份是合她的。

我現進電懋打工，中央公司更是「右」之又「右」，李潔、蕭銅諸君，也不消說俱是老友記，但我對本片，仍是照實直說，並不「曲筆」——由此可證我昨天評《西廂記》[1] 中，所說我的批評態度，並非空口自我標榜。我雖因合同約束，今後不可能多寫別稿，但既因興趣關係，維持這一篇說不上賺稿費的影評，還是要本着我一貫立場，不捧場也不攻擊，不圍於所謂「左」、「右」的圈子，不顧忌私人利害與情感，公公道道地寫下去，以不負讀者素日愛讀這一欄「影話」的雅意也。

一九六一年一月三十一日

1．上海越劇團演出。

228

論易文

易文是今之國片導演中，書生氣較重的人物，故他的戲長在雅潔，短在力有不足；善淡抹，不善濃妝，所謂「卻嫌脂粉污顏色，淡掃蛾眉朝至尊」，可為易文寫照。

正與李翰祥的霸氣縱橫相反，易文是清雅透逸的。他本人看來像一個書生，而氣質上也是書生；他的魄力遜於李翰祥，駕御大題材、大場面非其所長，故《星星、月亮、太陽》（上、下集，一九六一）雖賣座鼎盛，實際上不算是他的佳作，但他有的戲純淨雅潔，別具細水潺湲之致，而無泥沙夾雜之弊。

他的長短都在「趣味」好。因為「趣味」好，所以純淨；低級的，粗俗的，過火的，都被淘盡，不會在他的戲裡存留；但也正因為這一點，他的戲不夠過癮，沒有什麼「灑狗血」，足使人痛哭、狂笑之處，好像常常「點到為止」，一接觸即收斂，很少放盡，不能淋漓痛快，不時覺得他把戲輕輕放過──故他長於淡，拙於濃，宜細水潺湲，而不能如飄風驟雨。

是以戰爭宮闈、大刀闊斧之作（這正是李翰祥所長），非其所宜；但是他沒有「雜

而不純」之失，兒女言情，婉轉細膩，或是輕喜劇，都出色當行——總之，他是柳永而

非東坡。

我草此小文，似乎也受他的氣質感染——寫李翰祥非酣暢淋漓，不能盡其人；寫易文

卻只可含蓄蘊藉，方克稱其忠。

一九六二年五月七日

231

四、論陶秦電影

龍翔鳳舞 一九五九，電懋

許多國產片都標榜過國際水準，但卻少有真正能「合格」，即使是部份的。這一部《龍翔鳳舞》，有幾部份確確實實達到國際水準了，這在關心國產片的人來說，實在是值得欣喜的。

這是一張歌舞片，過去我們只有歌唱喜劇，而無歌舞片。有些自稱歌舞片也者，裡面的「舞」都是不忍卒睹的，此決非過火的話，凡「欣賞」過的人必有同感，主角已經只像「學生遊藝會」裡的表演，如果再多幾個臨記，那更是一副「五塊錢一天」的「行屍走肉」的賣相，一點點「舞味」都沒有的。這裡的舞是像樣了，不只主角，羣眾演員也有了「舞步」和「舞味」；雖然大部份僅是「流行舞」——但這卻是設計的人聰明的地方，因為我們演員今天已經有了「流行舞」的熟稔技術，和充分的情趣體會，可並非更深奧的舞蹈專家，就是以搭配的群眾來說，在香港找一些熟諳「流行舞」，和有「現代情調」的少年男女，來訓練一下，尚屬容易，超過這個就力所未逮；像《迷人的假期》（袁仰安，一九五九）中毛妹跳芭蕾，連僅僅一個的對手男角都毫無芭蕾訓練，變成「一枝獨秀」

232

狀，其不調和的刺目程度，也是屬於不忍卒睹類的。

但我所謂「國際水準」還不是指這個，而是說整個舞蹈場面的設計、背景、色調、情味的表達，確較好萊塢的一流出品並無遜色，尚遠在剛剛上演過的法國片《花都肉彈》（Tabarin，1957）之流以上。因為這些在國產片中有「超水準」的演出，反顯得僅如一般國片水準的歌有些「軟」了，這支舊歌的改編，除了有些地方的和聲加得不壞外，並不能盡「點鐵成金」之妙，「理想」上本應該這樣的。伴奏的音樂很夠「熟」，尤其「夏」中間幾個在銀幕上出現的「伴奏」男角，雖是「雙簧」，但卻有極好的「精神」。至於有人詬病本片的情節不夠完整，主題不夠明朗等等，我個人倒覺得不足為病：因為這些本不過串起這些歌舞的線，即在國際水準上，也常常不免此弊的。

演員陣容甚強（有羅蘭、林靜、吳家驤、蔣光超等），但主要是有李湄、張仲文、陳厚三人的舞；這三人的舞，也確在「此時此刻」達到「盡其可能」高的水準，李湄尤在「神情」上略勝一籌。至於三人的戲，陳厚有不壞的喜劇演出（跟錄音機裡的說話做表情一場，設想尤「絕」）；而導演者一個極聰明的安排，是將「戲」給李湄來做，而讓「美麗動物」張仲文「擺架子」，可謂善用所長。

一九五九年三月六日

233

三星伴月 一九五九，電懋

在國語片的劇本作者中，秦羽是與張愛玲屬於同一型的，她們都是聰敏機智的女性，都有頗深的西方文化的影響，都屬於現代都市；所以她們的筆下，頗為相似，都流暢俏麗，幽默機智，也同樣地有華彩而欠深刻。

前次的《桃花運》（岳楓，一九五九）是張愛玲的劇本，這部《三星伴月》卻出於秦羽的手筆，長處和短處正如前面所說，寫的是一個都市型的少婦，正是她自己熟悉的題材，人物雖經誇張，實際卻有所本，我們不是在都市裡常常可以看到像片中林黛這樣被男人嬌縱壞了的「懶惰的小廢物」嗎？會得只是花錢玩樂的一套，此外就什麼都沒有了——而這張片子，也就只寫了這一點，此外也什麼都沒有了；不過，就寫得漂亮俏皮這方面而論，在國片劇作者中，除張愛玲以外，是不作第二人想了。

故事圍繞這一少婦而展開，雷震是被她誤以為死去的前夫，陳厚是她現在的丈夫，喬宏則是「另一個男人」，這就構成了「三星伴月」。論人物，這「三星」都寫得比「月」弱，恐怕是受了作者本身是女性的限制，三個人物只隨着劇情而展開，本身性格都是紙上剪影——平面的，我們看不出他們的背景和他們存在於社會上之道，甚至他們怎麼賺錢來生活的？（陳厚雖被寫成經理，但沒有一點像。）故事開始於雷震歸來，二男奪妻，結束於兩

234

個丈夫都受不了林黛的驕縱，離開了她，而她投入能教導她不作「小廢物」的喬宏的懷抱。

導演陶秦，是國片導演中唯一在手法上較接近歐洲風格的，其餘都較傾向於美國風。本片的手法令人想起法國喜劇，演員表演的處理，也近乎法國喜劇的風格，流利而浮華，這種風格，自以陳厚最優為之，次為林黛，雷震就顯得勉力追隨，反不如喬宏「以靜制動」，以樸素自然而達到「以拙御巧」的別具一格的效果。

一九五九年四月二十五日

千金小姐 一九五九，邵氏

事先看了別的影評和某一些人談到本片，似乎對本片頗有微詞，故過去看時抱的希望不高，但看完之後我卻有與他們全然不同的意見。

我不是說本片無可議之處，不過整體說來，這張片子是表現了國語片進步的一面，攝影的技術是達到現代水準的——導演的蒙太奇是符合時代趨向的，而且一看就知是用過功夫，精心設計過，決非那類腦裡想着像《夜半歌聲》（馬徐維邦，一九三七）的「半世紀」前的東西。

說的就是個「千金小姐」的故事：林翠是富家的獨生女，被父親李允中驕縱得不可收拾；她讀書無心，談戀愛的興趣卻濃厚。她的戀情徘徊在有夫之婦的中年人嚴俊，和「阿飛」少年張沖之間。最後張沖為了妒忌嚴俊，故意弄壞了他車子的剎車掣，險些送掉他妻子高寶樹的性命，而使林翠幾蒙不白之冤。

在優異的攝影幫助之下，導演陶秦把本片拍得極有氣氛，蒙太奇運用生動，鏡頭角度的處理也頗見匠心：有些地方更擺脫了國產片的老毛病，如阿飛開派對一場弄得很「擠」，就顯出了氣氛，不似一般國片之老是空空曠曠，這一場的羣眾演員也比較像樣，只是在俱樂部裡的羣眾演員還差，不像上流社會的人物。可讚之處在節奏，尤其末場高潮的節奏鬆了（即是找尋真兇，追捕張沖那場），而前述有人提出本片犯駁之處，也是在這場戲裡，不能不興「為山九仞」，略缺這「一簣」之功之歎！

林翠的表演夠生動，只在小動作的設計上仍見斧鑿痕，但從另一個角度上可說是她在求「工」，雖未免刻意，究是在想進步，比那些老一套永遠不變，還沾沾自喜之輩高明得多。嚴俊有中年人可令少女迷惑的翩翩風度的氣

質，再深沉一點（那些笑不知是他本人還是導演的設計？多少破壞了角色）就更好。張沖實在不宜這種「阿飛」角色，其實本片已有林翠、嚴俊兩個「大牌」，何不選更新一點的、更年輕而具「阿飛」型格的演員呢？「邵氏」不是有這類新人嗎？

一九五九年六月二十九日

天長地久 一九五九，電懋

一個先悲後喜的愛情故事，葉楓是度假的少女，邂逅記者陳厚，一見鍾情，春風落花，藍田種玉，之後陳厚忽因緊急任務離去，自此訊斷天涯，漂泊無蹤；她的閨友王萊為助她這未婚生子的母親，因自己懷孕操勞，也被累得難產身亡。王萊的丈夫喬宏，傷折翼之痛，酗酒變態，又與葉楓結下孽緣。這時陳厚才倦遊歸來，但怨憤交集的葉楓，卻棄女而去，喬宏也因車禍殞命，陳厚乃父代母之職，撫養他自己的和王萊的兩個女兒，數年後才在

237

偶然機會中與葉楓重逢，得慶團圓。

這故事包含了親子、朋友、男女之愛，按說是很能動人的。四個主要演員亦均不弱，戲最重自是葉楓，我倒不同意有的「影評家」說她「呆板無表情」的說法。悲劇要含蓄，大哭小叫未必就「悲」，葉楓通篇說來（無論悲、喜部份），尚得自然，已是國片水準以上的表演了。同時，喬宏我也不以為他「呆」，只是這人物寫得有欠完整；但這責不在他，能把這並不完整的人物演得這樣，已屬不易。王萊向上是佳綠葉，陳厚雖為男主角，但戲並不多，刻畫這個外觀偶儻，而內實善良的人物，演來頗有是處。小動作設計也好，只是他似乎不宜悲劇，總有點喜劇感，缺少一份悲劇裡的沉重深摯。

編導陶秦，是國語片中最具歐洲風格的一人，他的導演、鏡頭設計、蒙太奇運用，都可見匠心，雖不免有刻意求工之處，但較有些國片導演，只求一「順」字的庸手，自然高出多多，何況又求「順」尚不能得！本片也是他這一貫風格，構圖光影，時見佳處。不過，按說他是由編入導（但那還是我不大看國片的時代，所以愧未有看過那是他編劇的片子），我卻很奇怪地發現最近他幾張片子（如前次談過的《千金小姐》，一九五九），都是導勝於編；以本片來說，不僅有些對白拙劣得出乎意料，如陳厚在那種悲痛情形下，說「我受不了啦！」直同笑談，而且結尾部份，拖得太長，犯了「倒降頂點」之弊，使觀眾「洩了氣」，而大大削弱了全片的悲劇效果。因為這

戲的高潮所在，是葉楓與陳厚重逢；葉楓之走並無妨，可使高潮回復跌宕，但必當時解決，一直拖到女兒長大，就有蛇足之感了！

蘭閨風雲 一九五九，電懋

這是亞洲電影節得獎片《四千金》[1]（一九五七）的續集，編導（陶秦）和演員（穆虹、葉楓、林翠、蘇鳳、王元龍、陳厚、雷震等）都是原班人馬，不過由黑白而改為彩色。我未看過《四千金》，但本片的情節仍能自成段落。

故事不用說是接續《四千金》下來。在這裡，四姊妹中已有三個出嫁：穆虹和林蒼、葉楓和陳厚、蘇鳳和田青，

239

其中蘇鳳已有了孩子。前半部是已婚的兩對的「蘭閨風雲」（蘇鳳、田青一對是陪襯），穆虹以為林蒼有外遇，其實他是為生意失敗而煩惱，陳厚也在懷疑葉楓，其實她是為一個老人繪畫；後半部則轉入林翠的婚事（她一度與喬宏同遊，急得未婚夫雷震從國外趕回來），和王元龍患了不治的敗血症，而以王元龍帶病為林翠、雷震主持婚禮結束。

全片的風格，是由喜入悲，而著重在各個角色的性格刻畫和人情味的描寫，大體的格局，近於西片中的「冷暖」集——《冷暖人間》（Peyton Place · 1957）和《冷暖羣芳》（The Best of Everything · 1959）等片，不過，這只是寫一個家族，在「眾生相」的廣度上可謂「具體而微」，而在性格深度上，也遜於「冷暖」諸作。不過，以國片來說，敢於採用這種「複線」題材，已是較新的嘗試，通常只糾纏於「單線」的悲歡離合、曲折傳奇而已。

本來，這類片子的處理，尤其在導演方面，一「亂」即不可收拾；陶秦的手法，向來近於歐洲風格，故在突出處佳，而常常失「順」。本片中，是後勝於前，即前面「四線」發展處，還不能完全免於「亂」，「歐洲風」的跳接，有指東話西之感；後來，漸漸顯出了人情味，「四線」也歸一，戲就順適可觀——這表現出我們的導演，要駕馭繁複的題材，還得作更進一步的努力。

以演員來說，有的能把握劇中人的性格，有的則否。最糟的是蘇鳳和林蒼，前者的少不更事和後者的忠厚老

240

成，都未能表現，根本選用這兩人，就可說是個錯誤。穆虹、王元龍得一「穩健」；葉楓、陳厚得一「灑脫」。雷震、田青可云稱職，喬宏則有些刻意求工。林翠是全片的中心，戲幾乎都由她挑起來，她有生動之長，而有造作之短，論自然流露，真純樸素，則尚遜於她的舊作《逃亡四十八小時》（易文，一九五九）。總之，本片在國語片中，尚是歸入進步的一方面，儘管仍有缺點存在。

1，獲一九五八年第五屆「最佳影片」獎。

慾網 一九五九，邵氏

我一直以為在香港的導演中，在鏡頭的運用上，陶秦是最刻意求工的一個，而他的風格也最接近歐洲風格（日本的「戰後派」和美國的「現代派」導演，也是這類）。但在過去，他的風格似乎尚未完成，故他導演的片子，

往往佳處極佳，劣處極劣，到了這部《慾網》，他的自我風格，可説已接近完成了。

就陶秦個人而論，我以為他現在要努力的方向，是自己在編的方面求創造性，他幾乎也是香港最愛翻西片的編導，本片也是翻西片；所以雖然本片在導演上頗有成就，但終於不特別賣座。

顧名思義，這是一個談情慾的故事，少婦游娟，因為丈夫李國華不能人道，而對情慾渴望，她的妹妹林黛，初解風情而對情慾幻想；游娟的男友張沖，因為她尚未辦妥離婚，不肯輕於滿足她的情慾，而林黛的男友陳厚，卻是個放縱於情慾的青年，於是他乘虛而入，造成這幕悲劇——他誤殺了游娟，自己則撞車身亡。

拋開情節合不合國情的問題，陶秦導演本片，充分在鏡頭和蒙太奇的運用上，表現了這種情慾的畸形與瘋狂，他運用鏡頭的傾斜和誇大的角度，對照和衝突的蒙太奇，使劇中人的畸形和瘋狂心理，有了突出的表現：激流的開始，與大雨中進行的搏鬥、誤殺、撞車一連串高潮，是尤其突出的。要説敗筆，則在張沖最後那一段説教，不但説教本身很淺薄，而且是因為人們有情慾，故才有黃色書籍迎合市場，過分強調了黃色書籍的危害，實際是倒果為因的。

比起導演，演員顯然較弱，而且選角上也有錯誤，游娟這個角色，性格如此複雜，顯然不是一個連國語都説

242

不純熟的新人所能負擔，雖說她在片中已作了最大的努力；而林黛這一角色，卻是一個新人就能負擔的配角，而且新人還更有這人物所需要的稚嫩味，林黛那套定型的表演，對全片的風格反而是一種破壞。陳厚是最能配合導演「現代派」風格的，雖說模仿外國「戰後派」演員的痕跡尚存，但已是他從影以來，最好的表演，比起他過去的小丑狀不可同日而語，只是開始部份，「丑」氣不能盡脫；張沖平庸，配角則一律甚壞，尤糟的是李國華，壞得令人不忍卒睹。

一九五九年十二月二十九日

春潮 一九六零，電懋

這是數年前拍的舊片了，但至今方始推出，檔期在急景殘年之際，可見發行當局對它期望不高。事實上，以文藝片的水準看，本片因「年代」關係，是不及近年一些新作品的，但由此也可略窺國片的進步痕跡──不過，

243

就我看的那一場，似乎賣座還略勝《野姑娘》（何夢華，一九六零），這足證在目下觀眾中，文藝片已經抬頭，而所謂歌唱喜劇，確為觀眾所厭棄了。

本片是由屠格涅夫（Turgenev）的小說改編，按在屠氏的著作中，這算是他的小品，以傷逝的筆調，寫溫馨的初戀之情，但改編之後，因為把劇情弄得較「火爆」了，故這傷逝之感與溫馨的回甘之情，都已所餘無幾，只是一個青年（田青）為一闊太太（李湄）所誘，而棄其純潔的情人（林翠）的故事。但改編之最不能忍受的缺點，是在對白上，「新文藝」腔之重，令人毛骨悚然，而且也影響了演員表演之自然，這在現時文藝片中，多少已見改善，與之能「媲美」的，只有配上國語對白的日本片《瘋狂的男女》（井上梅次，一九五七）之類了。

編導是陶秦，以兩者比較看，是導勝於編，但本片的導演也有着與對白類似的缺點，即為求文藝而失自然。本片的演員有很多動作可以看出是導演的，例如田青一再倒退着下場便是，這些看着像是舞臺動作，而非真實生活裡的行動。至於鏡頭和蒙太奇的運用，則有些處理得很好；攝影的角度和光影，也能優美而配合氣氛。大體來說，還是「局部優於全局」，這也是陶秦的老毛病，如今在導演上說，已是好一些了，但其總在外國小說和電影中取材，老是弄不出一個合於國人口味的劇本，則依然如故。

以演員來說，李湄、林翠在國片女星中，都是不差的演員，但本片是她們最弱的戲，但大半責在編導，如李

湄的表演，向長在韻味自然，可是本片的戲，卻需要她裝腔作勢地說「新文藝腔」！林翠則無戲可做，只成了田青的陪襯，而她拍本片的時候，恰在初期《逃亡四十八小時》（易文，一九五九）那類天真味已失，而後期《四千金》（陶秦，一九五七）那類的「做工」尚未習得之間，故看着更覺碌碌無所表現。

一九六零年一月二十五日

皆大歡喜 一九六一，邵氏

邵氏出品的國語片，我看的是濟貧義演，有林黛、丁寧、李香君、范麗、丁紅、陳厚、張沖登台，及拉利羅根（Larry Logan）的口琴演奏。口琴演奏是極精彩的，小時候當然我也玩過口琴，但我從來沒有想到這一具小小的樂器，有這樣豐富的表現能力。我自也聽過一些口琴家的演奏，但他們的「散手」，似乎只在繁複的吹奏技巧，也從未能如拉利羅根之抒情。口琴在手裡，成為表現多種多樣情感的樂器；音色也極多變化，有時如長笛，有時

245

如小號，確實是我所聽到過的口琴演奏中，最好的一次。至於登台，則是合唱「天倫歌」，並有「影友歌詠團」參加，不過主要是靠後面放聲帶；陳厚的司儀倒不壞，兼用國粵英語，比一般丑角演出反顯得俏皮。

《皆大歡喜》片子本身，男角就是登台的陳厚、張沖，女角比登台的少了林黛、李香君，加上杜娟，邵氏的「四小名旦」已經出齊，陳厚是個回國的青年華僑，「四小」追求他各有企圖：丁寧是女記者，目的在採訪新聞；丁紅有個兒子在美國，目的在與他結婚去美探子；范麗是個女店員，目的在藉與他交往出風頭，好做電影明星；杜娟是個「飛女」，目的在找他做舞伴，贏同學的賭注。這本來是很好的喜劇題材，有笑料，有諷刺，也表現了現時女性的「眾生相」；惜乎進行的調子慢了，喜劇的節奏鬆弛，便減弱了效果——我一向以為陶秦導優於編，本片卻是編勝於導，頗出意料之外。

因為是四「小」名旦，她們的戲可說「具體而微」，有那麼點意思，但都不夠；國語差更是通病，拍的是國語片，這點起碼功夫，實在應加努力。如以四人的表現來比較，大致是這樣的次序：杜娟、丁寧、范麗、丁紅——杜娟「活」，丁寧有閨秀氣，范麗還是俗得很，不過這次正好合了這個角色，丁紅演的角色當然比較困難，而前面完全看不出她的內心問題，到最後才突兀地暴露出來。

陳厚一向擅演喜劇，在這些對手面前，自然更顯出他的游刃有餘，揮灑如意，張沖無戲可演，故說不上好壞。

246

時間都不大對，不懂是什麼毛病。

這張片子是以寬銀幕拍攝，拍攝的技術尚差強人意；只有一點奇處，全片的對白，似乎都是後配的，口型與

一九六一年二月十六日

千嬌百媚 一九六一，邵氏

與《龍翔鳳舞》（一九五九）同型的片子（該片與本片都由陶秦編導），兩張片子的長短也相彷彿：成功在

音樂（都由姚敏負責）、色彩和場面。

基本的問題，自是歌舞團這樣組織，在香港並不存在，因此歌舞片就缺乏一個「背景」，而永遠在架空狀態；

這並非對編導有所責難，拍歌舞片在中國本是「無中生有」，只是指出歌舞片的情節與人物難以寫好的客觀事實

而已。當年的《龍翔鳳舞》主旨應在李湄、張仲文兩姊妹，合則互利，分則互損，這一點並未表現夠，但骨架是有可為的；本片主要情節則是陳厚投函報上徵友，林黛應徵，中間發生了一些誤會而終於結合，如說歌舞團這件事本來就「玄」，這可謂「玄之又玄」了！

歌舞方面，最佳的是「萬里長城」，中國人表現中國東西，究竟較為優長；而最佳中最佳的是佈景設計，尤其是宮廷一場。我不知道是考據的結果，抑是巧合，宮廷的佈景設計以黑色為基調（可能是巧合者，因為秦始皇的袍服仍用黃色）；中國皇室尚黃是中古以後的事（但其中元代是尚白），在古代因為相信「五德終始」之說，故並不一定是黃色（黃代表「土」，只合於「以土德王」的朝代），秦朝是「以水德王」，故尚黑（黑代表「水」），而且黑色用在此地，氣氛也極適合。這一部份是全片最精彩的一段，陳厚雖不宜於古裝，但小疵不能掩大醇。

次之自然是一些東方色彩的舞蹈（用玩偶來「連接」也可見導演的巧思），西方舞蹈如「肯肯」、「西班牙舞」等就差了；當然，林黛、陳厚只有短期的練習，能有如此成績，已是難能可貴，不過，藏拙豈非更高明一點？有《我愛巴黎》（Can-Can，1960）這一類西片珠玉在前，何必做這吃力不討好的事？歌舞片也同其他片子一樣，並不須「古今中外」，色色俱全的。

攝影、音樂均佳，微有可議者，是「萬里長城」有「孟姜女尋夫」這流傳已久的民間歌謠在，何必去用「四

248

季相思」的調子？改編這件事，本身不足為病，而且《龍翔鳳舞》與本片之改編舊曲，應該説是很高明之舉；但「四季相思」舊詞中，固然也説到孟姜女，究以採取「孟姜女尋夫」原調為妥也。

這類片子，要求演員者不多，故林黛、陳厚演得夠「活」，已屬上選；高寶樹飾歌舞團負責人，除稍欠凝重外，大體尚可；麥基無功無過。范麗以後似應從「但求無過」著手，因為不適當的「做戲」，不但無「功」，有時還令人討厭，她先天缺乏靈秀感覺，是無可奈何的事，邵氏今後用這個演員，不妨試試「傻大姐」、「十三點」的路子，不必勉強充作「性感艷星」。

一九六一年三月五日

249

論陶秦

陶秦導演的《千嬌百媚》（一九六一），是去年本港國語片的賣座冠軍；如果說岳楓是東方氣質的長者，陶秦則是現代都市型的，他有「語不驚人死不休」的氣概，是時下導演中最接近歐洲風格的一個。

香港的國語片一向只有「歌唱片」，而無「歌舞片」，自稱要「無中生有」的陶秦，正如他自己的豪語把歌舞片建立起來，昔之《龍翔鳳舞》（一九五九）就曾有過頗高的賣座紀錄。去年的《千嬌百媚》繼及以現在的《花團錦簇》（一九六三）──這就是陶秦，一個敢作敢為，敢於「無中生有」，走新路子，求新創造的人物。

中國的導演風格，大體是承襲美國的，即鏡頭的運用和連接，先求順適，不尚詭異，也就是說先「通大路」。歐洲（日本大體承襲這一體系，儘管在劇情內容上戰後已大為美國化，但導演手法仍未有變）的風格，則是求突出的強力表現、鏡頭捨棄「平角」（flat angle）而多用「高」、「低」、「側」的角度，甚至「反常角度」（crazy angle）亦在所不惜，

250

只要表現有力，連接則多用「切入」（cut in）硬接，而少用「化」、「淡」——在這方面來說，陶秦是中國導演中最接近歐洲風格的，這也是依據他敢作敢為、「語不驚人死不休」的性格而來。

所以岳楓若是詩人中的杜甫，雍容雅正，各體皆備；陶秦便是李賀，另闢蹊徑，不由陳軌。這兩人的風格截然相反，但是各有千秋，可稱「雙璧」。

陶秦的戲如《四千金》（一九五七）、《龍翔鳳舞》、《千嬌百媚》都是賣座片，又如《慾網》（一九五九）、《狂戀》（一九六零），風格獨特，是國片中的一流傑作，但賣座並不理想——有人歸咎他過於「西化」、正如現在有些人拿這一點抨擊胡適一樣：他的一位「同行」，説他專愛拍聖誕節、以致自己拿到劇本裡有寫到聖誕節的硬要改成過舊曆年。其實，今之香港，根本就是一個相當「西化」的都市，如以年輕一代來説，對聖誕節的興味，就遠在過舊曆年之上，這都是現實情形。如果藝術應反映現實，表現「此時此地」，則「西化」勢不可免——要是説陶秦腳步走得太快，有時超過觀眾前面，吃了「曲高和寡」的虧，這倒是真的。

251

藝術要普及也要提高，走得太快、太新，並不是錯誤，只要加一點技巧引導觀眾，提高使跟得上腳步便可。史蒂文遜（Robert Stevenson）說：「有希望的旅行，勝於達到目的地」，如果「目的地」不過是從九龍到香港，「達到」自然很容易，要是目的在環遊世界，達到便不免困難一點，然而卻是「有希望的旅行」——陶秦是在作「有希望的旅行」，同時也可以相信，他是會一個又一個，達到他新的、更新的目的地！

一九六二年四月十六日

第六篇〈張徹影話〉所列文章原由香港電影資料館輯錄及編訂，載於
《張徹：回憶錄・影評集》（2002）

張徹談香港電影

張徹 著

主　編　魏君子
　　　　（魏海軍）

責任編輯　張俊峰

書籍設計　黃沛盈

出　版　三聯書店（香港）有限公司
　　　　香港北角英皇道四九九號北角工業大廈二十樓
　　　　Joint Publishing (Hong Kong) Co., Ltd.
　　　　20/F., North Point Industrial Building,
　　　　499 King's Road, North Point, Hong Kong

發　行　香港聯合書刊物流有限公司
　　　　香港新界大埔汀麗路三十六號三字樓

印　刷　中華商務彩色印刷有限公司
　　　　香港新界大埔汀麗路三十六號十四字樓

版　次　二零一二年六月香港第一版第一次印刷

規　格　十六開（160mm×240mm）二五六面

國際書號　ISBN 978-962-04-3248-4

© 2012 Joint Publishing (Hong Kong) Co., Ltd.
Published in Hong Kong